国家出版基金项目
NATIONAL PUBLICATION FOUNDATION

黄慎全集

诗 书

海峡出版发行集团
THE STRAITS PUBLISHING & DISTRIBUTING GROUP | 福建美术出版社
FUJIAN FINE ARTS PUBLISHING HOUSE

图版

草书《严先生祠堂记》

册 纸本
康熙五十七年（一七一八）
27.4cm×31cm
中央工艺美术学院藏

款识：黄盛书

钤印：黄盛（白）、如松（朱）

释文：先生，光武之故人，相尚以道。及帝握赤符，乘六龙，得圣人之时。臣姜亿兆，天下孰加焉？惟先生以节高之，既以动星象，归江湖，得圣人之清，泥涂轩冕，天下孰加焉？光武以礼下之。在蛊之上九，众方有为，而独不事王侯，高尚其事，先生以之。在屯之初九，阳德方亨，而能以贵下贱，大得民也，光武以之。盖先生之心，出乎日月之上。光武之量，包乎天地之外。微先生，不能成光武之大；微光武，岂能遂先生之高哉！而使贪夫廉，懦夫立，是大有功于名教也。歌曰：云山苍苍，江水泱泱，先生之风，山高水长！

马说

册　纸本　康熙五十七年（一七一八）

27.4cm×31cm

中央工艺美术学院藏

钤印：黄盛（白）、如松（朱）

释文：世有伯乐，然后有千里马。千里马常有，而伯乐不常有。故虽有名马，祇辱于奴隶人之手，骈死于槽枥之间，不以千里称也。马之千里者，或一食尽粟一石。食马者不知其能千里而食也。是马也，虽有千里之能，食不饱，力不足，才美不外见，且然（能）与常马等不可得，安求其能千里也？策之不以其道，食之不能尽其材，鸣之不能通其意，执策而临之，曰：「天下无良马！」呜呼！其真无良马耶？其真不识马耶（也）。

尽风流，小乞儿，数莲花，唱竹枝。千门打鼓沿街市。残杯冷炙饶滋味，醉倒在回廊古庙，一凭他雨打风吹。

掩柴扉，怕出头。卷西风，菊径秋。看看又是重阳后。几行衰草迷山径，一片斜阳下酒楼。栖鸦点点萧萧柳，撮几句盲辞瞎话，教还他铁板歌喉。

遥唐虞，远夏殷。卷宗周，人（入）暴秦。争雄七国相兼并。文章两汉空陈迹，金粉南朝总废尘。李唐赵宋慌忙尽。最可叹、龙盘虎踞，尽销（磨）、燕子春灯。

吊龙逢，哭比干。羡庄周，拜老聃。未央宫裏王孙惨。南来薏苡徒兴谤，七尺珊瑚只自残。孔明枉作英雄（汉）。早知道草庐高卧，省多少六出祁山。

拨琵琶，续续弹。笑庸愚，警懦顽。四弦琴上多哀怨。黄沙白草无人迹，古树寒云乱鸟还。虞罗惯打孤飞雁。收拾起渔樵事业，任凭他风雪关山。

风流家世元和老，旧曲翻新调。扯碎状元袍，脱却乌纱帽。俺唱这道情儿，归山去了。

雍正丁未四月，书于广陵雅歌楼。

草书郑板桥《道情》

卷 纸本 雍正五年四月作（一七二七）

日本京都国立博物馆藏

款识：雍正丁未四月书于广陵雅歌楼，宁化黄慎。

钤印：黄慎丁（朱）、恭寿（白）、瘿瓢（江）上使人愁。

释文：枫叶芦花并客舟，烟波江上使人愁。劝君更进一杯酒，昨日少年今白头。自家板桥道人是也。我先世元和公，流落人间，教歌读曲。我如今也谱得《道情》十首，无非唤醒痴聋，清除烦恼。每到山青水秀之处，聊以自遣自歌。也是一场风流世业。大（措）生涯。今日将来请教诸公，以当一笑。

老渔翁，一钓竿，靠山崖，傍水湾。扁舟来往无牵绊，沙鸥点点轻（清）波还。（芦）荻萧萧白昼寒，高歌一曲斜阳晚。一霎时波摇金影，蓦抬头月上东山。

老樵夫，自砍柴。捆青松，夹绿槐。茫茫野草秋山外，丰碑是处成荒冢，华表千寻卧碧苔。坟前石马磨刀（锥）。倒不如闲钱沽酒，醉醺醺，山径归来。

老头陀，古庙中。自烧香，自打钟。兔葵燕麦闲斋供，山门破落无关锁，黑漆漆，蒲团上打坐，夜烧茶，（星）闪烁颓垣缝，黑漆漆，夜烧茶，炉火通红。

水田衣，老道人。背葫芦，带（戴）幅巾，棕鞋布袜相厮称。修琴卖药般般会，捉鬼拿妖件件能。白云红叶归山径，闻说道，悬崖结屋，却教人，何处相寻？

老书生，白屋中。说黄虞，道古风。许多后辈高科中。一朝势落成春梦。倒不如蓬门避（僻）巷，教几个小蒙童。

门前仆从雄如虎，陌上旌旗去似龙。

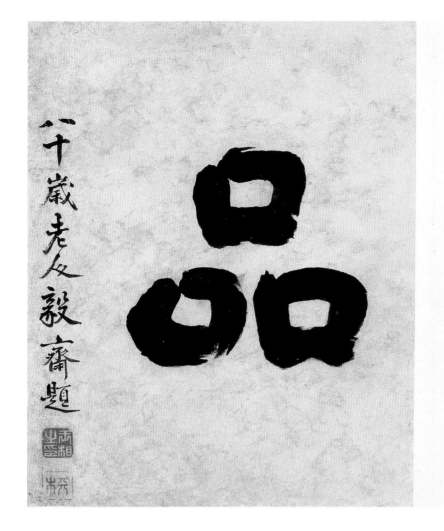
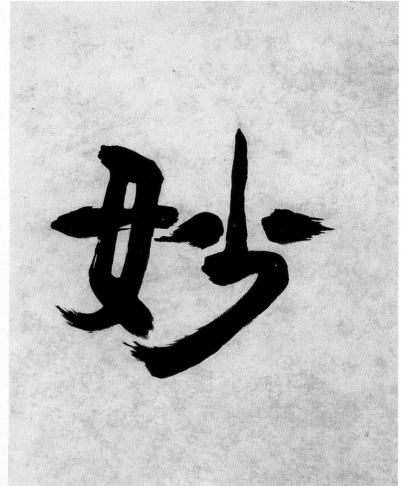

八千歲老人毅齋題

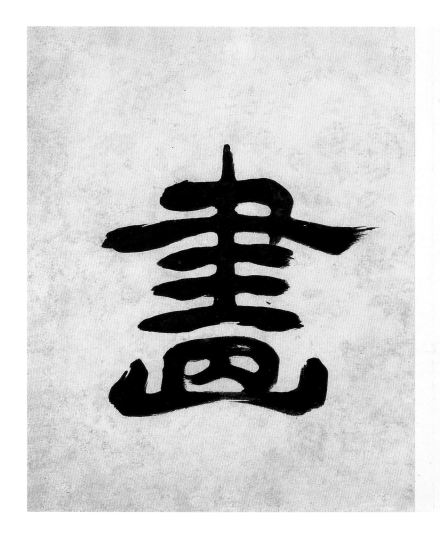
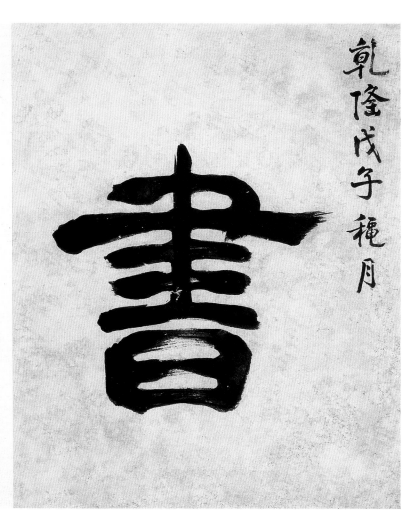

乾隆戊子稙月

书画册（十四开）

册　纸本　乾隆五年（一七四〇）

39.5cm×29.5cm

济南市博物馆藏

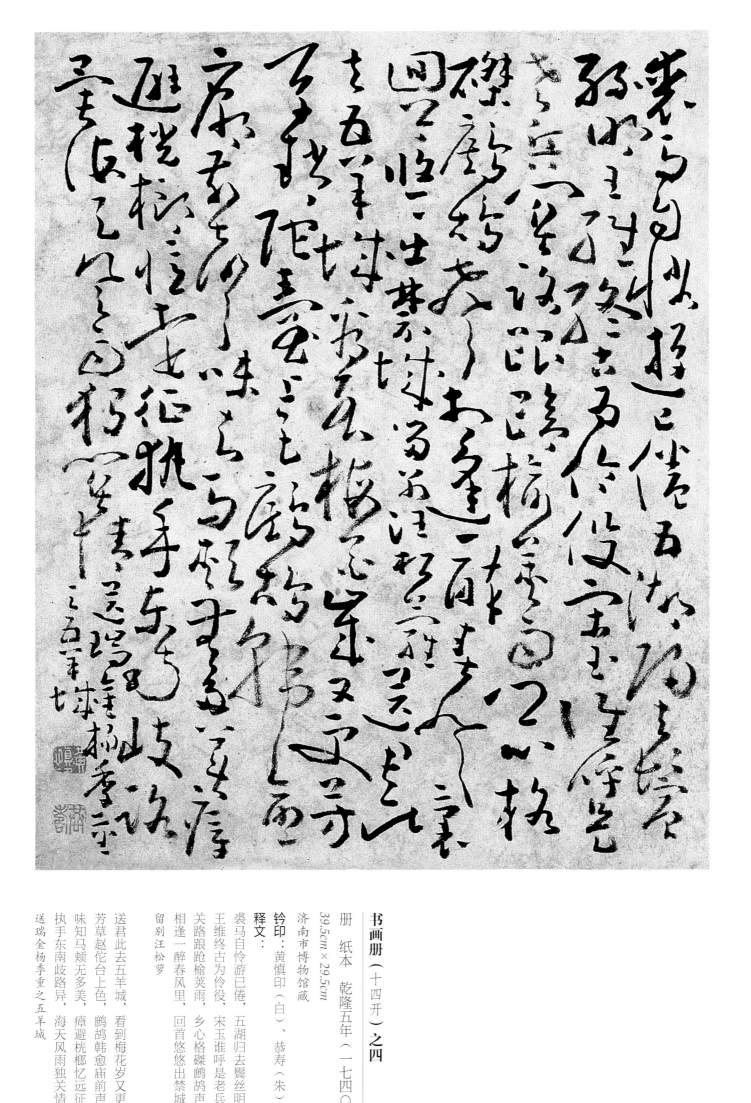

书画册（十四开）之四

册　纸本　乾隆五年（一七四〇）
39.5cm×29.5cm
济南市博物馆藏

钤印：黄慎印（白）、恭寿（朱）

释文：

裘马自怜游已倦，五湖归去鬓丝明。
王维终古为伶役，宋玉谁呼是老兵。
关路跟跄榆荚雨，乡心格磔鹧鸪声。
相逢一醉春风里，回首悠悠出禁城。
留别汪松萝

送君此去五羊城，看到梅花岁又更。
芳草赵佗台上色，鹧鸪韩愈庙前声。
味知马颊无多美，瘴避桄榔忆远征。
执手东南歧路异，海天风雨独关情。
送瑞金杨季重之五羊城

书画册(十四开)之五

册 纸本 乾隆五年(一七四〇)

39.5cm×29.5cm

济南市博物馆藏

钤印：黄慎印(白)、恭寿(朱)

释文：

铜柱消磨海尽尘，九华峰顶挂纶巾。

忍将白发同秋草，欲采芙蓉寄远人。

天阙有怀生翼梦，丹经难复少年春。

诗成却笑求仙客，梁(汉)武空祠太乙神。

书怀

曾记江南打麦天，榆枌散尽沈郎钱。

卖花声隔过邻巷，载酒人来上画船。

鲀乳细柔当三月，蟹黄香满别经年。

只今补屋归休晚，独向青山一角烟。

忆江都

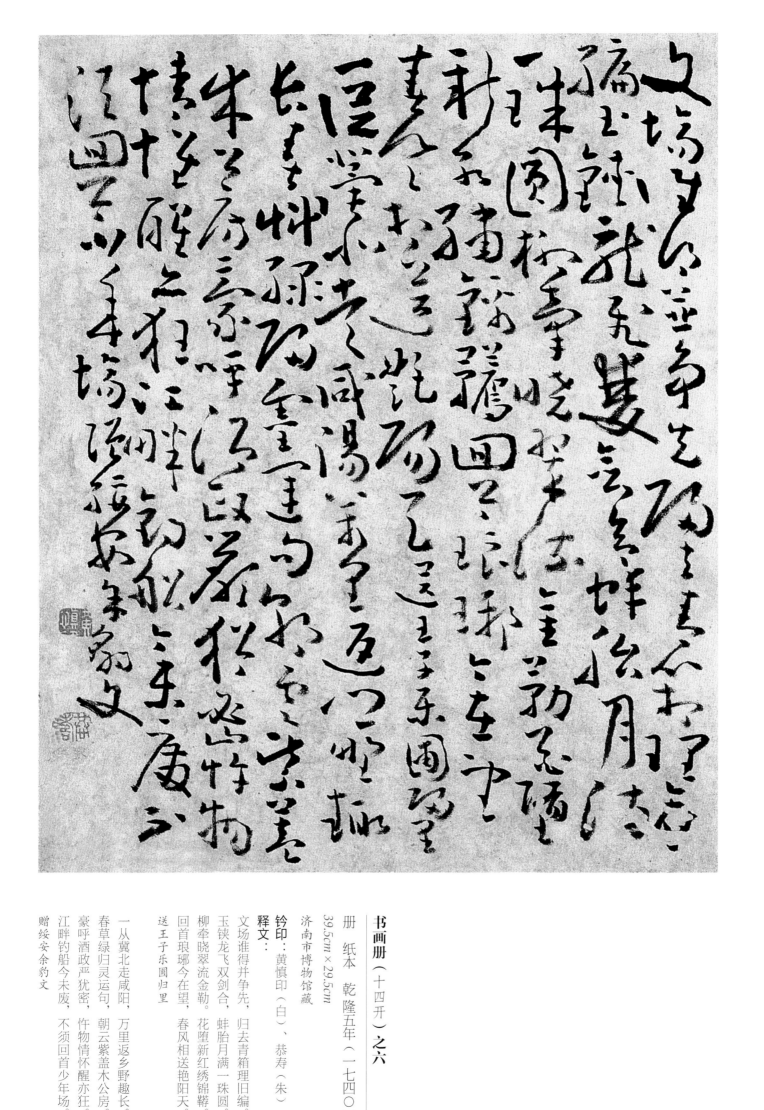

书画册（十四开）之六

册 纸本 乾隆五年（一七四〇）

39.5cm×29.5cm

济南市博物馆藏

钤印：黄慎印（白）、恭寿（朱）

释文：

文场谁得并争先，归去青箱理旧编。
玉铗龙飞双剑合，蚌胎月满一珠圆。
柳牵晓翠流金勒。花堕新红绣锦韉。
回首琅琊今在望，春风相送艳阳天。

送王子乐圃归里

一从冀北走咸阳，万里返乡野趣长。
春草绿归灵运句，朝云紫盖木公房。
豪呼酒政严犹密，忤物情怀醒亦狂。
江畔钓船今未废，不须回首少年场。

赠绥安余豹文

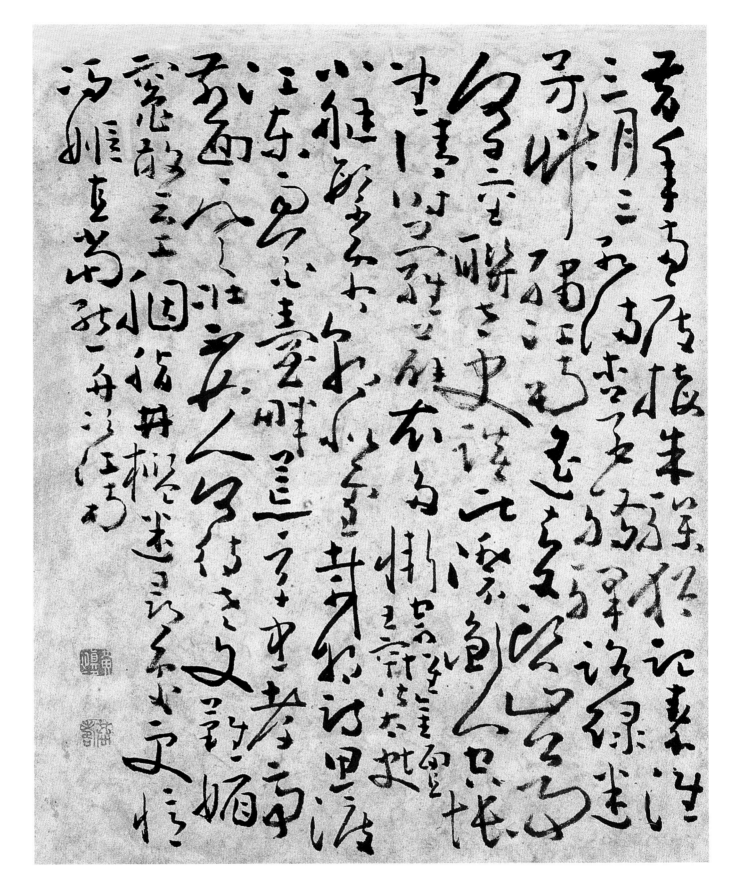

书画册（十四开）之七

册 纸本 乾隆五年（一七四〇）

39.5cm×29.5cm

济南市博物馆藏

钤印：黄慎印（白）、恭寿（朱）

释文：

昔年两度接朱骊，犹记秦淮三月三。

红满杏花花骄驿路，绿迷芳草草绣江南。

遥知又启山公事，何日重联太史谈？

此际衡门空怅望，清时萝薜衣多惭。

寄怀金坛王罕阶太史

小艇繁霜朝似雪，载将诗思渡江东。

雨花台畔荒荒草，忠孝亭前面面风。

壮不如人何待老，文难媚灶敢云工。

胭脂井槛迷寻处，更忆冯姬直当熊。

舟次江南

书画册（十四开）之八

册 纸本 乾隆五年（一七四〇）

39.5cm×29.5cm

济南市博物馆藏

钤印：黄慎印（白）、恭寿（朱）

释文：

寄言陌巷箬瓢子，寂寂苏公早放衙。

燕子不归三月雨，玉兰落尽一庭花。

旧笺犹记题衔凤，乌帽曾经试剪纱。

从此广陵佳丽地，空余芳草绿无涯。

寄海防（阳）程渭阳使君

雪阻风回系岸芦，舟人惊见醉屠苏。

江唇势远横吞楚，山髻高寒望入吴。

生计总缘谋食拙，诗情老去笑肠枯。

北堂此日增霜鬓，游子遥瞻祝旅途。

元日舟中阻雪

书画册（十四开）之九

册 纸本 乾隆五年（一七四〇）

39.5cm×29.5cm

济南市博物馆藏

钤印：黄慎印（白）、恭寿（朱）

释文：

为问余杭小堰门，春归几度落花魂。

眼中得意人俱老，愁里何堪我独存。

却惜终年妪赤脚，怪来拙守妇无裈。

只今空对秋山色，嗷嗷犹闻夜断猿。

秋夜怀邓能士

云旗乍卷龙沙开，遥望铜柱画角哀。

十载坚冰须一尺，几声短笛梦初回。

黄河水怒连天涌，塞北风威截面来。

从古书生多大志，众中应逊仲升才。

从军

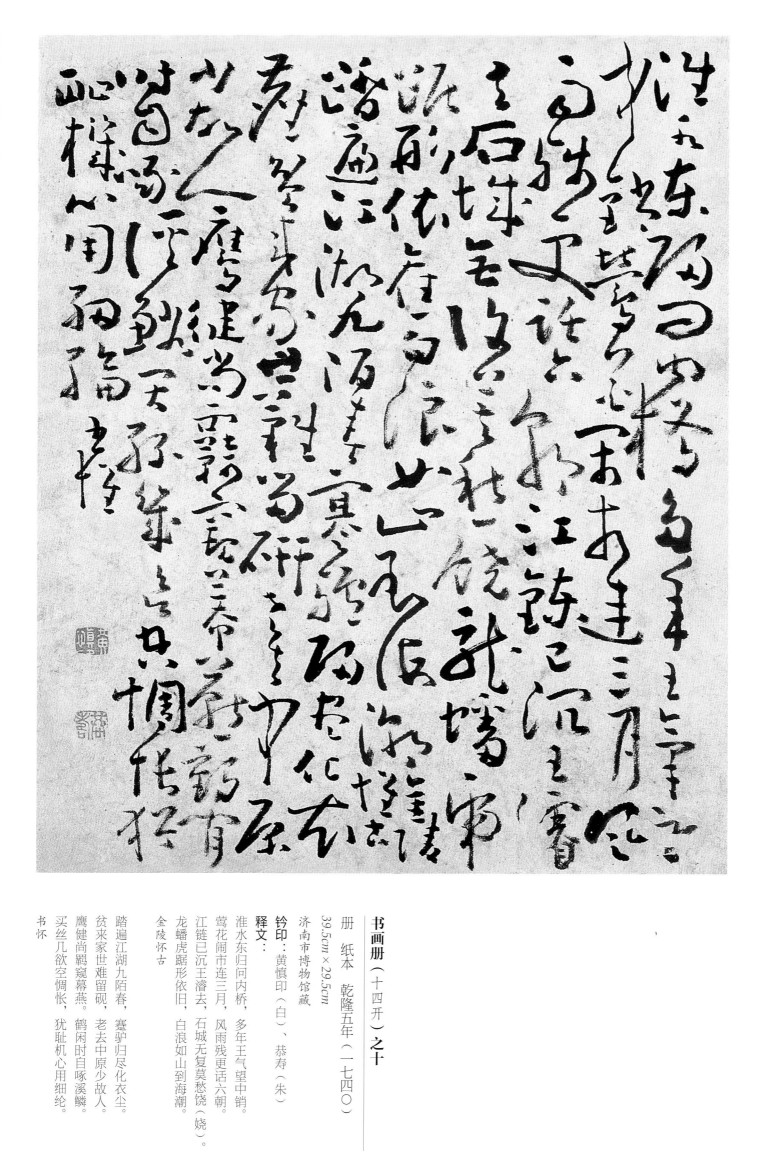

书画册（十四开）之十

册 纸本 乾隆五年（一七四〇）

39.5cm×29.5cm

济南市博物馆藏

钤印：黄慎印（白）、恭寿（朱）

释文：

淮水东归问内桥，多年王气望中销。

莺花闹市连三月，风雨残更话六朝。

江链已沉王濬去，石城无复莫愁饶（娆）。

龙蟠虎踞形依旧，白浪如山到海潮。

金陵怀古

踏遍江湖九陌春，蹇驴归尽化衣尘。

贫来家世难留砚，老去中原少故人。

鹰健尚羁窥幕燕，鹤闲时自啄溪鳞。

买丝几欲空惆怅，犹耻机心用细纶。

书怀

书画册（十四开）之十一

册 纸本 乾隆五年（一七四○）
39.5cm×29.5cm
济南市博物馆藏

钤印：黄慎印（白）、恭寿（朱）

释文：
与君又过孝侯台，且喜今朝雪照开。
敲断江梅辞腊去，挽将官柳勒春回。
椒盘人远家千里，彩燕途迎酒一杯。
惆怅声华邹马末，同时深愧揽天才。
与雷声之看江宁迎春

莫莫闲愁月上弦，飞来飞去渺如烟。
豪华老去作前日，风景依微入旧年。
蛱蝶翻春云断锦，凫鹥浴渚水痕钱。
且将收拾蓑衣屦，归咏茅茨旧石田。
感怀

书画册（十四开）之十二

册　纸本　乾隆五年（一七四〇）

39.5cm×29.5cm

济南市博物馆藏

钤印：黄慎印（白）、恭寿（朱）

释文：

寄我扬州紫蟹糟，江宁亭子梦劳劳。

浪回彭蠡天垂尽，春到姑山髻挽高。

每忆试茶煎雪水，几时团饼剪香蒿。

一从社会归来日，闭户抄书削笔毫。

过姑山寄怀谢伯鱼

自入罗浮今古津，韶州一别几经旬。

笑他求福木居士，下拜多情石丈人。

蜜色含风蕉布冷，腥红刺眼荔枝新。

此间闻有龙葱种，欲卷能为竹叶巾。

送杨季仲

书画册（十四开）之十三

册 纸本 乾隆五年（一七四〇）

39.5cm×29.5cm

济南市博物馆藏

钤印：黄慎印（白）、恭寿（朱）

释文：

来踏东郊第一春，寒梅冷笑旧年人。

须眉欲白难辞老，岩谷回青易更新。

但见山僧揖石髡，还寻酒伴坐花茵。

儿童相迓不相识，遥指林宗垫角巾。

开春与家叔行一偕弟过东郊探梅

一天星月倒江台，旅次愁吟《起夜来》。

已拼榆枌春又尽，尚怜桃李雨中开。

难将骨相投魁芋，终使凡夫愧石材。

洛水滔滔莫回顾，只今空忆玉人杯。

江台

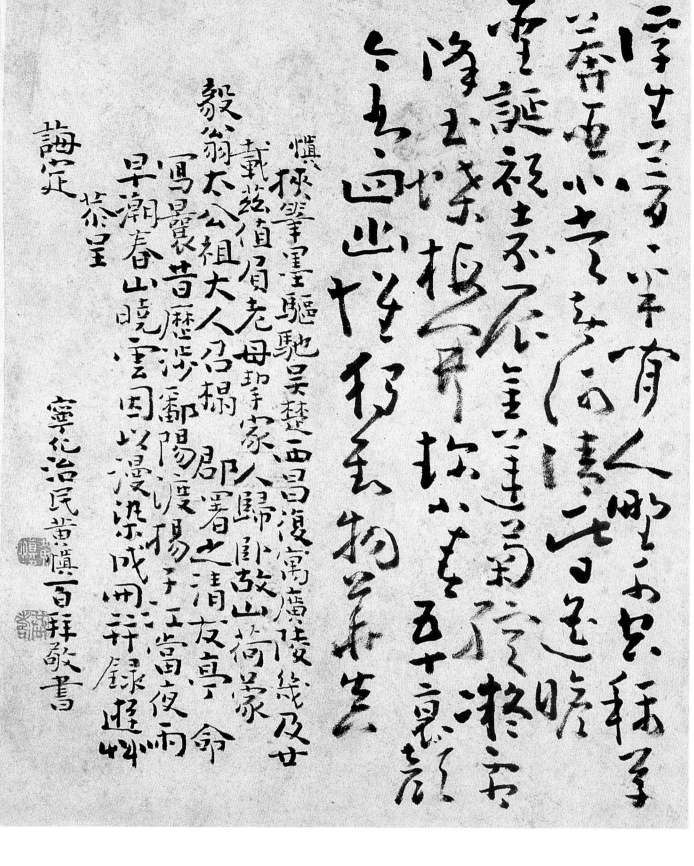

书画册（十四开）之十四

册　纸本　乾隆五年（一七四〇）

39.5cm×29.5cm

济南市博物馆藏

款识：宁化治民黄慎百拜敬书

钤印：黄慎印（白）、恭寿（朱）

释文：

浮生梦梦半闲人，野水空称草莽臣。

北走黄河清此日，遥瞻圣诞祝嘉辰。

金莲菊绽凝霜降，玉蝶梅开趁小春。

五十衰颜今有四，幽怀独对物华真。

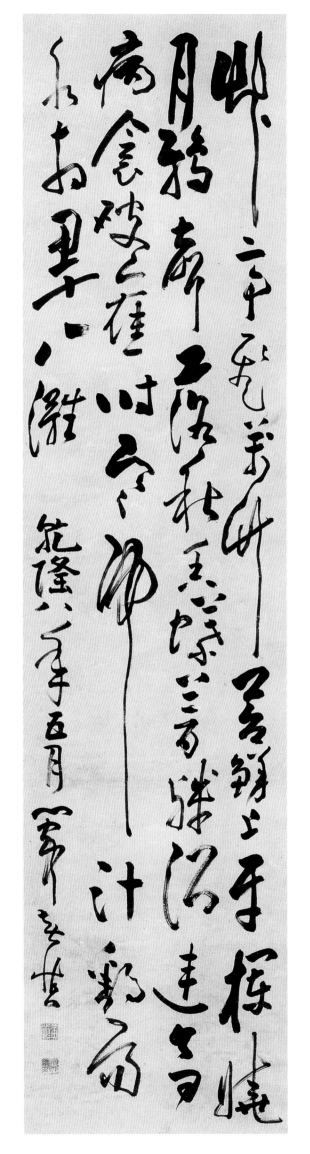

草书自作五律

轴　纸本　乾隆八年五月（一七四三）

185cm×43cm

款识：乾隆八年五月，闽中黄慎。

钤印：黄慎（白）、瘿瓢（朱）

释文：

草亭飞万竹，苔鲜上平栏。晓月鸦声落，秋香蝶梦残。病余残乙桂，归计鄱阳水，相思十八滩。酒连今日病，袭破旧时寒。

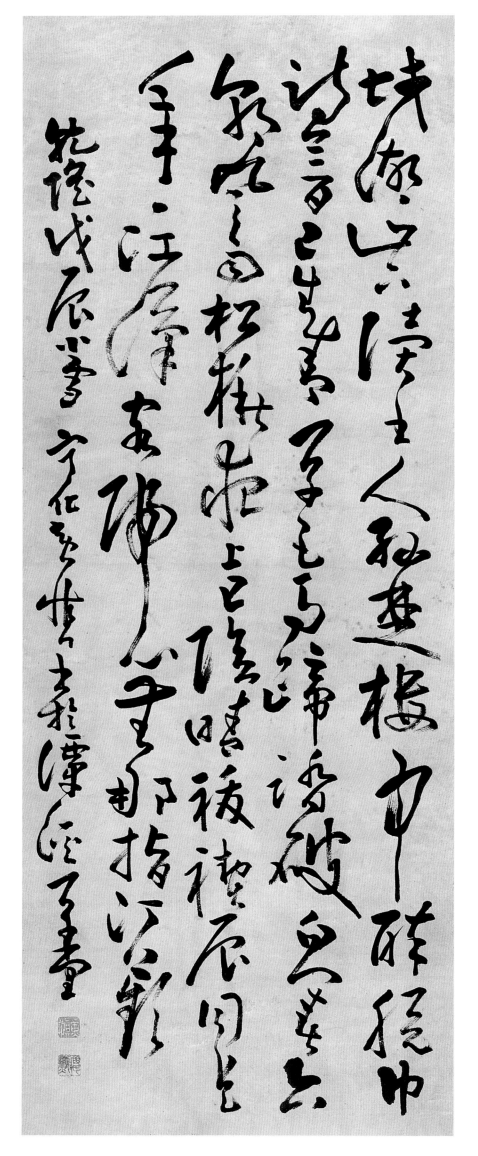

草书自作七律

轴　纸本　乾隆十三年（一七四八）

137cm×52cm

款识：乾隆戊辰小雪，宁化黄慎 书于潭溪草堂。

钤印：黄慎（白），瘿瓢（朱）

释文：

蛟湖山下读书人，孙楚楼中醉脱巾。诗梦已生青草色，马蹄踏破白门春。

六朝风雨松楸夜，上巳阴晴袯襫辰。同是年年江汉客，归心无那指汀蘋。

草书自作七律

斗方　纸本　年代不详
29.4cm×27.9cm

钤印：黄慎（白）、躬懋（朱）

释文：

柳眼青青野菊肥，旅园镇日掩柴扉。
墙过玉笋连云插，燕湿香泥带雨归。
湘水鱼书经岁至，江南花事与心违。
开窗独向钟山下，几度诗成上翠微。

旅次江南答李子明楚中见寄

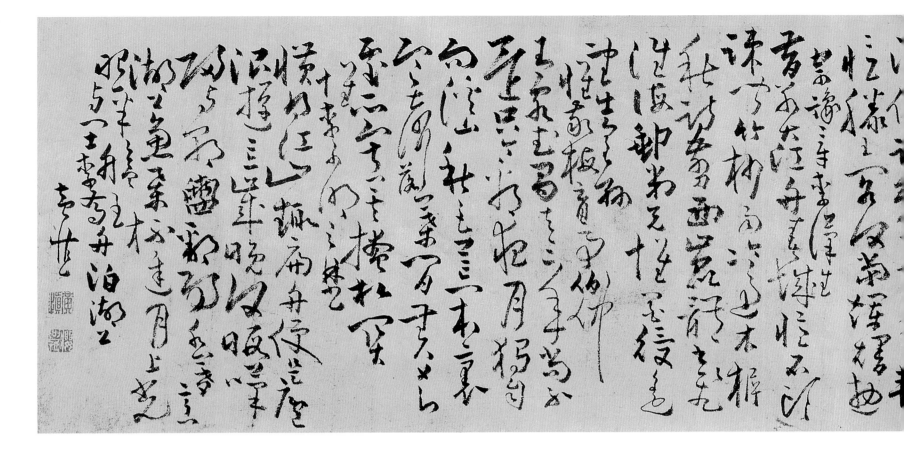

松書其方園（印）

序了倫　遵道子故矣　俊秀　車連垂人　昌汪梧様　庚主必参　事与活　杉清宾　培無然　飞机如鹤

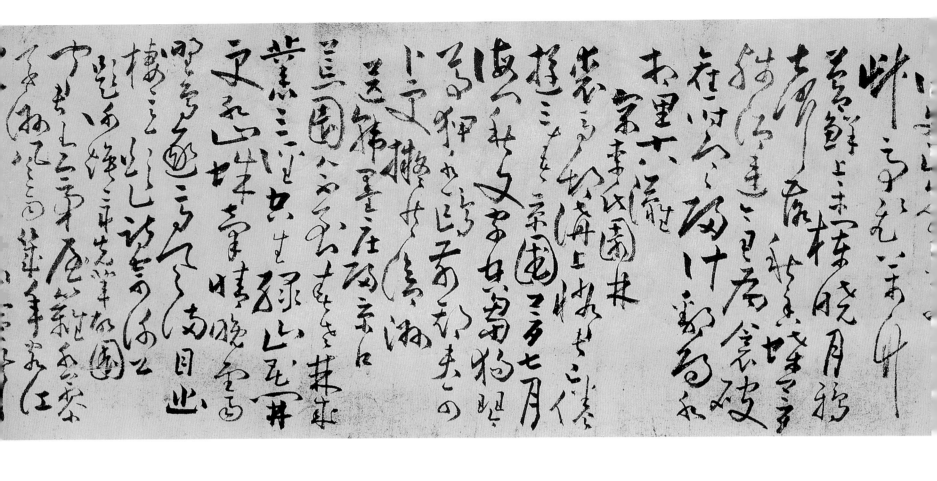

题谢焕章先辈故园

荒园人不到，春老棘成丛。
三径空生绿，山花开更红。
满目幽栖意，题诗寄谢公。
山蛛牵晴晚雾（此字赘）晚雾，
野鸟逐高风。

寄豫章李汉生

闻君有茅屋，篱外蓼花洲。
风雨几年客，江山无尽秋。
诗剪西昆体，书飞淮海邮。
画偿新酒债，诗战古穷愁。
辄忆滕王阁，何当烂漫游。

怀敬梅育亭伯仲

弟兄怀墨绶，遥望出皇州。
无人知处所，寂寞掩松关。

怀李子明之楚

昔别大江舟，春城忆石头。
只今看夜月，独自向溪山。
疏闻竹杪雨，冷过木樨秋。
秋色荒村里，寒声落叶间。
有客武昌去，三年尚不还。

与门士李乔舟泊湖上

惯得江山趣，扁舟便是庐。
浪游忘岁晚，何暇叹归欤。
朝盥鄱阳水，暮烹湖口鱼。
举杯迟月上，光照半舱书。

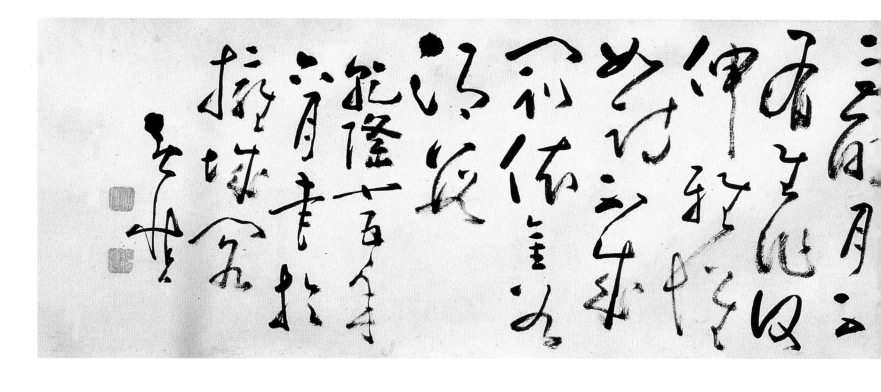

草书自作五律

卷 纸本 乾隆十三年（一七四八）

28cm×187cm

杭州西泠印社藏

款识：黄慎

钤印：黄慎（朱）、瘿瓢（白）

释文：

梅花三百树，数亩草堂分。
竟日无来客，关门理旧文。
罄瓶防夜冻，漉酒待朝醺。
堤上闲又手，风生水面纹。

赠梅川曾子羽值园即事

泉飞开绝壁，珠落散晴沙。
凿石种桃树，穿云摘芥茶。
龙归山挟雨，鹿出径衔花。
十二峰罗列，仙人第一家。

游飞泉岩

一死痛天地，千年凛若霜。
西风知劲草，热血溅秋阳。
节义文章在，精魂日月光。
可堪愁绝处，掩卷对苍茫。

读文文山先生集

草堂飞万竹，苔藓上平栏。
晓月鸦声落，秋香蝶梦残。
酒连今日病，衾破旧时寒。
归计鄱阳水，相思十八滩。

寓李氏园林

裘马邗沟上，怜君已倦游。
三春京国梦，七月海门秋。
文字空乌狗，琴尊狎水鸥。
前期未可卜，更拟共沧洲。

送韩墨庄归京口

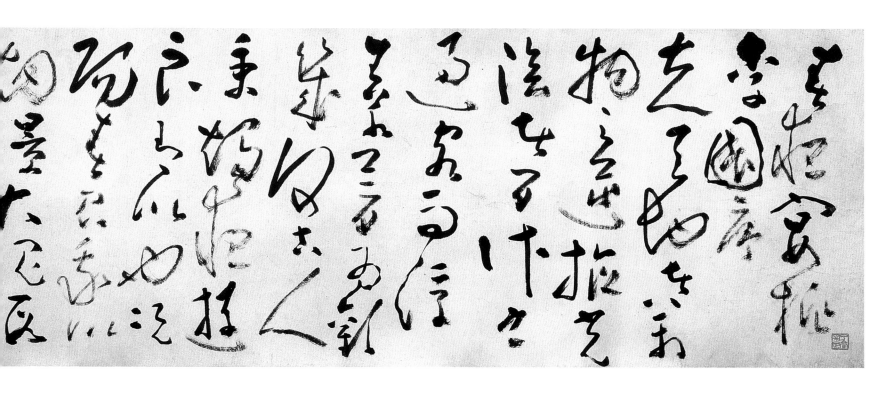

春夜宴桃李园序

卷　纸本　乾隆十五年（一七五〇）

35cm×269cm

重庆博物馆藏

款识：乾隆十五年六月，书于拥城阁，黄慎。

钤印：黄慎（白），瘿瓢（白）

释文：

《春夜宴桃李园序》

夫天地者，万物之逆旅；光阴者，百代之过客。而浮生若梦，为欢几何？古人秉烛夜游，良有以也。况阳春召我以烟景，大块假我以文章。会桃李之芳园，序天伦之乐事。群季俊秀，皆为惠连。吾人歌咏，独惭康乐。幽赏未已，高谈转清。开琼筵以坐花，飞羽觞而醉月。不有佳作，何伸雅怀。如诗不成，罚依金谷酒数。

草书自作七古《八仙歌》

荣宝斋藏

卷　纸本　乾隆十七年（一七五二）

款识：六十六叟黄慎并题

钤印：黄慎（白）、瘿瓢（朱）

释文：

洪波潋滟朝玉京，万里天吴到海城。

风为帆兮浪为楫，云为旗兮霓为旌。

冲瀜沉滃驾天轮，嘘噏百川招仙侣。

回首岳阳楼上客，轻尘不飞瘦蛟舞。

瞳昽柳汁染衣袖，中有汉室云房子。

自言尧时丙子岁，欢呼捋髯跨鳌行。

厥咨仙姑十八九，破浪骑驴白发叟。

冰桃雪藕踏万斯年，手握骊珠志阳阳。

蓝桥玉树神潇洒，传有长年秘术方。

云端踏踏歌声遏，赐号通玄世所钦。

紫芝瑶草寿而康，携将筐笼盛花果。

玉洞猿声听几许，三伐毛髓岂能量。

红颜惊见镜秋霜，吸露餐霞松叶香。

人世纷纷复来去，知住条山云水乡。

芒屦铁拐步跟跄，赢得唐朝姓字扬。

我欲相从同汗漫，朝为桑田暮汪洋。

智常自是求多福，安得凭虚驾凤凰。

图留天地历年长。

草书自作五律

书画册（十二开）之二　草书自作五律

册　纸本　年代不详

28cm×47.4cm

天津市艺术博物馆藏

款识：黄慎

钤印：黄慎（朱）、瘿瓢（白）

释文：

三十六峰客，云门有石夫。游心资铁笔，对酒吸银盂。

破砚耕常在，择邻德不孤。看君多慷慨，元（玄）风近来无。

建春门外望，又唤木兰船。担带城中雪，帆寒江上烟。

耻为弹铗客，安得买山钱。可叹东流水，茫茫似去年。

諸□傷茅室且人夜

雲秋山瓚夕陽开

松室汝寇松荒隆

只梁字呈傷一日

法雜去室口但餘

文字左野流来川

　　　　　　　慎

书画册（十二开）之四 草书自作五律

册 纸本 年代不详

28cm×47.4cm

天津市艺术博物馆藏

款识：黄慎

钤印：黄慎（朱）、瘿瓢（白）

释文：

荒园人不到，春老棘成丛。三径空生绿，一花开更红。

山蛛牵晚霁，野鸟逐高风。满目幽栖意，题诗寄谢公。

宅是人何处？秋山剩夕阳。竹根穿冷灶，松鼠堕空梁。

寂寞伤今日，流离老异乡。但余文字在，点点泪成行。

书画册（十二开）之六 草书自作五律

册 纸本 年代不详

28cm×47.4cm

天津市艺术博物馆藏

款识：黄慎

钤印：黄慎（朱）、瘿瓢（白）

释文：

松门开石镜，曾照几人过。山爱芙蓉面，驹怜白玉珂。

一肩担雨雪，半世老风波。何日能归去？结茅衣薜萝。

得拜先生庙，空堂山四围。文章追大雅，礼乐见当时。

黄叶随鸥下，寒云带郭飞。满江烟雨色，独载一船归。

草书湘风之思来
手索江半泥秋
当偿新汲债诗钱
去家粗输情得生
写自为深场起
青藤

书画册（十二开）之八　草书自作五律

册　纸本　年代不详

28cm×47.4cm

天津市艺术博物馆藏

款识：黄慎

钤印：黄慎（朱）、瘿瓢（白）

释文：

美髯江左客，幕府擅风流。

竹叶三分月，春风十四楼。

我归盘谷老，君订武夷游。

挥手淮阴道，依依上小舟。

闻君有茅屋，篱外蓼花洲。

风雨几年客，江山无限秋。

画偿新酒债，诗战古穷愁。

辄忆滕王阁，何当烂漫游。

书画册（十二开）之十　草书自作五律

册　纸本　年代不详

28cm×47.4cm

天津市艺术博物馆藏

款识：黄慎

钤印：黄慎（朱）、瘿瓢（白）

释文：

楚峰七十二，一一忆登临。
吊古横双眼，思归学越吟。
气消衡岳雪，水满洞庭心。
目断南来雁，忧勤独至今。

勾吴有才子，衰鬓走长安。
地自南来暖，天从北去寒。
关河乍相见，风雨别尤难。
我亦羁栖者，空教惜羽翰。

岂瓦淮如书里隐堤
乙重至六座自杭
和来一年船度扇夕
新紫江湖笔墨事去
老去酿甄二元二首連
春世

书画册（十二开）之十一 草书自作五律

册 纸本 年代不详

28cm×47.4cm

天津市艺术博物馆藏

款识：黄慎

钤印：黄慎（朱）、瘿瓢（白）

释文：

伤彼流离子，归杭万里身。论交原旧友，对酒似嘉宾。樵（憔）悴横双眼，文章老八闽。看君多慷慨，失路莫悲辛。

同是天涯客，相思隔楚天。梨花寒食雨，秋水木兰船。廊庙今新策，江湖异去年。到家春酿热，一见一留连。

书画册（十二开）之七　草书自作五律

册　纸本　年代不详
36.9cm×28.4cm
南京博物院藏

钤印：黄慎印（白）、恭寿（朱）

释文：
美髯江左客，幕府擅风流。
竹叶三分月，春风十四楼。
我归盘谷老，君订武夷游。
执手淮安道，依依上小舟。
　　留别白长庚

惯得江山趣，扁舟是客庐。
浪游忘岁晚，何暇叹归欤。
朝盥鄱阳水，暮烹湖口鱼。
举杯迟月上，光照半舱书。
　　舟中作

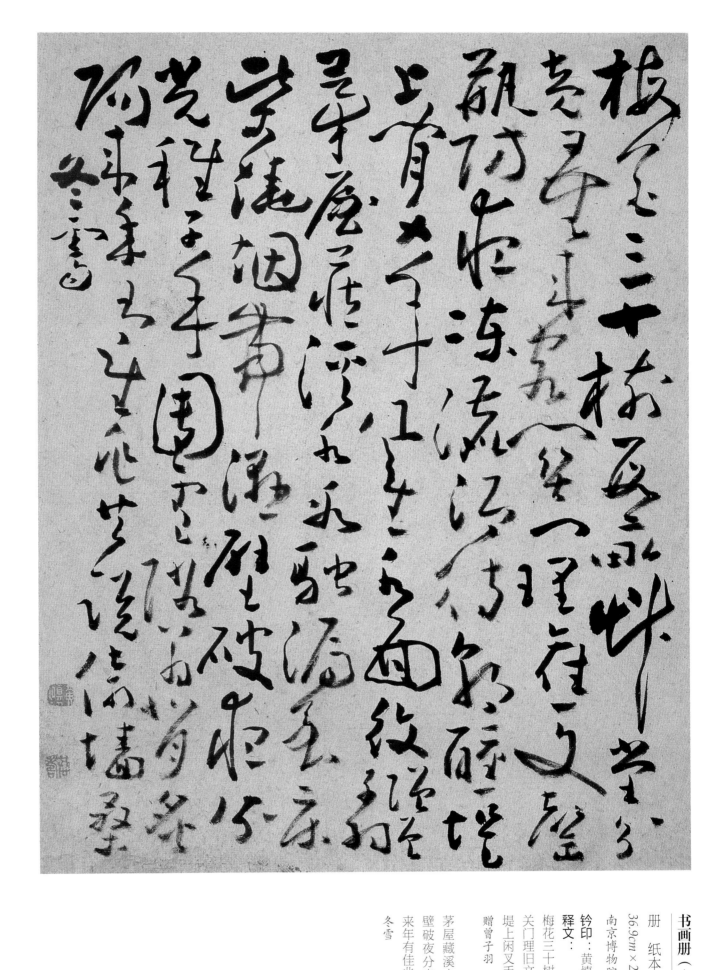

书画册（十二开）之八　草书自作五律

册　纸本　年代不详

36.9cm×28.4cm

南京博物院藏

钤印：黄慎印（白）、恭寿（朱）

释文：

梅花三十树，数亩草堂分。竟日无来客，

关门理旧文。罄瓶防夜冻，漉酒待朝醺。

堤上闲叉手，风生水面纹。

赠曾子羽

茅屋藏溪水，冰融漏到床。柴烧烟带湿，

壁破夜分光。稚子手团雪，邻翁背炙阳。

来年有佳兆，共说倚墙桑。

冬雪

书画册（十二开）之九　草书自作五律

册　纸本　年代不详

36.9cm×28.4cm

南京博物院藏

钤印：恭寿（朱）

释文：

谒曾南丰先生庙

满江烟雨色，独载一船归。

礼乐见当时。黄叶随鸥下，寒云带郭飞。

得拜先生庙，空堂山四围。文章留大雅，

荒园

荒园人不到，春老棘成丛。三径空生绿，

一花开更红。山蛛牵晚雾，野鸟逐高风。

满目幽栖意，题诗寄谢公。

书画册（十二开）之十　草书自作五律

册　纸本　年代不详

36.9cm×28.4cm

南京博物院藏

钤印：黄慎印（白）、恭寿（朱）

释文：

闻君有茅屋，篱外蓼花洲。风雨几年客，

江山无尽秋。画偿新酒债，诗战古穷愁。

辄忆滕王阁，何当烂漫游。

寄李汉生

客馆净器尘，南村近得邻。绿杨三月雨，

芳草满亭春。劚竹引泉水，罗峰拜丈人。

图书兼茗碗，又是一番新。

迁寓

书画册（十二开）之十一　草书自作五律

册　纸本　年代不详

36.9cm×28.4cm

南京博物院藏

钤印：黄慎印（白）

释文：

知君苦好道，何事竟头童？高失鲁连士，
狂怜阮籍穷。袖云来白岳，骑鹤过江东。
大雅锄荒落，冥鸿上远空。
送汪晓侯

归家岁已暮，梅报隔年春。女渐知言笑，
妻原甘食贫。盘分新菜甲，镜对旧儒巾。
却怪昌黎腐，穷文送此辰。
除夕

书画册（十二开）之十二 草书自作五律

册 纸本 年代不详

36.9cm×28.4cm

南京博物院藏

款识：宁化黄慎

钤印：黄慎印（白）、恭寿（朱）

释文：

勾吴有才子，衰鬓走长安。地自南来暖，
天从北去寒。关河乍相见，风雨别犹难。
我亦羁栖者，空教借羽翰。
送赵饮谷北上

昔别大江舟，春城忆石头。疏闻竹秒雨，
冷过木樨秋。诗剪西昆体，书飞淮海邮。
弟兄怀墨绶，遥望出皇州。
怀敬梅伯仲

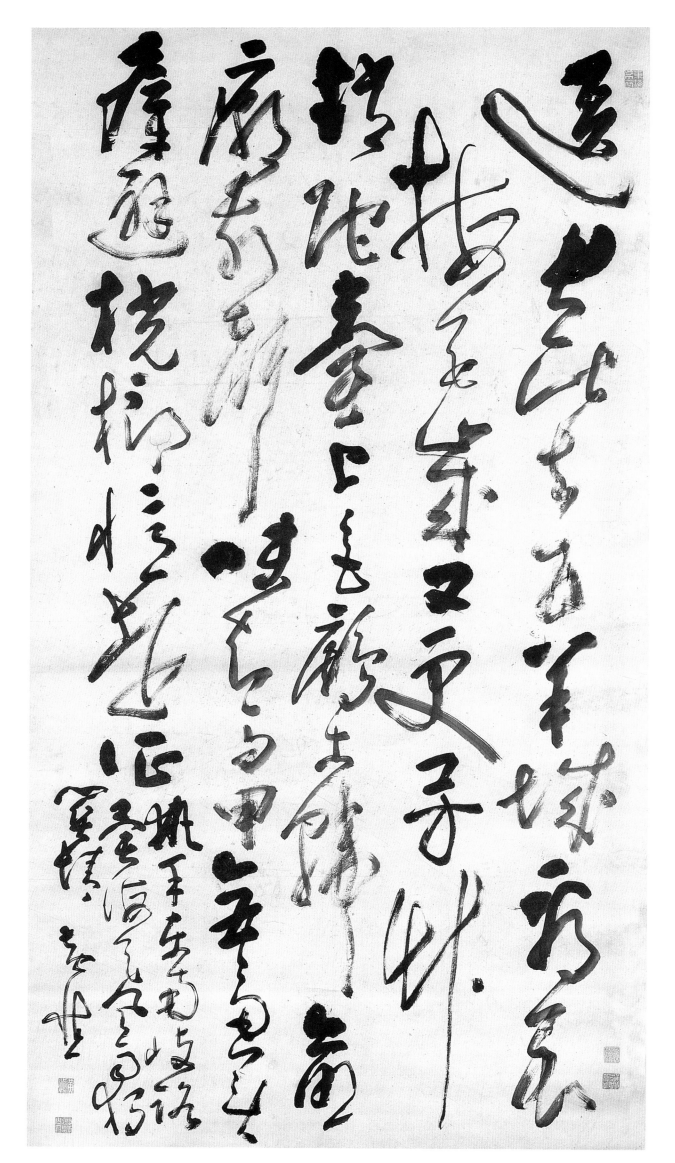

草书自作七律

轴　纸本　年代不详

198.3cm×105.3cm

中国历史博物馆藏

款识：黄慎

钤印：黄慎（白）、瘿瓢山人（白）

释文：

送君此去五羊城，看到梅花岁又更。

芳草赵佗台上色，鹧鸪韩愈庙前声。

味知马甲无多美，瘴避桃榔忆远征。

执手东南歧路异，海天风雨独关情。

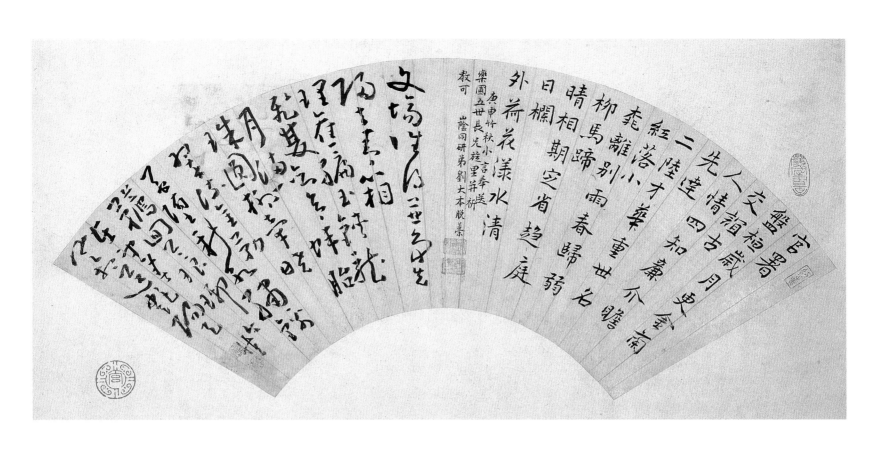

草书自作七律

扇　纸本　乾隆五年（一七四〇）

首都博物馆藏

释文：

文场谁得并争先，归去青箱理旧编。

玉侠龙飞双剑合，蚌胎月满一珠圆。

柳牵晓翠流金勒，花堕新红绣锦鞯。

回首琅琊今在望，春风相送艳阳天。

草书自作七律

轴　纸本　年代不详

196cm×44.3cm

上海博物馆藏

款识：宁化黄慎

钤印：黄慎（白）、瘿瓢山人（白）

释文：

裘马自怜游已倦，五湖归去鬓丝明。王维终古为伶役，宋玉谁呼是老兵。

关路跟跄榆荚雨，乡心格磔鹧鸪声。相逢一醉春风软，笑插花枝出禁城。

草书自作七律

轴　纸本　年代不详

155.8cm×62.5cm

天津市艺术博物馆藏

款识：宁化黄慎

钤印：黄慎（白）、瘿瓢山人（白）

释文：

卧病江湖迹已疏，闻君重整旧茅庐。言栽环堵千头橘，懒答中原一纸书。

潮水难平悲伍员，溪毛留恨荐三闾。不须别自寻生计，归向湖边作老渔。

送汪瞻候归姑苏

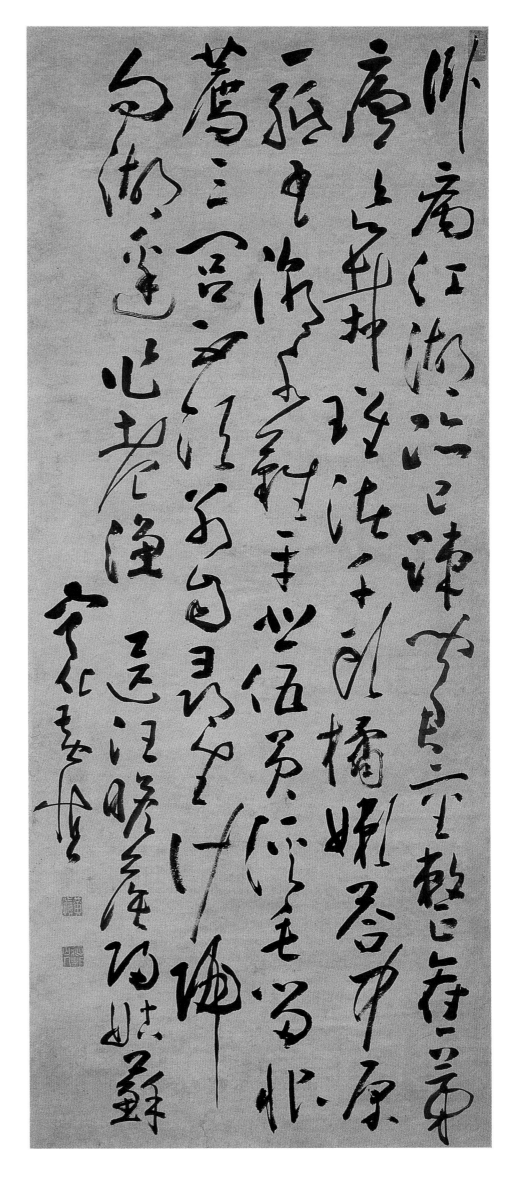

草书自作七律

轴　纸本　年代不详

168.2cm×42.3cm

天津市艺术博物馆藏

款识：黄慎

钤印：黄慎（朱）、恭寿（白）

释文：

焚香一炷拜星辰，共祝皇家庆履新。老笑簪幡苏学士，羞惭剪胜李夫人。选花看妾临春水，投刺忘呈答比邻。懒与少年同习俗，不教骑马踏街尘。

草书自作七律

轴　纸本　年代不详

142cm×42cm

南京博物院藏

款识：黄慎

钤印：黄慎（朱）、恭寿（白）

释文：

送君此去五羊城，看到梅花岁又更。芳草赵佗台上色，鹧鸪韩愈庙前声。

味知马甲无多美，瘴避桄榔忆远征。执手东南歧路异，海天风雨独关情。

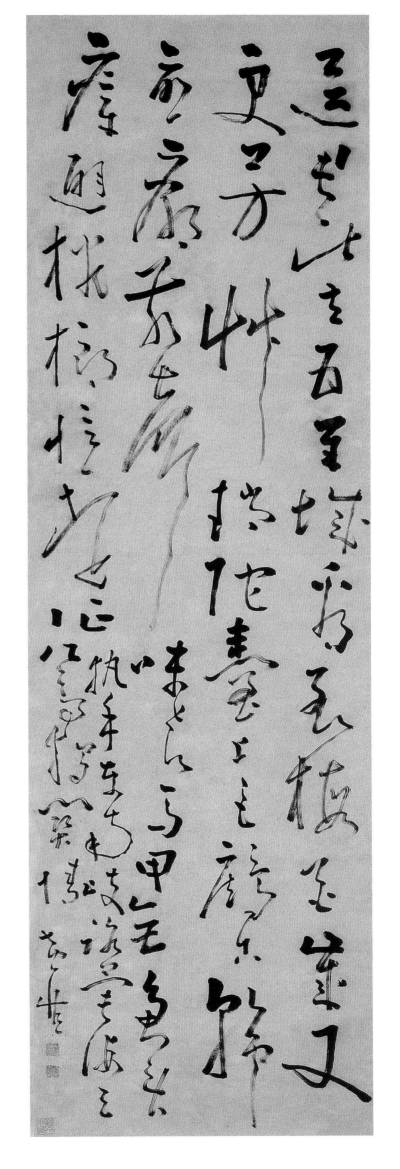

草书自作七律

轴　纸本　年代不详

167cm×57.2cm

无锡市博物馆藏

款识：黄慎

钤印：黄慎（白）、瘿瓢（白）

释文：

行旌遥趁雪晴天，闻道姑苏上画船。

忆子归乘廉吏石，怜余贫赁草堂钱。

黄花瘦尽分吟苦，红蓼寒深独醉眠。

转烛交欢无几日，春风有信报残年。

李昆涛司马买梓姑苏

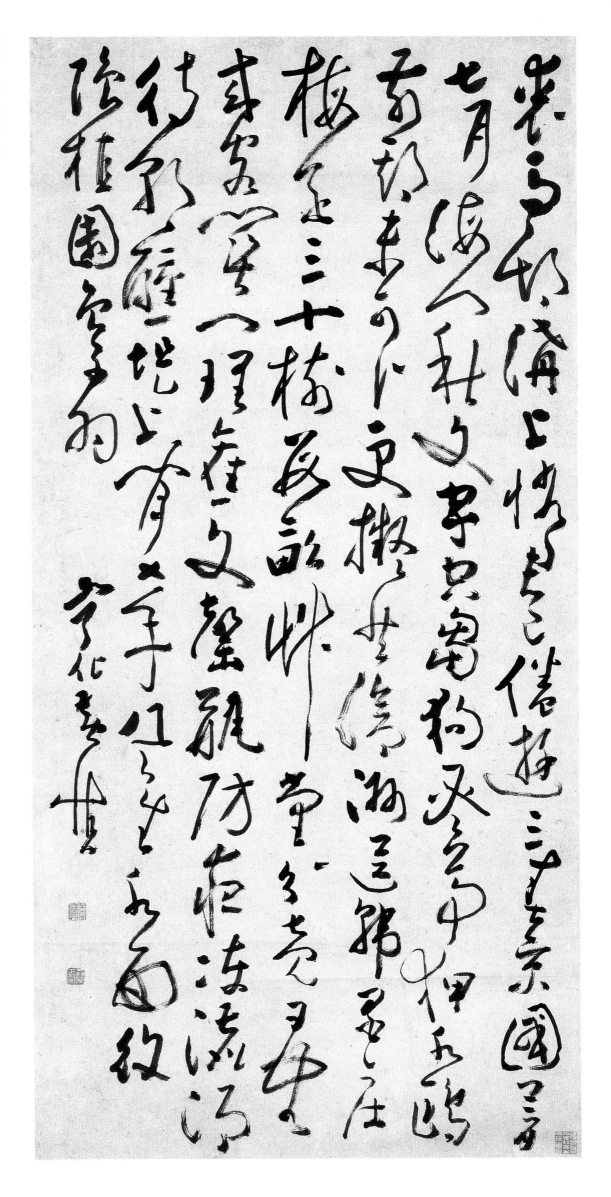

草书自作五律诗轴

纸本　年代不详

105cm×50cm

扬州博物馆藏

款识：宁化黄慎

钤印：黄慎（朱）、恭寿（白）

释文：

裘马邗沟上，怜君已倦游。三春京国梦，七月海门秋。文字空乌狗，琴尊狎水鸥。

前期未可卜，更拟共沧洲。

送韩墨庄

梅花三十树，数亩草堂分。竟日无来客，关门理旧文。罄瓶防夜冻，漉酒待朝醺。

堤上闲叉手，风生水面纹。

赠植园曾子羽

草书自作七律

斗方　纸本　年代不详

29cm×31.8cm

安徽省博物馆藏

钤印：黄慎印（白）、恭寿（朱）

释文：

送君此去五羊城，看到梅花岁又更。

芳草赵陀台上色，鹧鸪韩愈庙前声。

味知马颊无多美，瘴避桃榔忆远征。

执手东南歧路异，海天风雨独关情。

送杨季重之五羊城

前身自是杜兰女，谪向人间步倭迟。

一任飞虫贪血饫，却成全璧露筋奇。

寒鸦寂寞栖江庙，过客遥瞻拜羽旗。

淮水迢流流不绝，神灵风雨夜归时。

过露筋庙

草书自作七律

斗方　纸本　年代不详

29cm×31.8cm

安徽省博物馆藏

钤印：黄慎印（白）、恭寿（朱）

释文：

种莲人起草堂低，竹木枝交听鸟啼。

客岁急书犹未答，奚囊剩句尚无题。

翠围深处迷来路，石濑前头暗有溪。

得与弟兄逢又别，相期燕子语春泥。

留别赖岸群诸弟昆

龟山相对笑无柯，廿载思君可奈何。

自恨虞翻无媚骨，也知宋玉有悲歌。

阶前秋老鸡冠癯，墙上春生狗尾多。

为问几时归故里，年年七夕望天河。

感怀寄友

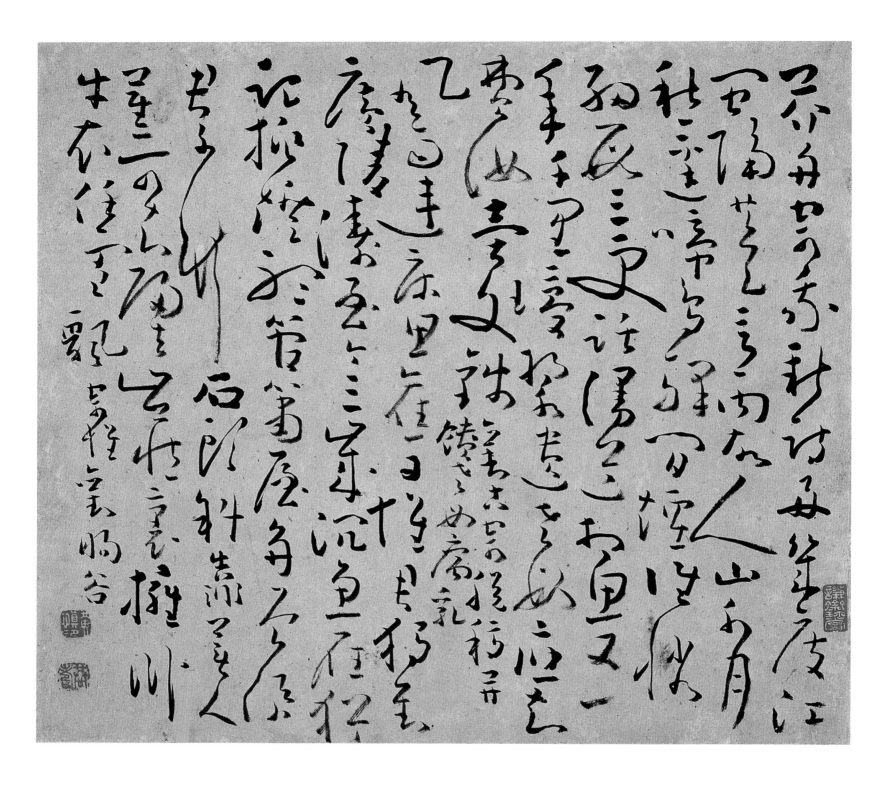

草书自作七律

斗方　纸本　年代不详

29cm×31.8cm

安徽省博物馆藏

钤印：黄慎印（白）、恭寿（朱）

释文：

芥舟寄我新诗好，几度江闽隔共天。

意内故人山外月，愁边啼鸟驿间烟。

谁怜细数三更话，漫道相思又一年。

千里琼浆遗老母，应知费汝卖文钱。

刘古（厓）寄脱稿并馈老母腐乳

风雨连床思旧日，怀君独对广陵涛。

至今三岁沉鱼雁，犹记挑灯听管箫。

屋角曾添君子竹，石头斜靠美人蕉。

可知归去山庄里，拥卧牛衣任雪飘。

寄怀刘旸谷

草书自作七律

斗方　纸本　年代不详

29cm×31.8cm

安徽省博物馆藏

钤印：黄慎印（白）、恭寿（朱）

释文：

故人目断白门前，雪夜犹思割半毡。

堕泪每怀羊叔子，新声抹杀李延年。

去秋书寄潇湘雨，入夏霞烘卵色天。

试问楚江谁可赋，空余云梦渚山田。

寄怀李子明

谁识诗人贾浪仙，梅林江上别多年。

翠围茅屋高风柳，露冷池塘罢岳莲。

龙爪熟时夸玉粒，鹤翎种就杂金钱。

阿咸此日还同乐，何不归来买钓船。

重过访友不值

草书自作五律诗轴

纸本　年代不详

134.4cm×31.8cm

扬州博物馆藏

款识：宁化黄慎

钤印：黄慎（朱）、瘿瓢（白）

释文：

裘马邗沟上，怜君已倦游。三春京国梦，七月海门秋。

文字空乌狗，琴尊狎水鸥。前期未可卜，更拟共沧洲。

送韩墨庄归京口

草亭飞万竹，苔藓上平栏。晓月鸦声落，秋香蝶梦残。

酒连今日病，袭破旧时寒。归计鄱阳水，相思十八滩。

寓李氏园林

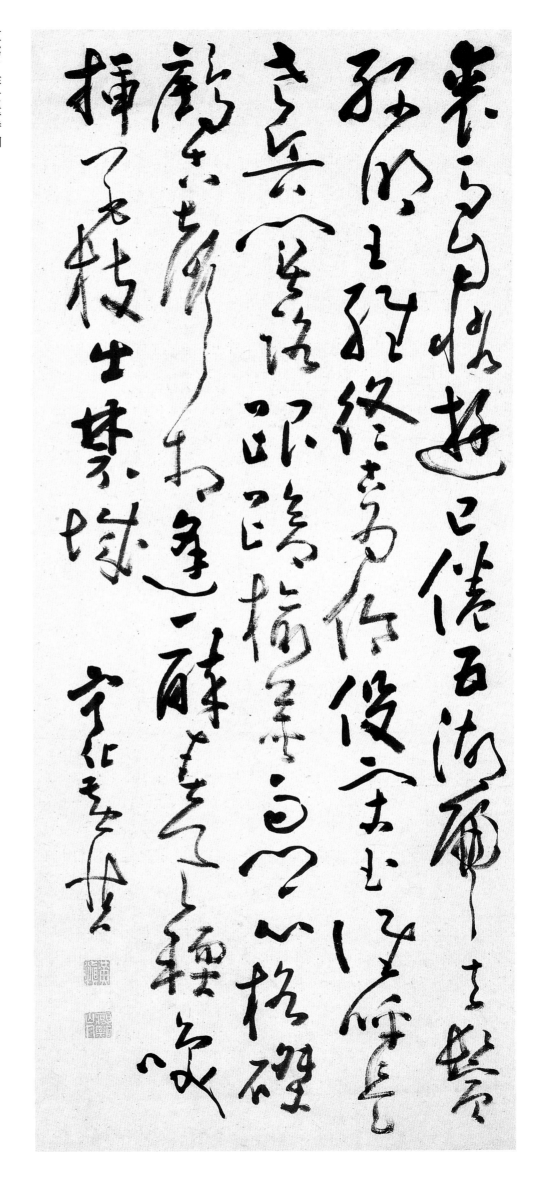

草书自作七律诗轴

纸本　年代不详

125cm×52cm

扬州博物馆藏

款识：宁化黄慎

钤印：黄慎（白）、瘿瓢山人（白）

释文：

裘马自怜游已倦，五湖归去鬓丝明。王维终古为伶役，宋玉谁呼是老兵。关路跟跄榆荚雨，乡心格磔鹧鸪声。相逢一醉春风软，笑插花枝出禁城。

行草自作五律诗轴

轴　纸本　年代不详

广州美术馆藏

款识：宁化黄慎

钤印：黄慎（白）、瘿瓢（白）

释文：

扑面梨花雨，宫河几曲湾。风梳新绿柳，帘卷旧青山。

寂寞人归去，呢喃燕未还。离心应（计）日，回首板桥间。

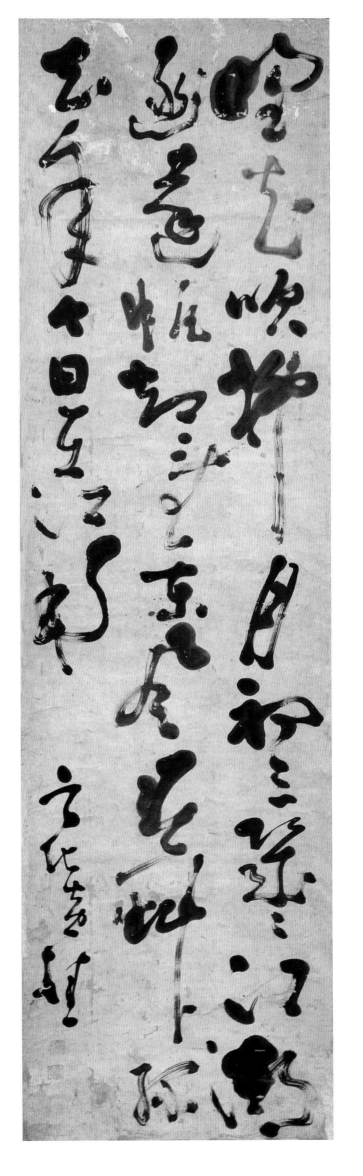

草书自作七绝

轴　纸本　年代不详

156cm×47cm

宁化县博物馆藏

款识：宁化黄慎

钤印：黄慎（朱）、瘿瓢（白）

释文：

吟花吹柳月初三，岁岁江潮逐远帆。却望东风春草绿，去年今日在江南。

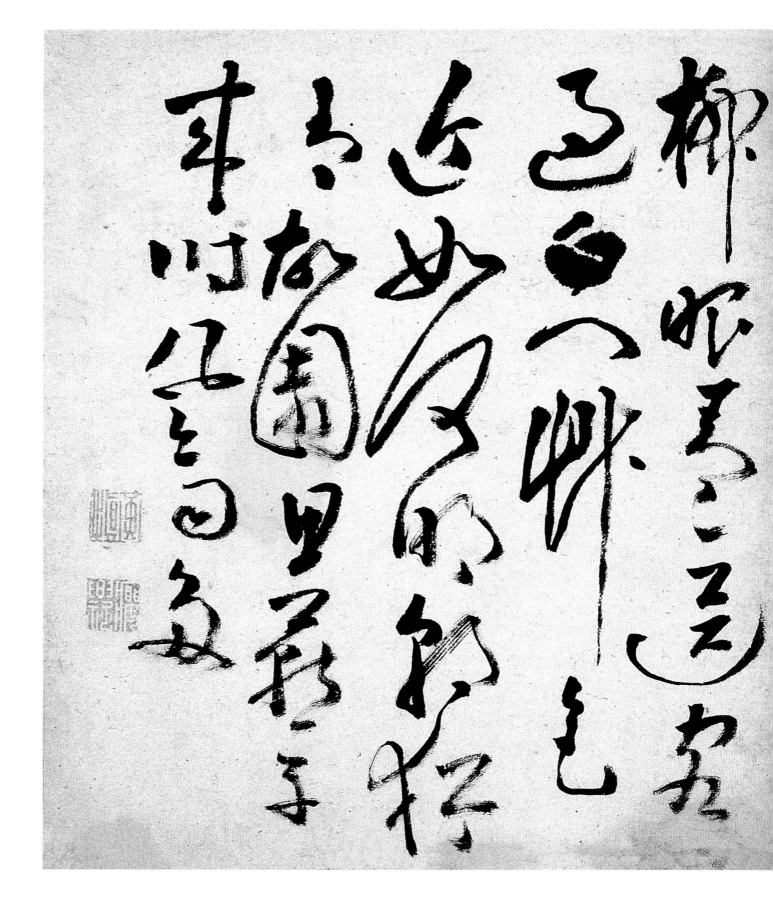

行草书自作七绝诗（三开）之一

册　纸本　年代不详

23cm×27cm

济南市博物馆藏

钤印：黄慎（朱）、瘿瓢（白）

释文：

一卧沧波老钓徒，故人夜雨忆三吴。

大江东去成天堑，处处春山叫鹧鸪。

柳眼青青送客过，白门草色近如何？

明朝犹有故园思，燕子来时风雨多。

草艸忽忽自点
舩来稂甚絶
强北快但修一
老木折妝蜌於
居海三十年

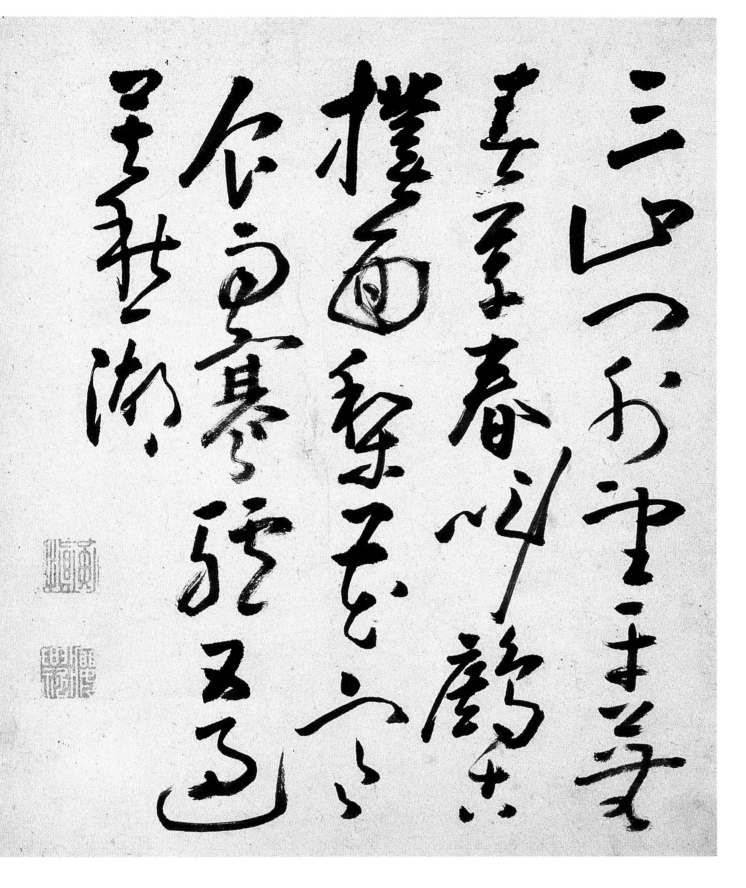

行草书自作七绝诗（三开）之二

册　纸本　年代不详

23cm×27cm

济南市博物馆藏

钤印：黄慎（朱）、瘿瓢（白）

释文：

三山门外望平芜，春草春（山）叫鹧鸪。

扑面梨花寒食雨，蹇驴又过莫愁湖。

来往空劳白下船，秦楼楚馆总堪怜。

但余一卷新诗草，听雨江湖二十年。

行草书自作七绝（三开）之三

册　纸本　年代不详

23cm×27cm

济南市博物馆藏

款识：宁化黄慎

钤印：黄慎（朱）、瘿瓢（白）

释文：

采茶深入鹿麛群，自剪荷衣渍绿云。

寄我（峰）头三十六，消烦多谢武陵（夷）君。

夜雨寒潮忆敝庐，人生只合老樵渔。

五湖收拾看花眼，归去青山好著书。

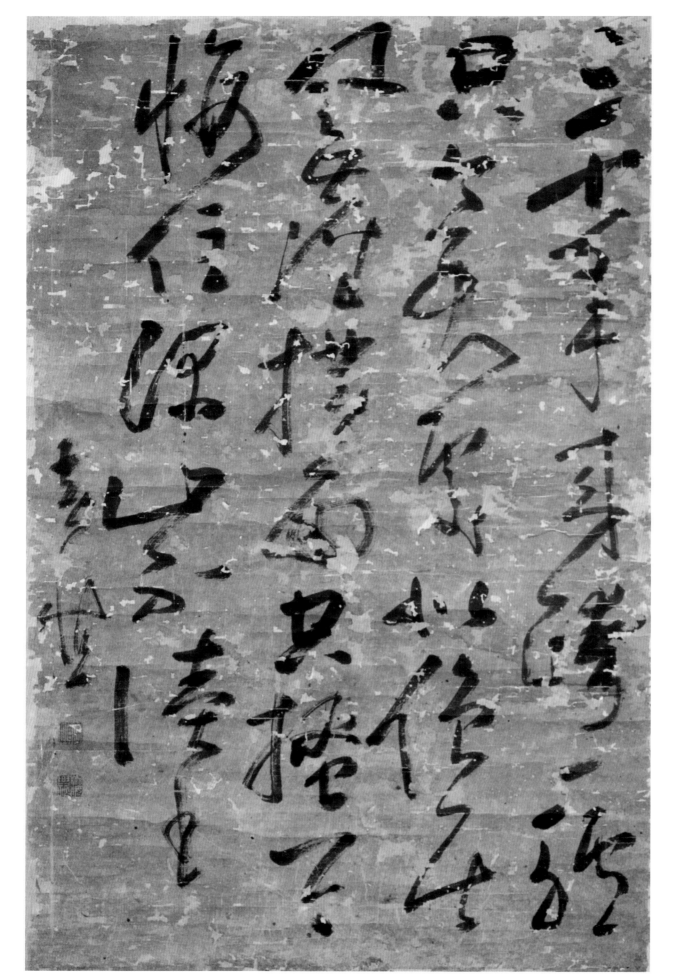

草书自作七绝

轴　纸本　年代不详

67cm×41.5cm

宁化县博物馆藏

款识：黄慎

钤印：黄慎（朱）、瘿瓢（白）

释文：三十年来跨一驴，只今到处似僧居。风尘扑面空搔首，悔住深山不读书。

草书自作五言古体（《双猫图》上题诗）

轴　纸本　年代不详

137cm×64cm

广东省博物馆藏

款识：瘿瓢

钤印：瘿瓢山人（白）、黄慎（朱）

释文：

泛览昌蒲花，那得同凡草。惟兹能引年，令人长寿考。

对兹含笑花，谁似长年好。蔓草春风归，安得不速老。

十载江南村，不识江南路。片片落花飞，来去知何处？

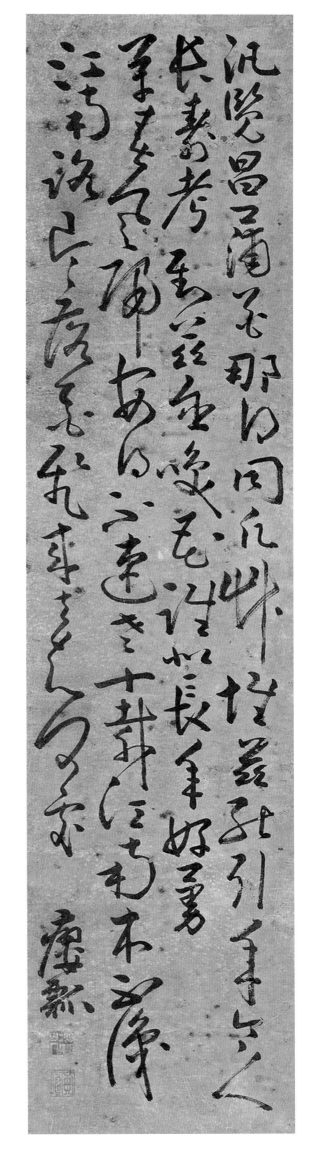

草书自作五言律

轴　纸本　年代不详

59cm×38.5cm

款识：宁化黄慎

钤印：黄慎（朱）、恭寿（白）

释文：

昨日皇华史，今逢胜李膺。情深惟古道，知白不能争。

鲁酒销春雪，孤舟击断冰。

草书自作五律

册　纸本　年代不详

30.5cm×30cm×12

钤印：黄慎（白）、恭寿（朱）

释文：

半生江海士，是处有行窝，

空惭带面催，奕缘无益废，贫累故交多。

莫笑吹竿客，谁为宁戚歌？

美成堂有怀

释文：

屠苏今日酒，俱在异方论。

红烛烧残腊，春风到白门。

各怜儿女小，几个旧交存。

不尽乡关思，情亲尔弟昆

秣陵除夕集雷又乾、声之、汉湄昆仲爱莲亭

归家

释文：

曾作平原客，今归饱蕨薇。水春香麦饭，

白贮（公丝）剪春衣。卖赋惭司马，通经忆汉韦。

埋头低牖下，不敢慕甘肥。

释文：

陈雷风已远，谁与论交新。入市吹箫客，

还山织屦人。但令身不辱，自是道为邻。

独爱闲阶草，春深坐绿茵。

赠沈石村

行草自作五律

册　纸本　年代不详

39.5cm×42cm

款识：慎

钤印：黄慎（朱）、恭寿（白）

释文：

梅花三十树，数亩草堂分。竟日无来客，
关门理旧文。罄瓶防夜冻，漉酒待朝醺。
堤上闲叉手，风生水面纹。

行草《广陵花瑞图》上题辞

轴 纸本 年代不详

125.5cm×23cm

款识：宁化黄慎

钤印：黄慎（朱）、恭寿（白）

释文：维扬芍药甲天下，有红瓣黄腰者，号金带围。此花见，则城内出宰相。韩魏公守广陵日，一出四枝。公选客具宴以赏之。时王珪以高科为郡倅，王荆公为幕官，皆在选。私念有过客，召使当之。及暮，报陈太傅来，亟使召至，乃秀公也。后四公皆为首相。

本无常种。

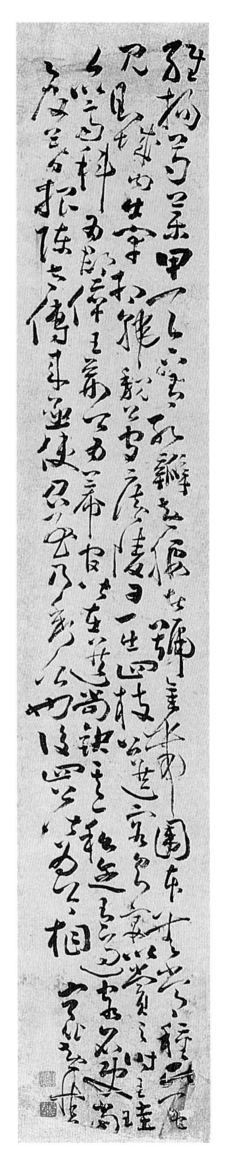

行草书李白《春夜宴桃李园序》

轴　纸本　年代不详

227cm×60cm

款识：乾隆十五年六月，书于拥城阁，黄慎。

钤印：黄慎（白）、瘿瓢（朱）

释文：《春夜宴桃李园序》夫天地者，万物之逆旅；光阴者，百代之过客。而浮生若梦，为欢几何？古人秉烛夜游，良有以也。况阳春召我以烟景，大块假我以文章。会桃李之芳园，序天伦之乐事。群季俊秀，皆为惠连；吾人歌咏，独惭康乐。幽赏未已，高谈转清。开琼筵以坐花，飞羽觞而醉月。不有佳作，何伸雅怀。如诗不成，罚依金谷酒数。

草书自作七律

轴　纸本　年代不详

176cm×91cm

款识：黄慎

钤印：黄慎（白）、瘿瓢（白）

释文：

裘马自怜游（巳倦），五湖归去鬓丝明。王维终古为伶役，阮籍谁呼是步兵。关路跟跄榆荚雨，乡心格磔鹧鸪声。相逢一笑春风软，醉插花枝出禁城。

送杨星嵝孝廉归里

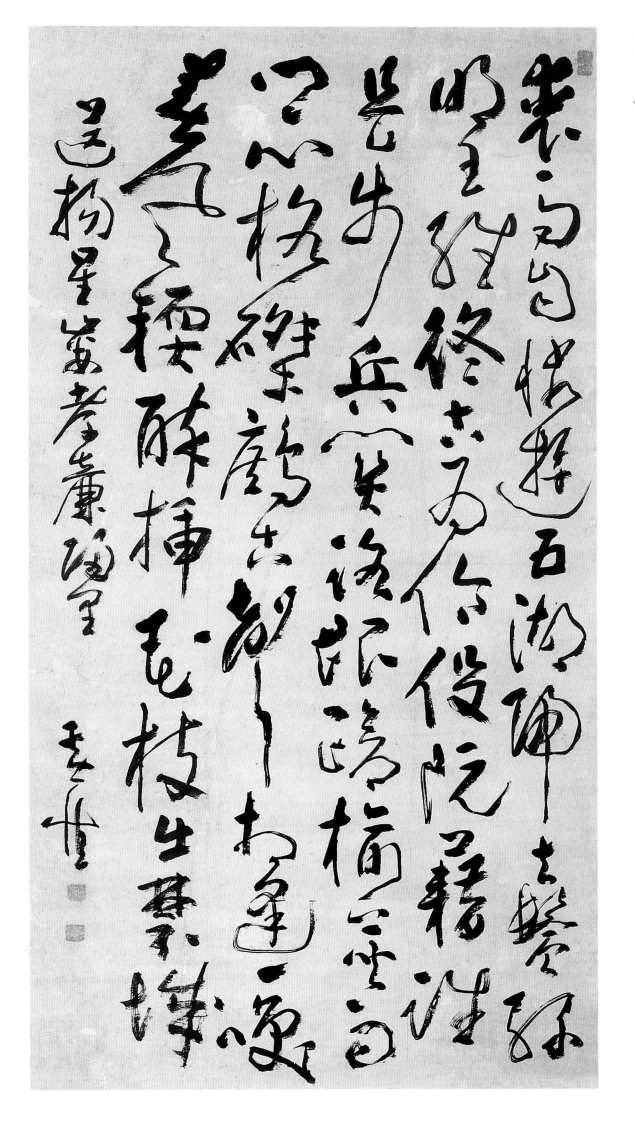

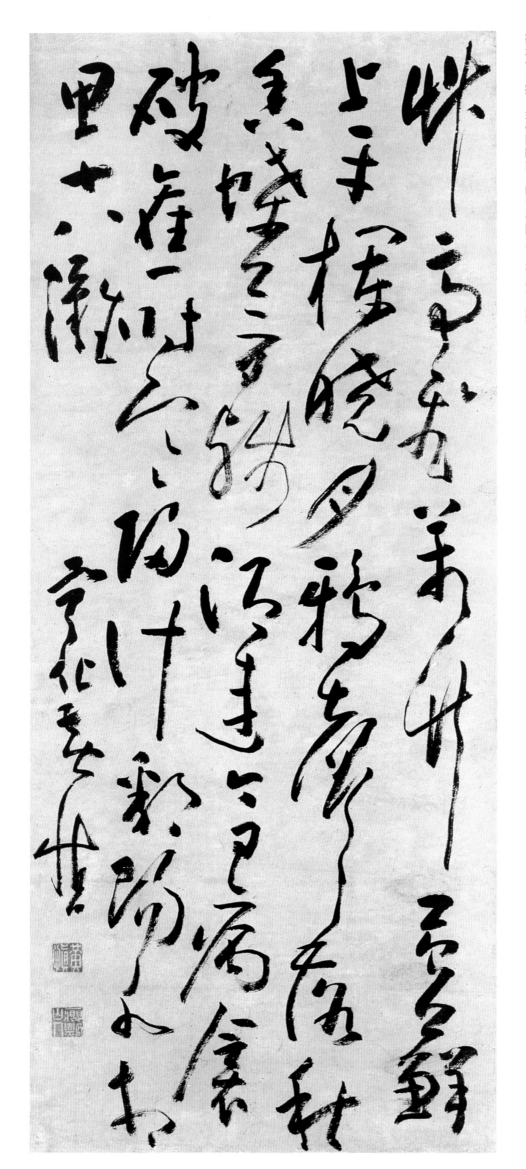

草书自作五律

轴 纸本 年代不详

106.3cm×43cm

款识：宁化黄慎

钤印：黄慎（白）、瘿瓢山人（白）

释文：

草亭飞万竹，苔鲜上平栏。晓月鸦声落，秋香蝶梦残。酒连今日病，衾破旧时寒。归计鄱阳水，相思十八滩。

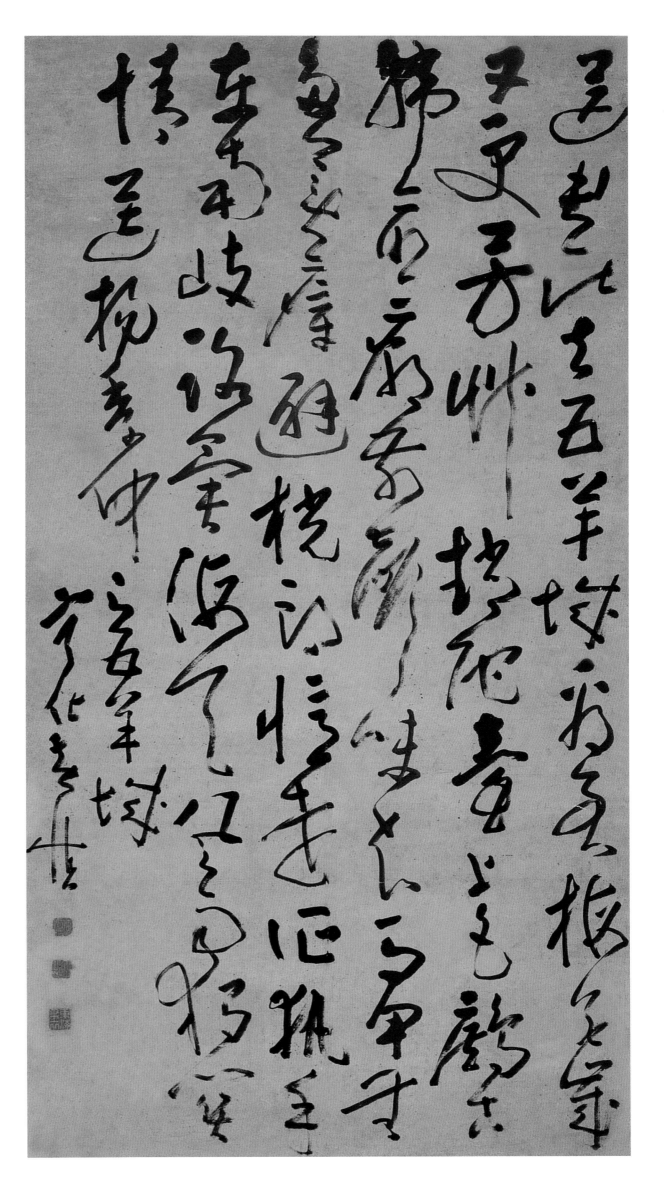

草书自作七律

轴　纸本　年代不详

167cm×88.5cm

款识：宁化黄慎

钤印：黄慎（白）、瘿瓢（白）、东海布衣（白）

释文：

送君此去五羊城，看到梅花岁又更。

芳草赵陀（佗）台上色，鹧鸪韩愈庙前声。

味知马甲无多美，瘴避桄榔忆远征。

执手东南歧路异，海天风雨独关情。

送杨季仲之五羊城

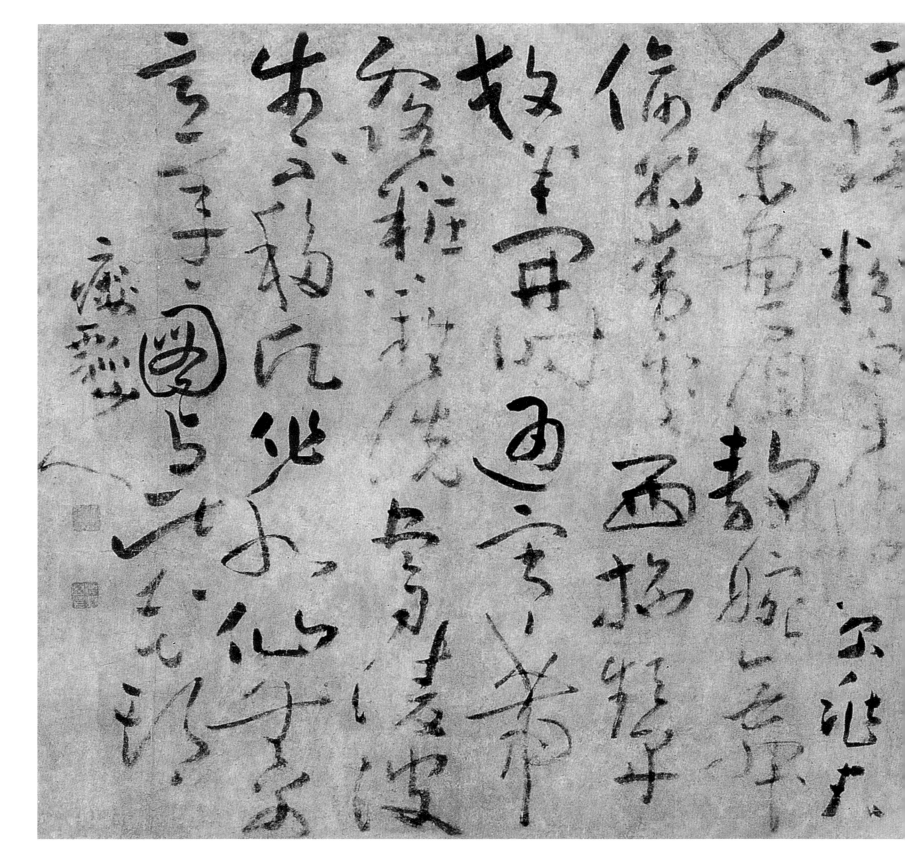

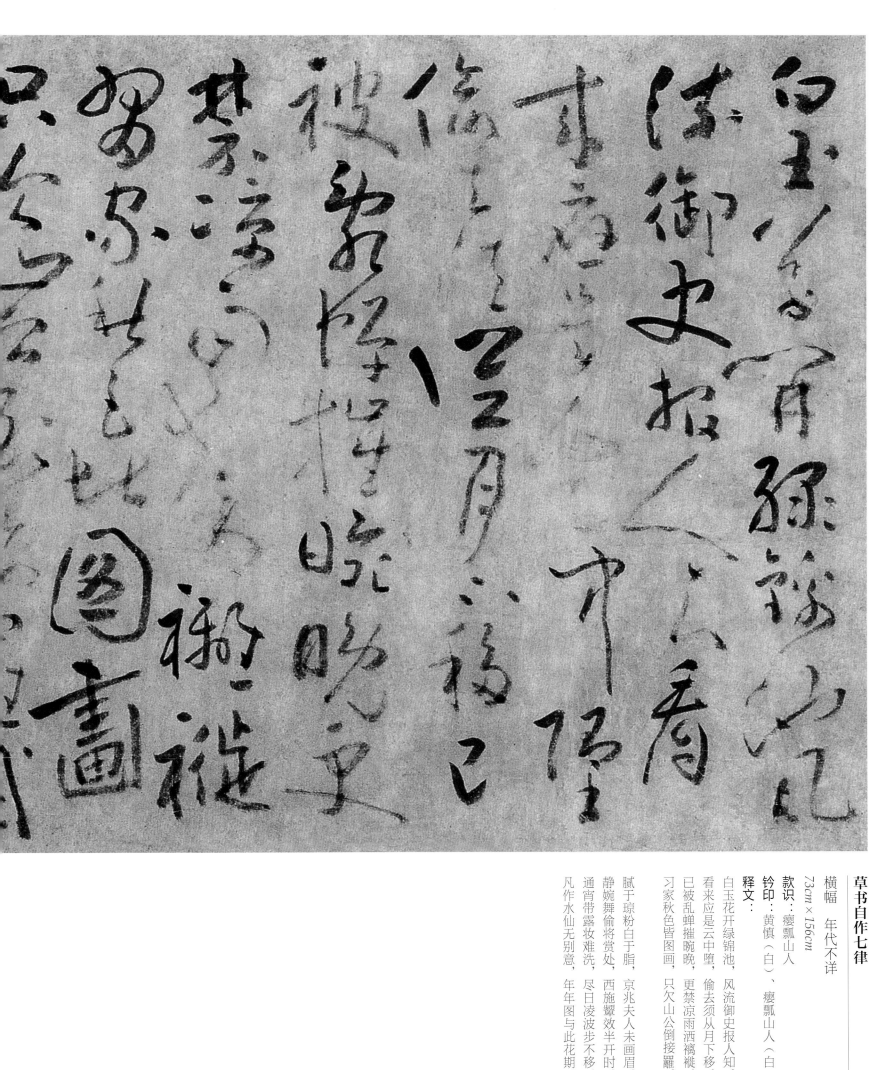

草书自作七律

横幅　年代不详

73cm×156cm

款识：瘿瓢山人

钤印：黄慎（白）、瘿瓢山人（白）

释文：

白玉花开绿锦池，风流御史报人知。
看来应是云中堕，偷去须从月下移。
已被乱蝉摧晚晚，更禁凉雨洒褵褷。
习家秋色皆图画，只欠山公倒接䍦。

腻于琼粉白于脂，京兆夫人未画眉。
静婉舞偷将赏处，西施颦效半开时。
通宵带露妆难洗，尽日凌波步不移。
凡作水仙无别意，年年图与此花期。

松一片石镜色欲飞年久
远山苍苍云之窈冥驹隙白
玉瑶一扇撩思墨半未全
凡笔浮空苍秀出神舟一
布三扇玉轴三尺亦堪载笔
三年来南山云起不知几度
月来书挥之子宛尔如山秋色
远在望里去袅袅云去庐
可为天自年年许学似云
攀松一笑

好风吹起不面莫烟挥径
浮瞳鸟夕丝竹多秋夕
照有画僮指话屋云沼
远山可辨此一庭月望一
浪云栖多无风朗珠
庭龙此内置石释挑挑
穿云福奈峰游陶山
撩回荒生烟屋荒十二峰
群雨仙人第一峰

击水此诗声海乙风
再将空情一篇参评
三寒云峰海乙风

闲秀书右
乙笔忙古
六代云堂

草书自作诗（六首）

册　纸本　年代不详

30cm×36cm×4

款识：宁化黄慎

钤印：黄慎（朱）、恭寿（白）、瘿瓢（白）

释文：

送君此去五羊城，看到梅花岁又更。
芳草赵佗台上色，鹧鸪韩愈庙前声。
昧知马甲无多美，癔避桃榔忆远征。
执手东南歧路异，海天风雨独关情。
送季仲之粤

松门开石镜，曾照几人过。
山爱芙蓉面，驹怜白玉珂。
一肩担雨雪，半世老风波。
何日能归去，结茅衣薜萝。
有客武昌去，三年尚不还。
只今看夜月，动辄意前山。

秋色荒村里，寒声叶落间。
无人自来往，寂寞掩松关。

好风生水面，荒径折溪湾。
野鸟碧空下，高槐夕照闲。
遣僮趁墟落，买酒到山间。
醉卧一庭月，柴门夜不关。

泉飞开绝壁，珠落散晴沙。
凿石种桃树，穿云摘岕茶。
龙归山挟雨，鹿出径衔花。
十二峰罗列，仙人第一家。

嵯峨独立朝天阙，仪凤门开（接）大坟。
云影不闻归铁锁，水声犹自说陶军。
仓庚又听社综会，紫燕重来春已分。
却怪孙吴空割据，还期汗漫秀茅君。
天阙怀古　宁化黄慎

草书自作七言律诗

轴　纸本　年代不详

168cm×44cm

款识：宁化黄慎

钤印：黄慎（白）、瘿瓢山人（白）

释文：

裘马自怜游已倦，五湖归去鬓丝明。王维终古为伶役，宋玉谁呼是老兵。关路跟跄榆荚雨，乡心格磔鹧鸪声。相逢一醉春风软，笑插花枝出禁城。

草书自作七绝

轴　纸本　年代不详

90cm×38cm

款识：蛟湖黄慎

钤印：黄慎（朱）、瘿瓢（白）

释文：来往空劳白下船，秦楼楚馆总堪怜。但余一卷新诗草，听雨江湖二十年。

蛟湖黄慎

草书自作五律

册　纸本　年代不详

松门开石镜，曾照几人过？山爱芙蓉面，驹怜白玉珂。一肩担雨雪，半世老风波。何日能归去，结茅衣薜萝。

途中作

五马渡头立，相看若逐萍。月痕钟阜冷，雁破楚天青。入肆烧新酒，临庖砍脍腥。客愁能几日，归及鬓毛星。

晚泊逢乡人阴吕飒

得拜先生庙，空堂山四围。文章追大雅，礼乐见当时。黄叶随鸥下，寒云带郭飞。满江烟雨色，独载一船归。

谒曾南丰先生庙

闻君有茅屋，篱外蓼花洲。风雨几年客，江山无尽秋。

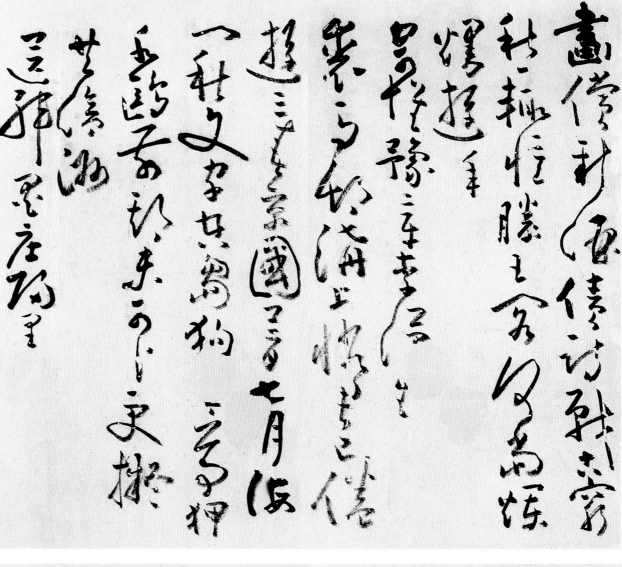

画偿新酒债，诗战古穷愁。辄忆滕王阁，何当烂漫游。
寄怀豫章李汉生

裘马邗沟上，怜君已倦游。三春京国梦，七月海门秋。文字空乌狗，琴尊狎水鸥。
前期未可卜，更拟其沧洲。
送韩墨庄归里

昔别大江舟，春城忆石头。疏闻竹杪雨，冷过木樨秋。诗剪西昆体，书飞淮海邮。
弟兄怀墨绶，遥望出皇州。
怀敬梅育亭伯仲

地经彭泽县，今尚忆陶公。水掠孤凫绿，山翻落叶红。只缘五斗粟，剩得一江风。
甲子犹书晋，高怀谁与同？
过彭泽县

日出皖江天，儿童戏岸边。敲冰擎作磬，攒雪塑飞仙。
诗酒消寒色，须眉忆少年。明朝风便不？借问秣陵船。

皖江阻雪

客馆净嚣尘，南村近得邻。绿杨三月雨，芳草满庭春。
剧竹引泉水，罗峰拜丈夫（人）。图书兼茗碗，又是一翻（番）新。

迁寓梅林

好风生水面，荒径折溪湾。野鸟碧空下，高槐夕照闲。
遣僮趁墟落，买酒到山间。醉卧一庭月，柴门夜不关。

山居即事

追陪公子宴，双桨下梅溪。薄雾横江断，斜阳入郭低。
到来重秉烛，坐（座）上已分题。不尽山家趣，归鞭听马嘶。

陈堂草山人招陪敬梅

出塞归江渚，结茅自荷锄。棹歌声欵欵，山月意徐徐。
圃竹镌诗密，篱云补菊疏。只今年七十，承露写奇书。

赠绥安逸民余豹文

宁化黄慎

读穆堂先生集

报国如君独寡双，千锤百炼岂能降。每怀风雨三更梦，细读琳琅白玉缸。
从古骚人怜楚客，只今诗派数西江。几时文会瞻莲炬，尊酒相逢话绿窗。

海内群推一代宗，青灯十载已三冬。曾闻弱冠惊先达，不使刚肠避厉锋。
人物从来称大有，姓名那肯匿何颙。惭余野性非经济，闻采刍荛荡肺胸。

秋夜怀汪瞻侯

为问余杭小堰门，春归几度落花魂。眼中得意人俱老，愁里何堪我独存。
却笑终年妪赤脚，怪来拙守妇无裈。只今空对秋山色，嗷嗷犹闻夜断猿。

山斋落梅

晴日茅斋向水隈，霜（风）猎猎剪春梅。漫传和靖孤山韵，浇尽佺期小岁杯。
屦印香泥魂自惜，烟笼纸帐梦初回。高情不与梨花乱，只许空林雪作堆。

草书自作七律

册　纸本　年代不详

31.5cm×27cm×8

款识：黄慎

钤印：黄慎印（白）、恭寿（朱）

释文：

铜柱年消海尽尘，九华峰顶挂纶巾。忍将白发同秋草，欲采芙蓉寄远人。天阙有怀生翼梦，丹经难复少时春。诗成却笑求仙客，梁（汉）武空祠太乙神。书怀

曾记江南打麦天，榆粉散尽沈郎钱。卖花声隔过邻巷，载酒人来上画船。鲀乳细柔当二月，蟹黄香满别经年。只今补屋归休晚，独向青山一角烟。忆江都

昂藏谁识浪仙流，手握明珠肯暗投。十载人归汍口雨，一声雁断楚江秋。行吟放浪湖千（于）寺，泥醉重来竹里楼。伊昔欢场剧豪迈，只今谁按古《凉州》。闻李子和自楚返

烟雨楼边问去津，椰俞（榆）也笑送行人。书飞塞北关山月，梅破江头粤水春。垂老兰陵多偃蹇，应知曲逆不长贫。五羊城外青岚瘴，莫遇奇花恣赏新。

黄慎

草书自作七律

轴 纸本 年代不详

278cm×67cm

款识：宁化黄慎

钤印：癭瓢（白）、癭瓢山人（白）、黄慎（白）

释文：

索酒黄公笑解鞍，相逢始觉醉乡宽。九枝灯记扬州市，一捻红看芍药栏。

气化商庚鸣晓翠，雨余燕子怯春寒。只今独向邗沟上，渠渎悠悠入夜漫。

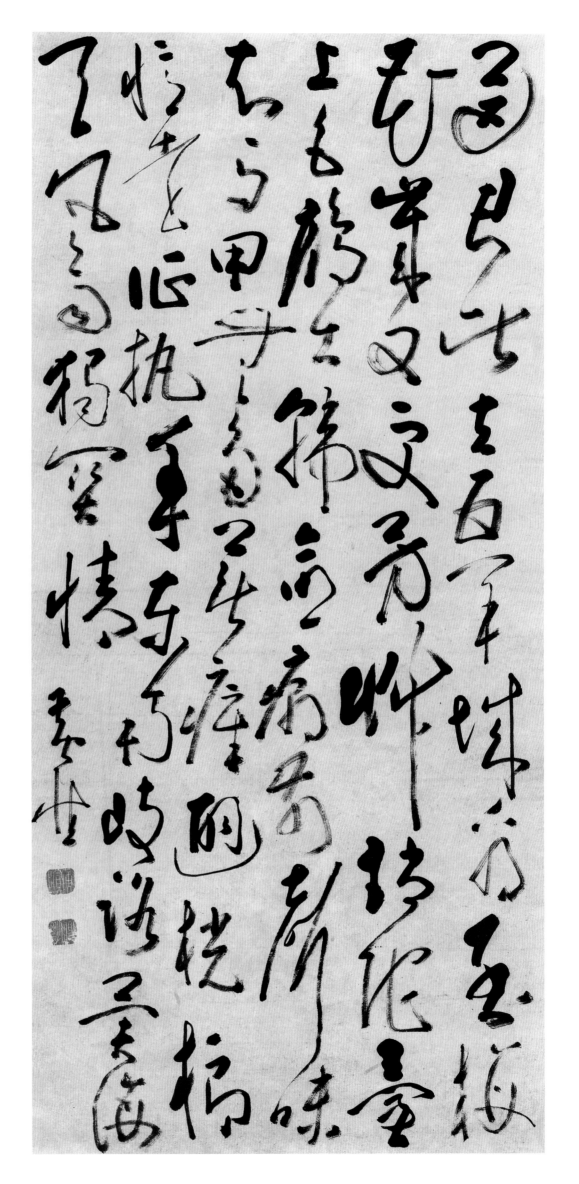

草书自作七律

轴　纸本　年代不详

124cm×55cm

款识：黄慎

钤印：黄慎（白）、瘿瓢（白）

释文：

送君此去五羊城，看到梅花岁又更。芳草赵陀（佗）台上色，鹧鸪韩愈庙前声。执手东南歧路异，海天风雨独关情。味知马甲无多美，瘴避桄榔忆远征。

『桃花源记』草书

横轴　纸本　乾隆甲申冬月（一七六四）

释文：

晋太元中，武陵人捕鱼为业。缘溪行，忘路之远近，忽逢桃花林，夹岸数百步，中无杂树，芳草鲜美，落英缤纷。渔人甚异之。复前行，欲穷其林。林尽水源，便得一山。山有小口，仿佛若有光。便舍船，从口入。复行数十步，豁然开朗。土地旷，屋舍俨然，有良田美池桑竹之属。阡陌交通，鸡犬相闻。其中往来种作，男女衣著，悉如外人。黄发垂髫，并怡然自乐。见渔人，乃大惊，问所从来，具答之。便要还家，设酒杀鸡作食。村中闻有此人，咸来问讯。自云先世避秦乱，率妻子邑人来此绝境，不复出焉，遂与外人间隔。问今是何世，乃不知有汉，无论魏晋。此人一一为具言所闻，皆叹惋。余人各复延至其家，皆出酒食。停数日，辞去。此中人语云：『不足为外人道也。』既出，得其船，便扶向路，处处志之。及郡下，诣太守，说如此。太守即遣人随其往，寻向所志，遂迷，不复得路。南阳刘子骥，高尚士也。闻之，欣然亲往。未果，寻病终。后遂无问津者。

嬴氏乱天纪，贤者避其世。黄绮之齐山，伊人亦云逝。往迹浸复湮，来径遂芜废。相命肆农耕，日入从所憩。桑竹垂余荫，菽稷随时艺，春蚕取长丝，秋熟靡王税。荒路暖交通，鸡犬互鸣吠。俎豆犹古法，衣裳无以制。童孺纵行歌，斑白观游诣。草荣识节和，木衰知风励。虽无纪历志，四时自成岁。怡然有余乐，于何劳智慧。奇踪隐五百，一朝敞神界。淳薄既异源，旋复还幽蔽。借问游方士，焉测尘嚣外？愿言蹑轻风，高举寻吾契。

乾隆甲申冬月录。黄慎。

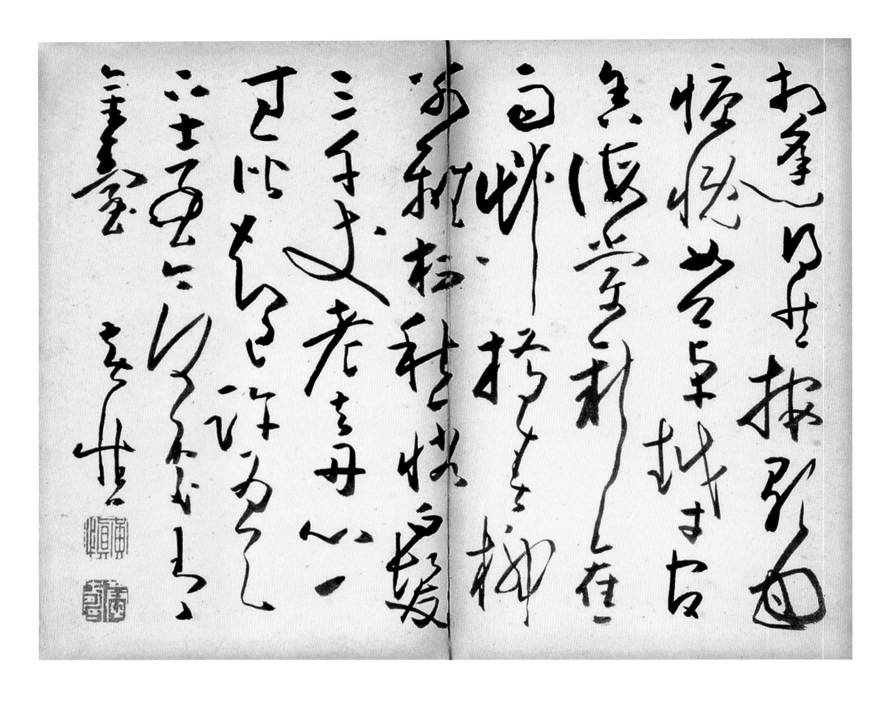

行草自作七律

册　纸本　年代不详

29cm×23.5cm×13

款识：黄慎

钤印：黄慎（朱）、恭寿（白）

释文：

相逢得共按歌回，慷慨如公卓越才。官舍海棠新旧雨，草桥春柳别离杯。愁怜白发三千丈，老去丹心一寸灰。知己许为天下士，至今何处有金台？

草书自作七律

册　纸本　年代不详

29cm×23.5cm×13

款识：黄慎

钤印：黄慎（朱）、恭寿（白）

释文：

衰马自怜游已倦，五湖归去鬓丝明。王维终古为伶役，

宋玉谁呼是老兵。关路跟跄榆荚雨，乡心格磔鹧鸪声。

相逢一醉春风软，笑插花枝出禁城。

送君此去五羊城，看到梅花岁又更。芳草赵陀佗台上色，

鹧鸪韩愈庙前声。味知马甲无多美，瘴避桄榔忆远征。

执手东南歧路异，海天风雨独关情。

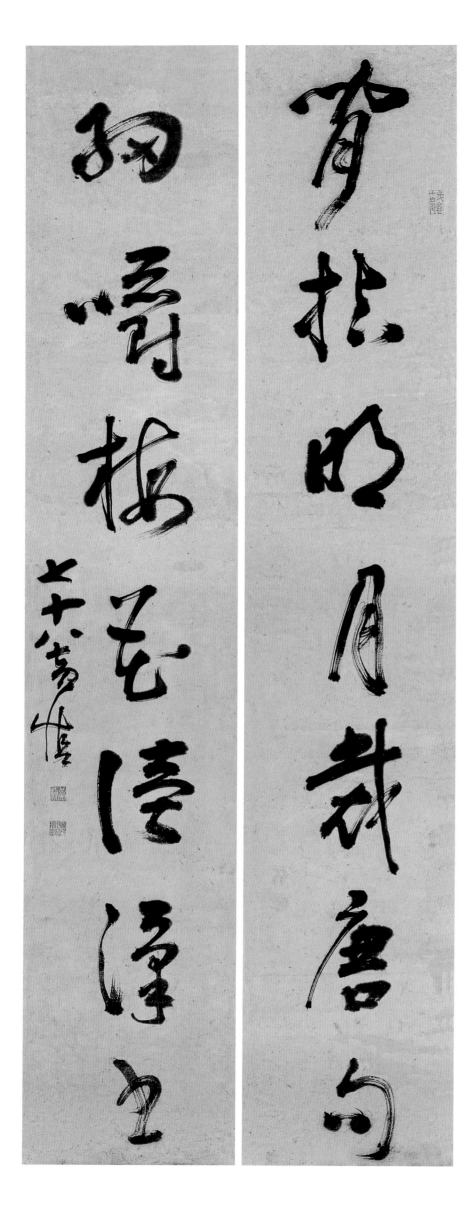

行草七言联

轴 纸本 乾隆二十九年（一七六四年）

128cm×23cm×2

款识：七十八黄慎

钤印：黄慎（白）、瘿瓢（朱）

释文：闲拈明月裁唐句，细嚼梅花读汉书

草书自作七律

轴　纸本　年代不详

171cm×45cm

宁化黄慎

黄慎（白）、瘿瓢山人（白）

释文：

裘马自怜游已倦，五湖归去鬓丝明。王维终古为伶役，宋玉谁呼是老兵。

关路跟跄榆荚雨，乡心格磔鹧鸪声。相逢一醉春风软，笑插花枝出禁城。

草书自作五律

轴　纸本　年代不详

117cm×44cm

款识：宁化黄慎

钤印：黄慎（白）、瘿瓢（白）

释文：

草亭飞万竹，苔藓上平栏。晓月鸦声落，秋香蝶梦残。
酒连今已局，袭破旧时寒。归计鄱阳水，相思十八滩。

《寓李氏园林》十首之一。

草书自作七绝

轴　纸本　年代不详

121cm×31.5cm

款识：黄慎

钤印：黄慎（白）、瘿瓢（朱）

释文：广北乡中问酒沽，声声犹自叫鹈胡。凤皇楼外非池影，惟想当年十道图。

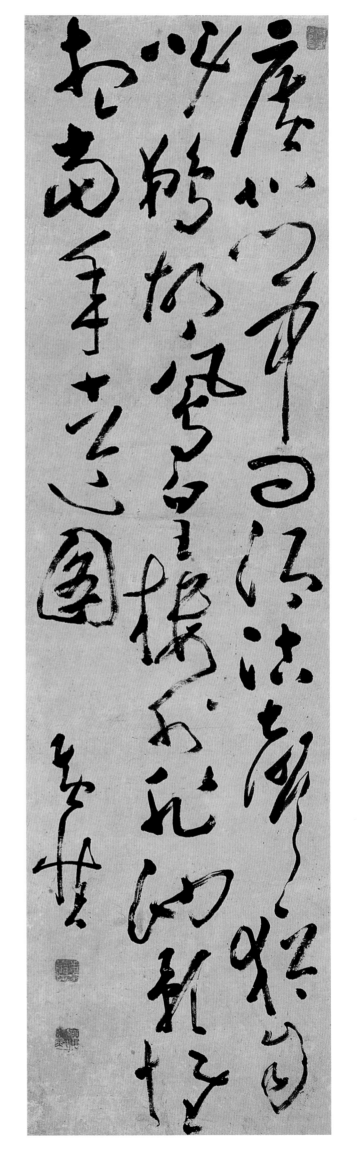

行草书自作七言联

轴 纸本 乾隆三十年（一七六七年）

128cm×23cm×2

款识：八十一叟黄慎

钤印：黄慎（朱）、瘿瓢（白）

释文：一庭花醉琴生月，半榻风清鹤近人。

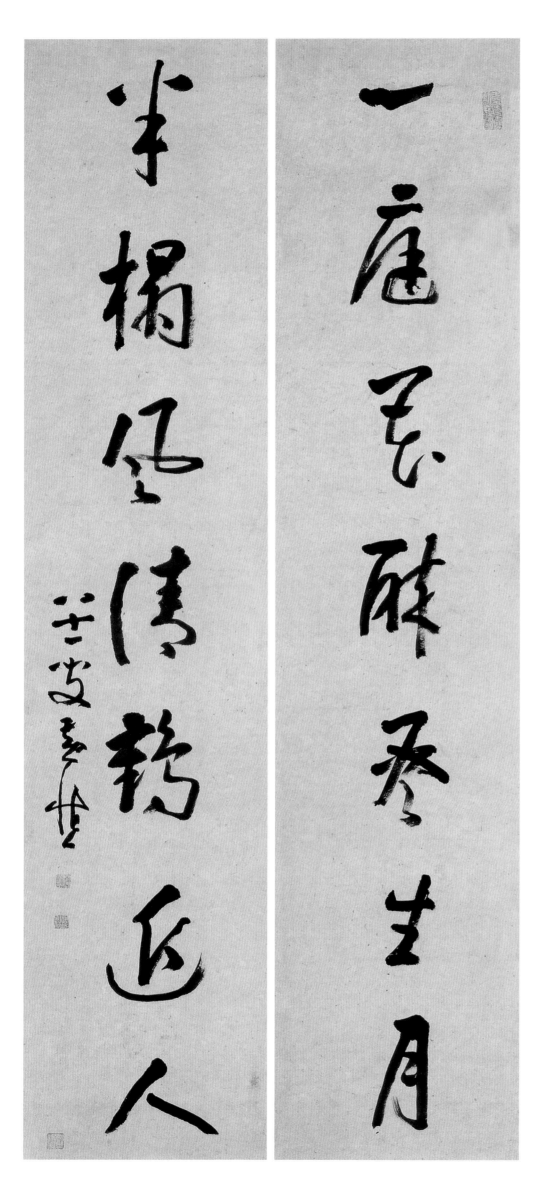

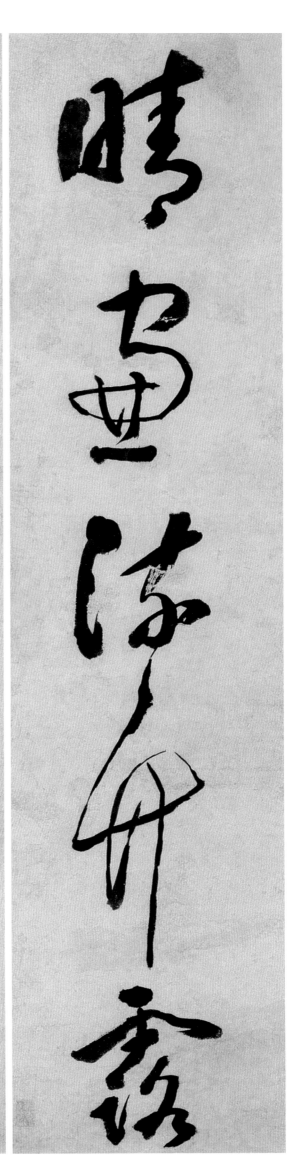

草书自作五言联

轴　纸本　年代不详

109cm×26cm×2

款识：宁化黄慎

钤印：黄慎（朱）、恭寿（白）

释文：晴窗流竹露，夜雨长兰芽。

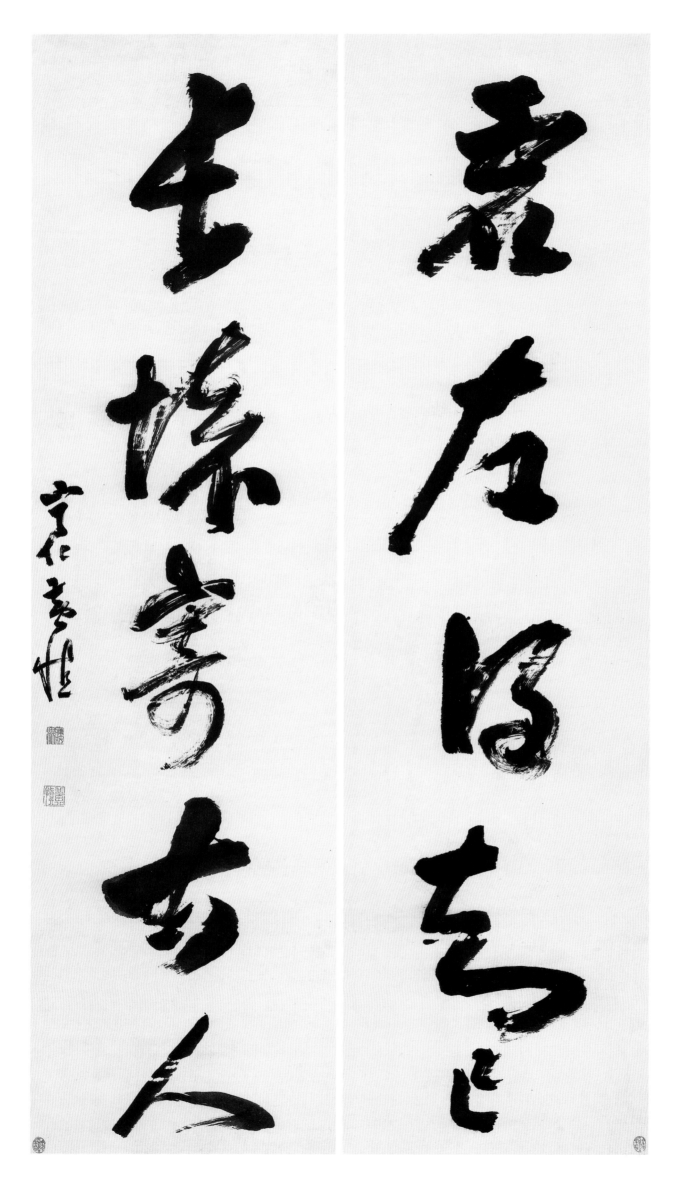

草书自作五言联

轴 纸本 年代不详

150.5cm×39cm×2

款识：宁化黄慎

钤印：瘿瓢（朱）、黄慎（朱）

释文：虚左得知己，长怀寄古人。

草书自作五律

册 纸本 年代不详

28cm×36cm

钤印：黄慎（白）、恭寿（朱）

释文：

意适古扬州，秦淮水北流。盘攒鸡拱子，

筐埲马栏头，贳酒岂泥客，临风独上楼。

朝来思颍水，何处有丹邱。

邢上书怀

借得城南宅，依然一味贫。痴儿缚艾虎，

小婢献蒲人。间巷伤非昔，溪山爱旧春。

邻翁来问讯，翻讶似嘉宾。

归里借宅城南

草书自作七律

册　纸本　乾隆二年十二月（一七三七）

30cm×33cm

款识：黄慎

钤印：黄慎印（白）、恭寿（朱）

释文：

笑我归家吟苦瘦，梅花也解引君忙。

敲残野店三更月，赢得头颅一夜霜。

路圻峰腰依竹杖，关心还忆故人酒，

鸡鸣灯下倒衣裳。涎口空徐白堕香。

梦刘古崖旅夜寄怀

金吾不禁月婵娟，灯市扬州不夜天。

彩燕双飞春几日，烛龙跳舞纪前年。

家山归后无诗草，酒肆频输卖画钱。

曾记故交追胜事，辛夷花发小楼边。

元夕忆江都日

草书自作七律

册　纸本　乾隆二年十二月（一七三七年）

30cm×33cm

钤印：黄慎印（白）、恭寿（朱）

释文：

芜城三岁阻星辉，怜我江头诵式微。

尊倒豪呼浮绿蚁，烛斜偏照醉杨妃。

长怀乐事多情思，只恐年衰见面稀。

学佛学仙俱未果，近裁白苎作春衣。

　　　　寄江都刘旸谷、管卫瞻，兼忆文思上人

绣被难温倚半床，洗空秋月照雕梁。

书成颠倒鸳鸯字，梦破空余唵叭香。

咏雪庭中推谢女，鸣筝筵上顾周郎。

晚妆露冷添衣薄，帘影偷窥鬓影长。

　　　　无题

行草书《陶诗》轴

年代不详

款识：宁化瘿瓢子慎

钤印：黄慎（白）、瘿瓢（白）

释文：

孟夏草木长，绕屋树扶疏。众鸟欣有托，吾亦爱吾庐。既耕亦已种，是（时）还读我书。穷巷隔深辙，颇回故人车。欢言酌春酒，摘我园中蔬。微雨从东来，好风与之俱。泛览《周王传》，流观《山海图》。俯仰终宇宙，不乐复何如。（此系陶渊明《读〈山海经〉十三首》之第一）

万族各有托，孤云独无依。暧暧虚（空）中灭，何时见余辉。朝霞开宿雾，众鸟相与飞。迟迟出林翮（翻），未夕复来归。量力守故辙，岂不寒与饥。知音久不存，已矣何所悲。（此系陶渊明《咏贫士七首》之第一首）

结庐在人境，而无车马喧。问君何能尔？心远地自偏。采菊东篱下，悠然见南山。山气日夕佳，飞鸟相与还。此中有真意，欲辨已忘言。（此系陶渊明《饮酒二十首》之五）

秋菊有佳色，裛露掇其英。泛此忘忧物，远我遗（遗）世情。一觞虽独进，杯尽壶自倾。日入群动息，归鸟趋林鸣。啸傲东轩下，聊复得此生。（此系陶渊明《饮酒二十首》之七）

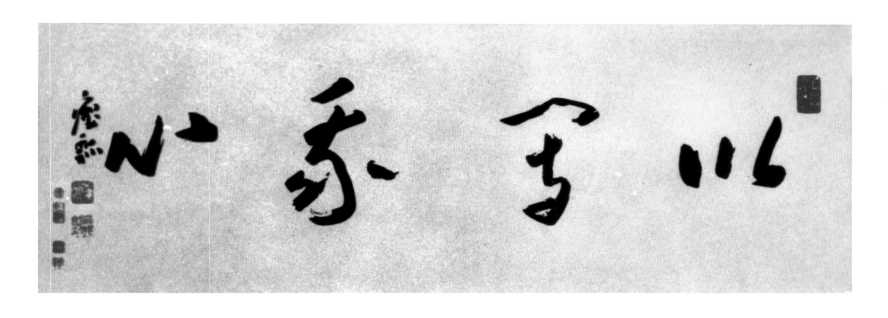

草书题额

年代不详

款识：瘦瓢

钤印：黄慎（白）、瘦瓢（朱）

释文：以写我心

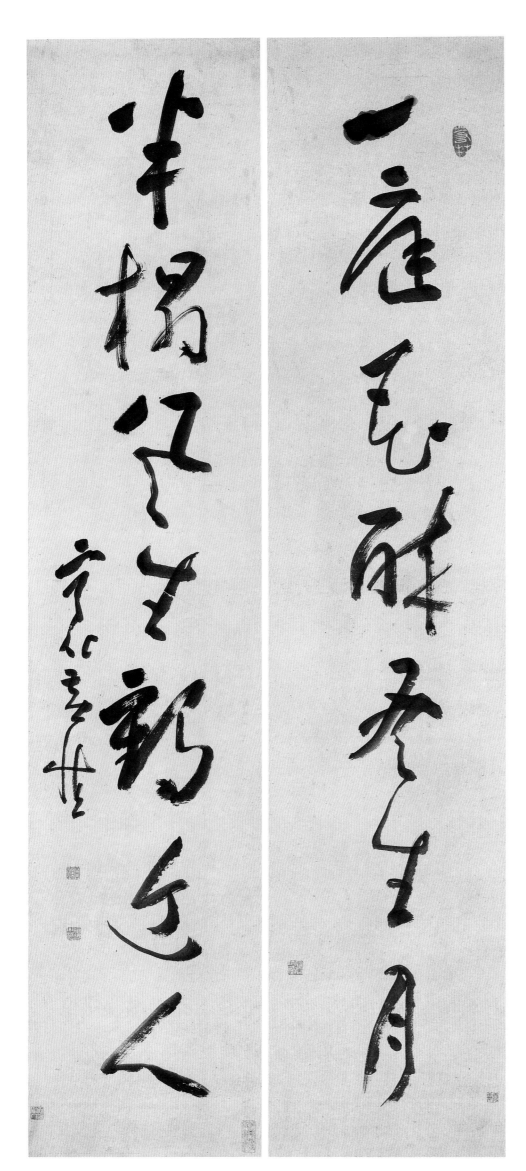

草书自撰七言联

年代不详

132cm×26.3cm

上海博物馆藏

款识：宁化黄慎

钤印：黄慎（朱）、瘿瓢（白）

释文：

一庭花醉琴生月，半榻风生鹤近人。

草书五言联

年代不详

138.5cm × 29cm

广东省博物馆藏

款识：书奉威老世学长兄，黄慎。

铃印：黄慎（白）、瘿瓢（白）

释文：

石云和梦冷，野草入诗香。

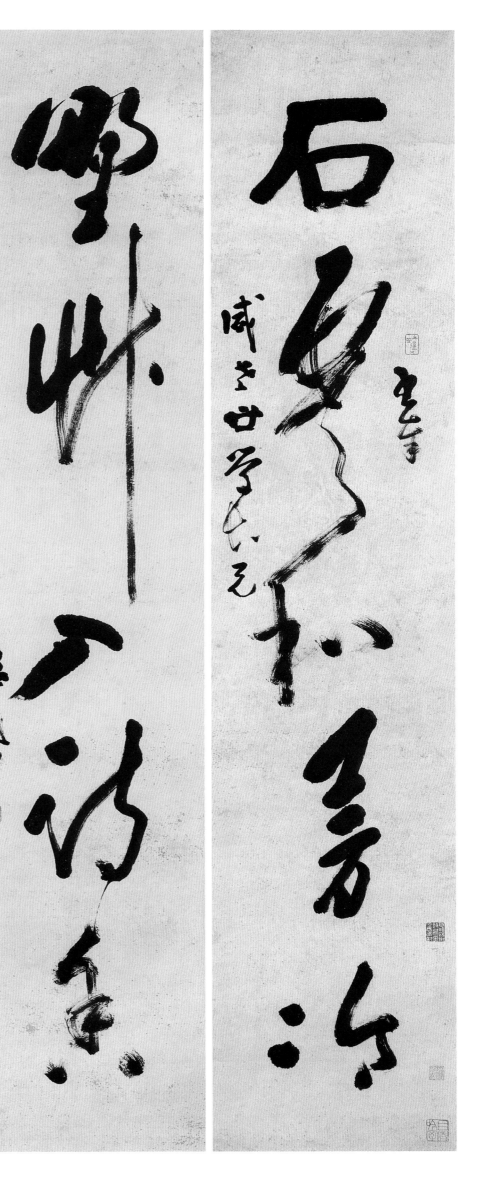

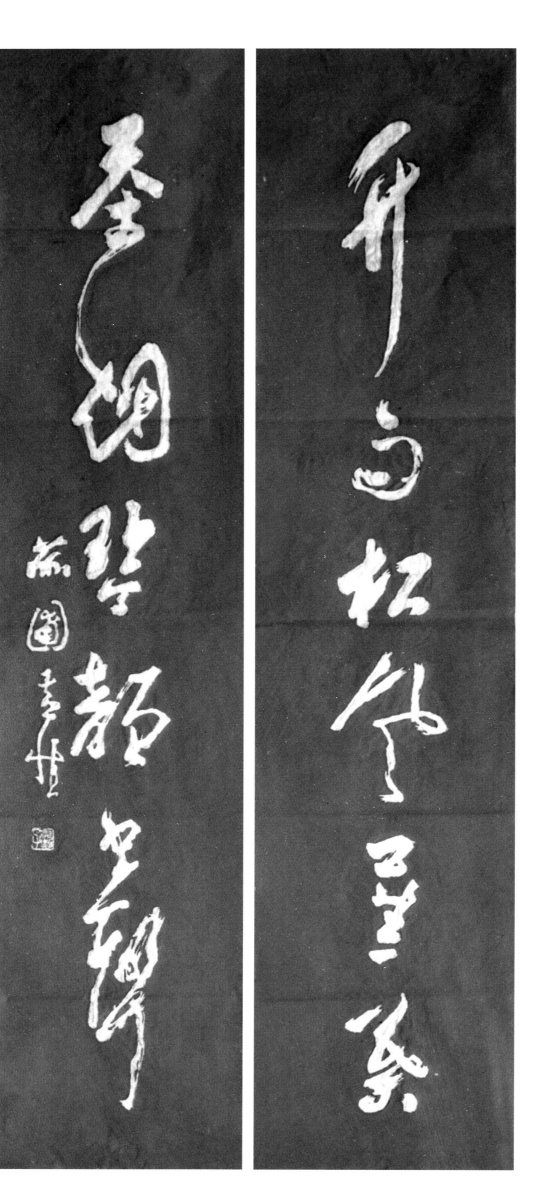

草书联

年代不详

对联　拓本

款识：瘿瓢黄慎

释文：竹雨松风蕉叶，茶烟琴韵书声。

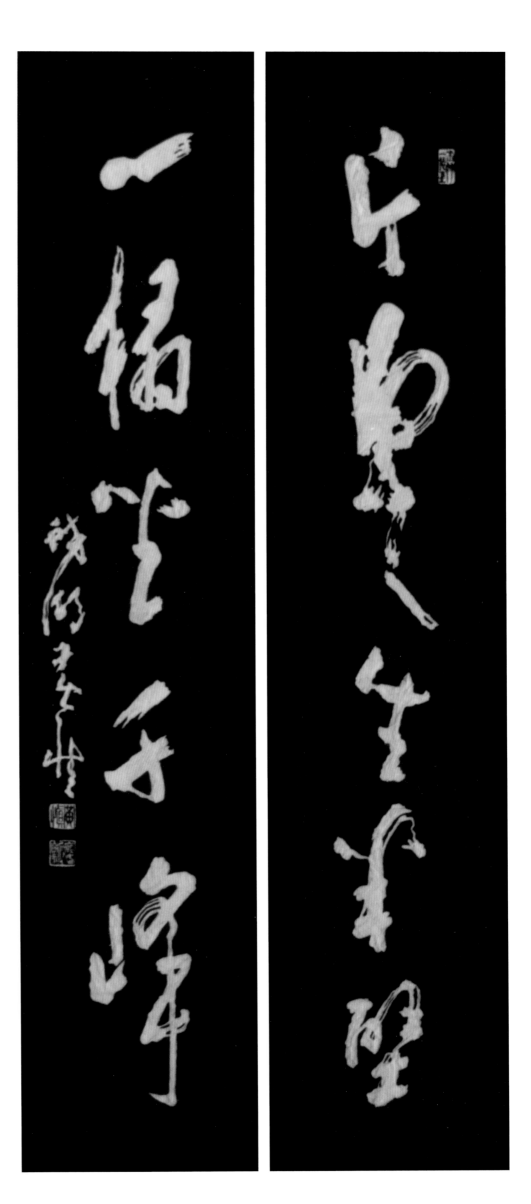

草书联

年代不详

对联 竹刻拓本

款识：蛟湖黄慎

钤印：黄慎（朱）、瘿瓢（白）

释文：片云生半壁，一榻坐千峰。

黄慎《蛟湖诗钞》

同里后学 丘幼宣校注、标点、系年

《重刊蛟湖诗钞序》

雷寿彭《序》

《蛟湖诗钞》，为吾邑瘿瓢山人黄先生慎所作，族祖翠庭公曾序以行世。山人本以画名，公序云："瘿瓢画可数百年物，而诗且传之不朽。"可以想见其诗之价值矣！世远板佚，传本盖寡。因念一邑之大，今昔代谢，人口无虑恒河沙数，其能文章者，直如凤毛麟角。然无人而为校定，无资以为刊行，犹不能不翼而飞，不胫而走。文之传世，不綦难欤！就令发刊行世矣，而兵燹之摧残，虫鱼之剥蚀，不一二百年，板本亦易致散佚，使无为保持收拾，已传者必因而绝响。此非后辈之责而谁责耶？

寿彭夙抱微愿，思将乡先达遗著之未刊及已刊而散失者，搜辑付梓。顾以人事匆匆，有志未逮。爰与诸乡先生鸠赀，先将山人是稿重付印刷，以广流传。至于搜残拾坠，阐发幽光，则俟诸他日。

中华民国二年八月，邑后学雷寿彭谨序于福建省议会。

林翰《序》

瘿瓢山人画不如诗，雷翠庭尝言之。顾其诗为画掩，则以画易流传，而《蛟湖集》则绝版已久故也。今雷子肖篯拟集资重镌之，余因得读山人诗。觉其神味冲淡，忧愤不形。盖清雍乾间文字之狱数起，吕戴辈率以一诗婴大祸，当时哀之。山人处禁网繁密之世，布衣草笠，鬻画金陵，得与其时名大夫春容吟咏，而无害其养亲逃名之素志。陈子昂所谓文艺之事以自娱，而不以自苦者，非耶？

抑余忆旅东时，尝与肖篯谈闽中人物。余谓清初宁化有二奇士，一为李寒支，一为黄瘿瓢。顾寒支文仅于某杂志上读其《狗马史记·序》三篇，每以未见全集为憾。今得蛟湖诗，乃叹缘福之殊，有如此者。岂山人不余弃然欤？然肖篯能介绍余于山人，而不能介绍于寒支先生，余又不能不怼肖篯矣。

民国二年八月，莆田林翰序。

丘复《序》

宁化瘿瓢山人，久以画名于前清雍乾间，尺纸零缣，世争宝贵，顾人罕知其能诗。余近从雷子肖篯处得读其《蛟湖诗钞》，大率自抒胸臆，浑朴古茂，绝无俗韵，七绝尤得晚唐神髓。雷翠庭先生《序》称："山人字与画可数百年物，诗且传之不朽。"非谀语也。余行年忽忽四十，百无一就，最爱山人"壮不如人何待老，文难媚世敢云工"句，悚然自惭，曾为楹帖，用以自励。盖山人诗本非以诗家名，即其画亦非徒以画名。当其时久客江南，借画养母，山人者，固孝子也，故其诗皆从真性情流出，不屑屑与诗家较短絜长。读其诗者，自能得其人矣。

予尝论吾汀人文，近三百年来独萃于宁化，如寒支之文章、气节，翠庭之理学，墨卿之书，山人之画而兼诗，皆可卓然传诸百世。意其山水之奇，必当甲于他邑者。年来奔走南北，而于同郡之地尚未一游目，心良自歉。行将一笠一屐，归探圃珑、石巢之胜，访诸乡先生之故居，以偿其夙愿。山水有灵，当亦许我乎！

肖筠将集赀重刊山人诗，属余为序。因略书所见，以质肖筠，并借是为他日游宁约也。

民国二年七月，上杭丘复，谨序于冶山东麓。

《初刊蛟湖诗钞序》

雷铉：瘿瓢山人诗集序

余同里有瘿瓢山人，好山水，耽吟咏，善画、工书。少孤，资画以养母。游广陵，迎母奉晨昏；母思乡井，则侍以归。余素不知画，独爱诵其诗。如巉岩绝巘，烟凝霭积，总非凡境。其字亦如疏影横斜，苍藤盘结。然则，谓山人诗中有画也，可；字中有画也，亦可。山人性脱落，无城府，人多喜从之游。或谓山人画与字可数百年物，诗且传之不朽。山人来访余，爱书此以序而归之。

山人姓黄，字恭寿，名慎。不乐人知其名字，自署"瘿瓢山人"云。

翠庭雷铉题。

王步青：题黄山人画册

闽中黄山人，以画游于扬。余耳其名久矣。壬子春偕寓于白下，始相见，意态殊落落。已乃数晨夕，益亲。顾时时读书，或静坐，殊无意于画者。视余诗，闲远萧疏，如其画。山人盖高士也，外间知之者半以画。贵人争迎致之，又多以写真。

一日，山人谓余曰："某之为是，非得已也。某幼而孤，母苦节，辛勤万状，抚某既成人。念无以存活，命某学画；又念惟写真易谐俗，遂专为之。已旁及诸家，差解古人法外意。行游豫章，遍吴越，以直归供菽水，多历年所。母垂老，不欲远离，奉以来扬。今复数年矣，贫如故，老人思归矣。"言已，泫然。余太息良久。

山人既工画，又工诗，勤读书，书卷之气溢于行墨，故非世俗人。乃复笃于至性如是，岂以目皮相者所知耶！因语山人，余隶史氏，他日传独行，亦当为山人写真。山人解颜一笑。

山人名慎，字公懋，又字恭寿。将归闽，为予作册。于古今人物、山川、草木之情状，着墨无多，生韵迥出，盖萧然于烟楮之外者。山人之画，亦岂易知也哉！余书以诒之。他日暮

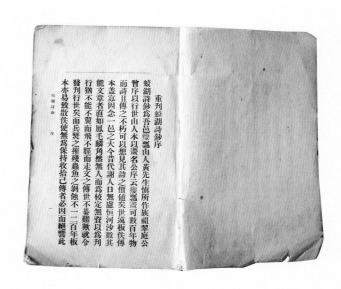

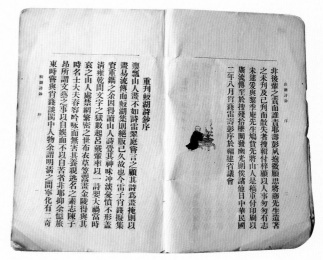

云春树，见此当思余之恋恋于山人也。

雍正十二年，岁次甲寅，暮春之初，已山王步青书于邗上寓斋。

许齐卓：瘿瓢山人小传

瘿瓢山人者，闽汀之宁化人也。性颖慧，工绘事。自其少时，于山川、翎毛、人物，下笔便得造物意。已乃博观名家笔法，师其匠巧。又复纵横其间，踔厉排奡，不名一家，不拘一格。虽古之董、巨、徐、黄，不能远过也。

予曩莅绥阳，山人方饥，驱走四方。及山人返里居握手外，于笔墨间快领山人意趣，知山人挟持有过人者，非一切弄笔沈墨之所可冀也。

山人尝言：予自十四五岁时便学画，而时时有鹘突于胸者。仰然思，恍然悟，慨然曰，予画之不工，则以余不读书之故。

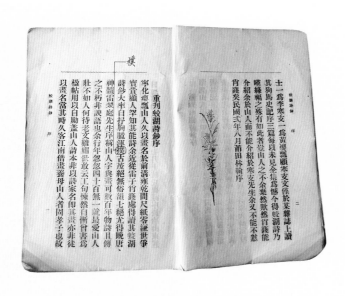

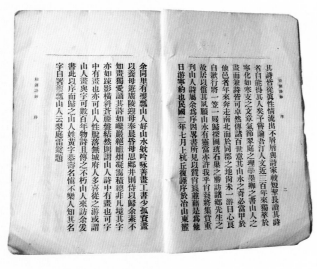

于是折节发愤，取毛诗、三礼、史汉、晋宋间文、杜韩五七言、及中晚李唐诗，熟读精思，膏以继晷。而又于昆虫、草木、四时推谢荣枯，历代制度，衣冠礼器，细而至于夔蚿蛇风，调调刁刁，罔不穷厥形状，按其性情，豁然有得于心，应之于手，而后乃今始可以言画矣。呜呼，观山人之画，读书格物之学，可以奋然而兴矣。

予尝拭枲几，净端石，磨古墨，濡名笔，以待其至。至则解衣盘礴，谭玄道古，移日永夕，若忘其为欲画也者。促之再三，急索酒，力固不胜酒，一瓯辄醉。醉则兴发，濡发舐笔，顷刻飒飒可了数十幅。举其生平所得于书而静观于造物者，可歌可泣，可喜可愕，莫不一一从十指出之。虽担夫竖子持片纸，方逡巡不敢出袖间，亦欣然为之挥洒题署。当其意有不可，操缣帛郑重请乞者，矫尾厉角，掉臂弗顾也。

顾山人漫不重惜其画，而常自矜其字与诗。章草怀素，张之壁间，如龙蛇飞动。长篇短什每乐以示人，仓遽忙迫，牵人手，口喃喃，诵不休。或遗忘，则回首顾其徒曰，云何，云何？其磊落自喜如此。

山人心地清，天性笃，衣衫褊裎，一切利禄计较，问之茫如。而所得袜材货，尽举以奉其母。母节孝，为倾囊请于官，建立坊表。妻与子或至无以馈其口。山人，孝子也。岂徒以画师、诗人目之哉！

山人姓黄，名慎，字躬懋，改字恭寿。

合肥许齐卓撰。

马荣祖：送黄山人归闽中序

宁化黄山人，以绘事擅场。雍正元年来扬，持缣素造门者无虚日。扬之人遂咸知有山人之画。已而山人稍稍出其诗示予，五律尤清脱可喜。予于是又知山人之诗。

山人告予曰："慎之寄于画也，非慎志也。慎别吾母而来扬，为谋吾母之甘旨也。此地诚可以谋甘旨矣，慎将归。"予诘其故，凄然曰："慎非画，无以养母；母不见慎，即得甘旨弗食也。慎将归迎母。"予异之。越数月，山人往返六千里，竟奉母来。

山人每晨起，拭几涤砚，蘸笔伸纸，濡染淋漓，至日昳，不能息。得间辄从四方诸闻人赋诗。于是世人亦渐知画不足以尽山人之能事。山人之画，风韵闲远，出入仲圭、子久间。间变法出新意，能自拔于畦径之外。又善写生，落纸栩栩欲活。酒酣兴至，奋袖迅扫，至不自知其所以然。故世之人能尽知山人之画者亦鲜。

山人既熟悉吾扬风土，家人胥安之。一夕忽告别曰："吾母久而思归矣。"嗟乎，山人思母，则迎母来；山人之母思归，则将母去。然则知山人者，且不当徒以其诗，而况于画乎！束皙之《补南陔》："馨尔夕膳，洁尔晨餐。"山人作画以供晨夕，则与《南陔》之称馨洁者似矣。然则，世果能重山人之画，亦未为不知山人。

广陵，马荣祖力本氏拜撰。

瘿瓢山人《蛟湖诗钞》卷一
三四五七言古

杂言

自此以下至《拟古》三十七首，约作于十八岁［康熙四十三年（1704）］至三十一岁［康熙五十六年（1717）］之间。

龟有灵，壳有斐；陷泥涂，犹曳尾。

野鹤饥，不营禄。家豣肥，未为福。

蝶敷文，儿所侮。蜂藏毒，谁敢睹？

晴持盖，防阴雨。刈枳棘，疆园圃。

古意

哑性多累，聋性多喜。与其缄口，不如充耳。

黄蜂乘春，采采声疾。盼得春归，伤哉割蜜。

短歌

虎啸风至，龙举云从。皇灵剡剡，万国朝宗。

欲游四渎，以待冲风。试问冯夷，骖骋二龙。

黄河汤汤，欲济无航。我欲叱之，鼋鼍为梁。

蓬矢射革，枉张强弩。功则何成？取哂伥虎。

蔡草有毒，鱼虾不知。谁投于水？圉圉饲之。

万壑幽寒，雨霰吹残。绝无人径，惜蟾蜍兰。

杂言

饥思食，渴思水。女儿长大，爱抱邻妇子。

采花贴额，临水自视。不自夸好，堂前问姊。

侬爱桐花，桐花多实。不羡合欢，中有得失。

门锁春风，香熏入髓。眼看女伴，归宁抱子。

短歌

东方日出，照我扶桑。太息僵個，目极荒荒。

百兽之长，枢星为虎。谁设槛阱？尾摇首俯。

卫公宠鹤，受禄乘轩。吴王送女，舞鹤喧阗。

怀义含仁，四灵麟首。网罟不罹，维瑞维寿。

嵇康灯燃，照此魑魅。耻与争光，理琴灭燧。

雁同帛玉，以贺秦缪。实维得士，社稷之福。

杂言

水性无机，桔槔所陷。云自无心，太虚可鉴。

黄犊特力，无以为粮。黑鼠何功？安享太仓。

短歌

智苦卞和，三献而琢。玉在中泣，何能还璞？

长相思

长相思，久离别，邮亭目断西风烈。肝欲摧，肠如结。泪洒戒行装，伫立睨车辙。去去路应遥，朝朝尘不灭。

长相思，离别悲，寂寂春归柳万丝。熏风过，朔风吹。枫落斜阳里，颜衰正艾时。不知衣带缓，谁度瘦腰肢？

杂韵

歌声欲绝云，谁能不惬意？今日欢乐场，明日空寂地。

击鼓复椎锣，村村恣所适。老儒守饥馁，酒肉惟饭飦。

蕉鹿辨谁真，漆园寄舞蝶。何事韩昭侯，梦言虑妻妾。

埋砚爱陆焚，送穷笑韩腐。谁将杜康酒，去浇刘伶土。

为问皮相者，往往陷旧辙。仲尼貌阳虎，谁能辨优劣？

谲语类忠言，是非辩谀诮。空中悬一剑，涂蜜令人铦。

效读曲歌

熏风吹不已，绿坡芜靡靡。贪攀连理枝，罗裳扑湿水。

郎住桃花源，侬住郎下里。年年花片来，目送春流水。

拟古

贺客填门至，踵还吊者陪。日月递寒暑，岁时景物催。譬彼锦一端，组织抽丝来。山鬼驱狂风，海怪掣电雷。荒冢照磷焰，春云湿纸灰。飘荡浑闲事，经济空雄才。我无赫赫志，空有戚戚哀。

市道嘻信陵，执辔倾人耳。文学继昌黎，何能挽靡靡。彼时有吕蛰，朴茂蒙褒美。世情日险阻，伤哉趋谲诡。长怀古圣人，朝闻夕可死。末俗工语言，每每拾青紫。

谒麻沙镇张横渠先生祠

本诗约作于乾隆十三年（1748）春，山人游建阳，访友人建县知县许齐卓期间。

我来麻沙镇，苦雨越山砠。悬崖断千尺，泥滑将衣裾。大道巍祠宇，询闻古先儒。时年在咸祐，后裔入闽初。残碑今尚在，宸翰锡横渠。遗像严凛凛，四子列徐徐。下拜荐蘋藻，细读《西铭》书。文公为之赞，仲淹品其玙。晚时辟佛老，早岁悦孙吴。撤坐逊二程，旁搜攻异途。千古发长叹，殒殁藉门徒。

读刘氏柳溪子《儒林世家》，复观《画马图》，并作长歌以赠

本诗约作于乾隆十三年（1748）春，山人游建阳，访友人建阳知县许齐卓期间。

麻沙镇上刘氏裔，一门五忠谁可继？绍兴之间和议成，致中上策权臣蔽。罢归讲学授生徒，杜门不出惟粗粝。谁将伪禁噬名儒？沧州西山咸堕计。被黜胐胝皆流血，至今千古尚潺湲。挽流东归有文简，道源白鹿规复丽。当时特见一崇之，熹罢经筵留剀切。自是平贼后被污，冤非宣抚今谁雪！只今文采之子孙，经术犹能相抵论。至使柳溪有奇癖，读画入髓惊吟魂。兴来疾扫渥洼种，托人生死筋骨存。英雄寄意推好手，夺我袜材呼小友。君不见丹漆礼器执梦中，《文心雕龙》光裕后；又不

见闻鸡起舞枕戈矛，千古壮心今不朽。别来吴盐点鬓斑，重逢遮莫惊老丑。

怀故山

本诗约作于山人首次出游，至赣州、南昌、南京等地卖画时期，即三十三岁[康熙五十八年（1719）]至三十七岁[雍正元年（1723）]之间。

家住翠华麓之下，蛟湖叫断杜鹃夜。江南纵好春风移，何似归林自休暇。硗田得粒薄甘腴，幼儿将髯多欢娱。兹游伥伥眯城郭，翻令泛滥工瑟竽。茅茨已熟黄粱梦，罗绮成尘泥金凤。徘徊歧路屡吁嗟，空教骓老据鞍痛。历徂南山朝菌生，险窥朱栈玉绳横。月色飞沉怜戢翼，几年笑负拔山名。

悼建阳邑侯左崧甫

本诗约作于乾隆十三年（1748）春，山人游建阳，访友人建阳知县许齐卓期间。

廉吏维国桢，子产人中英。长跪膝下儿，坚白述平生。维时月建辰，我来心忧京。下拜中肠结，企象秀骨成。柩悬馆城西，官爵题铭旌。威灵怕若在，贞信重文明。初饮龙溪水，老逾潭阳城。课经追阃奥，为政秉持衡。造物一朝尽，风撼大树倾。人生伤咄嗟，草木悲枯荣。秋昊空展转，奄忽护丧行。精魂翔故山，慈惠后世名。

水西曲

山人于雍正元年（1723）、八年、十年，多次游寓金陵。本诗与下一首《公子行》约作于游金陵时。

城西曲曲水漾漾，荡入城中桂兰桨。绿阴隐隐入垂杨，路逢绝处蓦然朗。鸂鶒溯洄影下迟，鸳鸯睡去惊双飞。紫菱茭叶深莫测，水关雉堞高参差。油油禾黍耕宫殿，王气已消宝光见。游女至今结彩舫，猩红上下光如电。虹霓长跨武定桥，岸边游侠气雄豪。飞身走马疑天路，青楼酒肆呼香醪。相望水阁夸丹漆，帘卷凉生风入室。小姑少妇倚雕栏，搔头影落玉光寒。舟子哓哓说土风，家无僮石有狡童。不知岁歉与年稔，只愁花市不交通。

公子行

石头城外柳，曾记兴亡否？春到自青青，往来云不厚。金镫公子略豪华，千金买笑不为奢。画阁彼姝目争识，手持金弹过倡家。相亲相爱忽相怜，联辔追从二月天。卖弄柔情人不觉，摘花斜插乌帽边。东城看遍西城畔，市上胭脂费几贯。凤章履下凌波小，鸳鸯丝绦云光粲。此时春气薰帘栊，梦魂夜夜内桥东。自是兰芳无旦暮，高烧银烛化双龙。曦灵景速那得知，无边欢爱有竭时。一朝倏忽秋飙起，出门异辙还相悲。青娥杳杳览镜霜，公子悠悠乘马黄。独怜明月秋空淡，柳叶衰堤风乱狂。

读雷翠庭银台《九泷歌》奉和寄呈

据《清代职官年表》，雷铉于乾隆十年至十八年（1745—1753）任通政使；据《都察院左副都御史雷公行状》，雷铉于雍正元年中举，九泷为宁化士子往省城福州参加乡试必经之地；雷铉《九泷歌》首句："三十年前过九泷"：合勘上述各条，推知山人和诗当作于乾隆十七年或十八年。

噫吁戏！古有闽海之危巅。其下九泷兮，险如黄河水决昆仑之东川。一泷长鲸势莫比，磨牙吞舟喷沫涎。马泷浪激、雪山直走三门下，针穿隙窍击深渊。篙师逆折剑锋敌，巴子成之字钩连。高岑寸碧粘天上，跌踢还疑坐铁船。狃猨狖貐深藏影，山魈魑魅不敢前。大长波冲，恍然紫贝燃犀角，缆解黄泷腾踔飞，竹箭沛，舟瞬息，五霸天地皆昏黑。六泷雷鼓瘦蛟争，声闻凄怆格斗死。石进秋雨破天惊，宛转射潮三千弩，勇当三万七千五百之洗兵。顷刻鸿门峡外磨青天，小长泷过忆诗仙。想君凤池清梦里，读君欸乃犹唱沧浪前。履险心夷神已恬，报君香泷安泷意豁然。

谢叠山祠故址 在朝天桥头

本诗约作于乾隆十三年（1748）春，山人游建阳期间。

谢枋得，字君直，号叠山，弋阳人。德祐中，除江东制置使，知信州。吕师夔叛，降元，引兵攻信州。枋得遣兵御之。兵败，不支。乃变姓名入建阳唐石，转茶坂。日麻衣蹑屦，东向而哭。不识者，疑其被病。已而卖卜建阳市中，来卜者委以钱，不受，惟取米屦而已。其后，人稍识之，多延至其家讲学。宋亡，奉母居闽中。元使人聘之，枋得作书致时宰，谓其为宋室遗臣，只欠一死。后强逼至燕，不食，死。

三贤堂，在莒口前村。宋儒翁道渊建，与熊禾、谢枋得讲道之所。至今名其村曰"三贤里"。

维公秉大节，灵祠犹有址。卖卜隐驿桥，刚性直如矢。麻衣蹑屦，东向哭不已。自是类佯狂，清心为有泚。沘水尚长流，呜咽石齿齿。馨香荐一方，千载三贤里。过化滋犹深，岂必在提耳。自命宋遗臣，肯陷涂泥滓！一木良难支，终甘惟饿死。

双松堂杨星嵝孝廉佩剑图

本诗约作于乾隆十七八年，山人重游扬州，寄寓双松堂时。

天下几人能好奇，子云平生性所之。丈夫任侠须行乐，得意贤豪今数谁？回思吾君三十载，拔剑砍地醉漏卮。我坐双松君子堂，轩开刻竹牡丹房。遣使洛阳驰异种，买得玉版朱砂芳。欧碧浅碧较优劣，其余天巧变新妆。一枝价值中人产，城南坐客惊折简。当时绝品各留题，壁上琅玕犹在眼。吾兹老矣鬓成丝，只今重过春风吹。迩来见君在图画，自是当年隽不疑。佩剑进退必以礼，面君犹记种花时。

赠杨玉坡侍御

本诗约作于乾隆十六年至二十一年间 (1751—1756)，山人重游扬州时期。

如君卓荦真我曹，千金一掷轻鸿毛。相逢那肯说身老，封侯睥睨时人豪。烹羊宰牛何足乐，红螺有举都酕醄。平生樗散得真趣，苦热颇惮为烦劳。闲选名姬种花围，十眉频斗管弦高。石路嵌空倚山翠，柳丝蘸水抱城濠。低头我自拜东野，著书君愿垂师皋。断烟残渚江南客，楚水吴江八月涛。翘首银河疑咫尺，待看新月勾桐梢。

答古延王潜夫司马索画虎歌

本诗约作于乾隆十七八年，山人重游扬州时。

墙东老人新诗出，骨节强如谢混驱迈疾。武接乃翁之绣衣，一膺民社如冬日。昔年鹅片雪填门，手持五字长城律。贻我读之醒欲狂，如拱白璧千万镒。韶光转烛三十年，牵衣仍怜晋树前。相逢不道关山苦，大逞雄心欲画虎。人生会合如浮云，岂必流涕鹿豕聚。嘱图蔚炳光粲然，真样无妨出乌府。知君写此说虎轩，资谈博古增快睹。况兼虎变跃海陵，琅玡国士曳龟组。君不见虎尾之履载《易》书，又不见钟传醉时捋其须。乃知惟士尚谋智，戒儿切勿暴虎同区区。

过邗上东园悼太原贺吴村

本诗约作于乾隆十六七年，山人重游扬州时。

东园柳，东园柳，拂尽春云变苍狗。我来但见跧垂条，当年风韵伤吾友。维时细数海内交，独此贺君年最久。倏忽他乡送我归，我歌乌乌君击缶。拔剑砍地歌莫哀，多君奇气薄牛斗。别后悠悠那得知，骇闻弄石狂欲走。石上竭尽雕龙心，令我见之神抖擞。鬼工镂出草木细如发，床头蚁斗如闻吼。山鬼叫啸神为愁，仙佛摩娑莹在手。精灵未灭吐光怪，细大龙虾无不有。古刹葺成翻落叶，马蹄系处豪呼酒。松径幽栖分鹤梦，云房深锁张鱼筒。题诗一任绕回廊，携入杏轩长不朽。只今人拟是平原，自昔雍门调懊恼。依依沧海变桑田，朝为陆兮暮为潦。秋眉青发幻无遗，寿匪金石固难保。伤君喑咄令人悲，悔我交欢苦不早。临风玉树埋黄土，一朝晞露泣远道。千秋万岁永无期，柳枝摧尽惟芳草。

乾隆元年除夕前下榻于虔州张明府露溪署斋，尊人出其先君画马卷子索题，跋其后

乾隆元年闽海客，腊尽气暖望崆峒。得招郎署忘归去，令我坐浴春风中。堂上椿干挺霜雪，六十孙弘属乃翁。手中一卷摩娑出，蜀锦宝装玉玲珑。自言先人画马之草稿，遗泽得之万卷丛。子华好手那可再，凝神此轴意无穷。一笔二笔自潇洒，墨痕不到气穹窿。冷然瘦骨蹄飞铁，秋高匹练声鸣铜。中有一骥损前足，托人生死汗劳功。其余啮草饮涧各自适，影如飞电

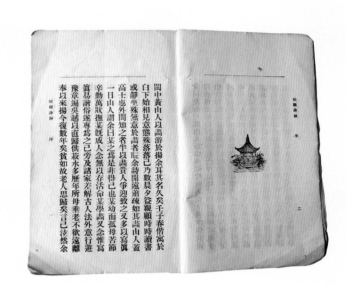

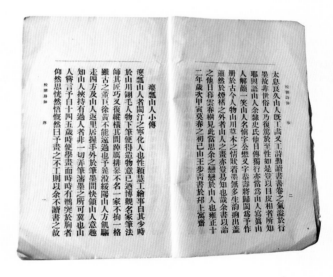

形藏空。安得笔力有如此，千秋想见儒者风。只合子孙为廉吏，会携琴鹤随青骢。

大小姑山歌

本诗约作于雍正年间，时山人多次途经大小姑山。

大姑晓起望彭湖，金光万叠跳日乌。九疑绵邈扶桑出，浪骇潮回倒海隅。须臾入夜鱼龙隐，小姑足底明月珠。渔舟击楫中流去，苍茫烟水看有无。昔别彭郎春已半，参差蘼荇江蓠纤。曾闻战斗波千顷，弄兵小丑俄沦胥。龙骧义旗照水府，伏虎功成掠野狐。人生寒暑铄肌骨，岁月磨砻几丈夫。

感怀

本诗约作于雍正年间。

此生足可惜，此志何能偿。念昔韶龄日，记诵不能忘。自命昂藏意，何用而不臧。那知岁无几，焦劳不可量。天地降以灾，

厄我灵椿伤。母也守残痾，午夜历冰霜。我年一十四，两妹相继殇。幼弟在襁褓，失乳兼绝粮。是时薪若桂，盗贼起年荒。天地晨昏黑，日蚀尽无光。蝦蟆古老语，玉川涕泗滂。须臾似万古，谁置我周行。

平山堂看牡丹

本诗约作于乾隆十六年至二十一年 (1751—1756) 间，山人重游扬州时。

平山三月春将半，蚁织游人看鼠姑。芳尘遥忆京华远，风景无如庆历殊。画舫载得稀荟酒，蜀道寻来连理榆。醉眼红妆开顷刻，檀心玉兔妒须臾。缅邈欧阳评第一，难教敏叔复全图。花开那得年年似，身老无常事事如。好怀几见佳时节，寂寞蹉跎岁月余。君不见金高难买花前醉，醉杀狂夫得似无？

康山

本诗约作于雍正年间，山人首次定寓扬州时。

康山亘千古，我辈复经过。江南渺云树，淮甸逝奔波。岚烟浮远近，山川自逶迤。摇摇思孤游，浩歌发清秋。伤彼昔贤迹，询知多宏献。芳草触去思，宴乐想风流。日月远行客，徒愧越乡忧。

拟古

自此以下《拟古》四首，约作于康熙五十八年至雍正四年间 (1719—1726)，山人出游赣、粤、吴、越时。

其一

穷天夜台月，起视蟪蛄悲。风威何惨慄，游子终岁羁。孤衾掩鼻破，空床旅梦迟。乡书归数纸，寄耕烧东菑。小儿未谙事，硗田任邻犁。旧社有父老，故国出门时。防我读书苦，呀我客游疲。振策睇吴越，呀嗟前致辞。倾侧中道艰，万变不可知。

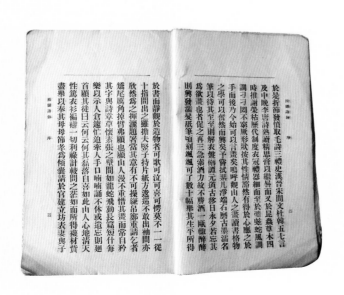

旧轨见蓬心，飞薄长忍饥。

其二

名利苦絷拘，何能巧趋跄。每窥贤达士，磨砺自不伤。霜雪冬贸贸，觇此荞麦光。运行待节候，鸣鸠逼青阳。

其三

夜半秋雨来，一灯犹煜煜。策策鸣悲风，愁肠如辘轳。颠颔怜平生，亲戚多毁讟。卒卒出里门，故书已悔读。羞弹贡氏冠，归蹴阮生哭。

其四

海鹏将欲怒，井蛙难与语。所见皆异同，总缘判所处。牛毛与麟角，多少何须较。鹤翮与兔蹄，高下那可学。生也得其地，肩随咸肆志。苟不推腹心，床下匿亦弃。终当俟以命，于焉徒究意。且以乐吾真，悠哉沂水咏。

侨寓平山麓下李氏园

本诗约作于雍正三年（1725），山人寓居扬州李氏三山草庐时。

昆冈麓下棠梨雨，花落花开笑今古。假馆萧然晏仆夫，谁识阮生歧路苦！保障湖头滞不归，晓烟处处啼杜宇。甘泉城外景凄清，不逐繁华吊黄土。白骨如丘冢若鳞，那得幽魂都有主。苍狐乱窜东又西，青磷夜冷散还聚。我持麦饭拜荒榛，垄头错愕惟牧竖。一杯醉地绿罗春，目送行云过淮浦。

乌石山

本诗作于乾隆九年（1744），山人游福州时。

乌石天风吹我笠，九仙对峙为我揖。松杉如发翠鬖鬖，石势栈牐貐猣立。自是秦鞭到海滨，昔闻天宝改闽峤。台上苍藤挂古今，井边断绠谁提汲？几年浪迹滞秦淮，故国怀归望井邑。壮心秋老自萧森，万里潮来一呼吸。蹑空直觑鼋鼍宫，探珠还拟鲛人泣。我欲诛茅葺茨居，直将耕凿看日入。

邗江杨玉坡侍御台阳苦次歌

本诗约作于乾隆十五年（1750）末。据《台湾府志》，乾隆十五年八月，巡台御史杨开鼎（玉坡）以母忧去职。

铁冠御史绳曲直，从古击奸谁尽职？年少杨郎鄙章句，今见昂藏使异域。橐载台前鹭车明，排阊天衢骢马疾。细诵《蓼莪》切孝思，远念《彤弓》树明德。去年此日万安桥，皇华骆马风萧萧。行吟旧雨传邮使，涉江舟子声招招。纸裘贱子方拥雪，海门望断旅魂销。遥想虹霓驾云岛，旋看鸟旆拂春潮。虎符履危不避凶，锦囊句响如洪钟。匹马五花超渤海，长虹一道锁蛟龙。动摇山岳雕齿服，将军不用夜鸣弓。琉球日本咸入贡，土风记上蓬莱宫。缅彼天平峰前语，凤夜无忘在公署。*侍御之台时太夫人送别浙水*。义方垂训何敢违，乘飙倏忽青鸾驭。摧裂肝肠不忍生，回头手线叮咛处。许身稷契宁惮劳，白云深处增哀慕。

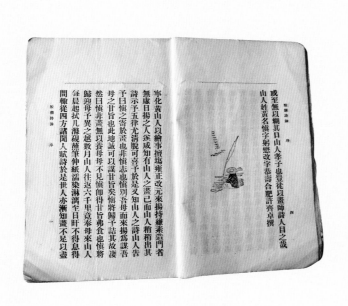

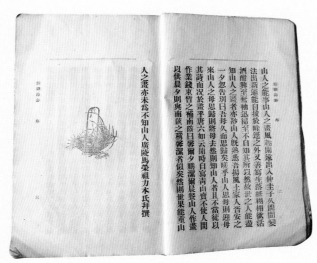

寓文园为竹楼王子作照,用杜陵叟"随意坐莓苔"句,兼附以诗

本诗约作于乾隆二十年(1755)秋,山人由扬州往如皋访友人汪璞庄、黄漱石时。

与君相遇总头白,昂藏九尺吾较衰。经年孤馆作羁客,贫贱落拓蹭海涯。湖头草色怜春梦,岸上闲花恋故枝。泼墨时滋兰蕙畹,蹋壁卧吟冰雪诗。怜我老丑见肝胆,贻我好句沁心脾。叹我兀傲古无匹,笑我冷暖世莫知。我羡汪郎与君共徘徊,山公醉蹋习池来。四时景物常不断,芙蓉泣露黄花开。清风明月不用买,主人池上泼春醅。兴极明朝复开宴,大醉舞剑歌莫哀。此时大叫索写照,昌黎东野无嫌猜。君为龙兮我为云,与君上下何快哉!自觉别图费妆点,不如"随意坐莓苔"。诙谐自命工部意,风流不亚谪仙才。只今被褐仍怀玉,相对茫茫志已灰。

留此形模俟他日,有兴还来寻驿梅。

耿司马赵千重修书屋落成赋赠

本诗约作于乾隆十八年,山人重游扬州时。

闻君高祖始有庐,卜邻角里贤人居。巷有居人洵美都,载将彝鼎数车书。一经清白世所系,只今子孙盈里闾。蝉联冠盖尽鸣珂,新修别业安乐窝。我来邗上三十载,四时风景亦频过。昔谒乃翁我年少,今看令子鬓双皤。谓我形容已枯槁,异乡短褐怜蹉跎。劝我归家省醉眠,纷纷世事俗眠多。花前酌酒君莫辞,送君归去我更歌。月氏花好戎葵下,暖风吹落紫藤花。门环绿水春归去,芳草池边听官蛙。浓荫堂开胜绿野,友朋簪盍喧骝骅。岸跃神物鲤鱼肥,松竹萧萧白露晞。高台石壁劚艳雪,老梅卧月照书帏。渔经猎史评千古,与君终日神俱飞。爱君令嗣五代之曾孙,出语惊人尽珠玑。高轩时过争夸客,雏凤光于老凤辉。当今圣代选才俊,驷马轮奂紫绯衣。

留别文园主人汪璞庄,兼呈诸子王竹楼、刘潇湘、仲松岚、高雨船

本诗作于乾隆二十年(1755)冬至日,山人在如皋文园辞别友人汪璞庄返扬州时。

漱六阁高水满渠,莲翻白羽薰风徐。主人盍簪碧筒饮,何异兰亭修禊初。著述满庭无俗客,渔猎千古罗群书。柴门近海沧江破,碣石维山夜月虚。念竹长廊穿个个,养花深坞凿如如。牡丹台畔时偃息,紫藤架下风萧疏。相对每逢风雨夜,携衾抱枕即吾庐。花前酒后六时娱,秋去冬来三月余。诗战戈铤谁与敌?竹楼老鹤声昂激。漱石豪雄张吾军,潇湘骐骥奔霹雳。松岚白凤吐高冈,雨船清光掣虹霓。独我折载老无能,主人九万怒鹏击。一朝齐唱骊驹歌,高烧银烛光重剔。虎兕蛟龙护锦文,阳生长至调玉律。只今腊腊留别君,试看春来诏三锡。

潭阳邑侯许鉴塘种竹歌

本诗作于乾隆十三年(1748)春,山人游建阳,在知县许齐卓处作客时。

潭阳邑侯厌食肉,种竹疗饥岂砭俗?衙斋青抱妙高峰,移翠当轩趁雨足。朝来吏退一事无,手持畚锸呼童仆。分来个个影窗棂,夜起风声敲碎玉。径迷山石转荦确,墙角棕榈如轮辐。春深蓑笠没踝泥,瘦瓢野人笑相蹴。打门快语殊已瘴,空翠翻云荡心目。主人自比张鹰家,遥隔淮南旧淇澳。十载宦游更不归,秋来见月怀松菊。蒲鞭不用草满庭,掀髯大笑时空狱。

答宗弟漱石

据山人于乾隆十九年秋所作《夜游平山图》卷的题记,推知本诗作于乾隆二十年(1755)秋,山人重游扬州时。

去年香生桂树下,平山吟彻中秋夜。今年芙蓉开海滨,好

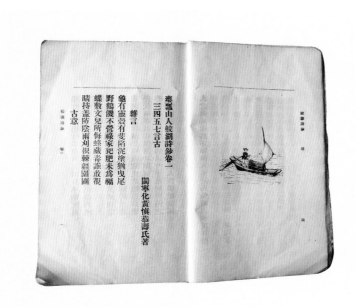

句何人称小谢。吾家漱石真诗伯，能令江西退三舍。洗钵池边水绘园，滔滔直似建瓴泻。细读文园六子诗，能使老人如啖蔗。林塘日夕不释手，千秋之下知不朽。倏忽双鲤昨夜来，劝吾归去怜吾厚。历遍繁华常苦饥，况复流离十八口。追随漱六寓斋中，相对呜呜歌击缶。壮怀拔剑斫地酣，潋滟醁醽杯在手。人生坎坷且莫悲，浮云满眼多苍狗。试看古来贤达士，褐裼不完常见肘。君今归去何咨嗟，策杖南山仰白首。一聆兹言疑已剖。

陈洪绶《伏生传经图》

画佛曾闻有道求，画儒近代数章侯。经营惨淡精灵出，一图想见千古愁。天地为痛鬼夜哭，祖龙坑儒成山丘。独有济南秦博士，庞眉皓齿气吞牛。胸藏《尚书》无遗漏，幼女口授如丝抽。无讹能与孔壁合，至使配享功乃酬。兴亡自古关文运，天教此卷长久留。

行路难

本诗约作于山人晚年（七十岁后）。

寒儒藜藿甘如饴，豪家粱肉贱似泥。世事纷纷空在眼，才高谁与相匡持？金分管鲍久不作，惟有苏君与张仪。金币车马悉完具，使人阴奉远相随。及后入秦执秦柄，只今犹令人永思。我今发白齿牙落，股肱竭尽胡所为！杀人不过丁都护，好客无如田文儿。我欲推倒南山化为肉，倾泻东海灌漏卮。大饷天下谢寒士，千载之下声名驰。金笼头辞真宰相，羖廖歌怨五羊皮。不如痛饮且为乐，莫待酒阑花落、行路风凄凄。

倚琴墨美人图

据山人绘画题款，本诗约作于雍正八年（1730）三月之前。

江南江北春水满，江上客庐春雨浣。可怜柔绿与嫣红，多少东风吹不断。此时买酒问梨花，醉中抚景来天涯。愁怀美人

目眇眇，蘸墨濡毫染舜华。唇红巧笑想瓠齿，额黄浅淡忆獭髓。卷帘斜抱缕金裙，入户难抬刺绣履。手制齐纨名合欢，欲题未题如闻叹。腰支绶带止一尺，头上犀玉空辟寒。龙绡光薄露红玉，凤髻倭堕耀金屋。几回舞罢娇不胜，几度曲终弦柱促。心烦语默良难知，绿绮不弹空置之。世不知音空日暮，参绥妥影敛双眉。君不见当年婕妤韵团扇，曾辞同辇帝闻善。重之不以色事君，肯将铅粉涂其面。

送门士刘非池归汀水

本诗约作于晚年，还乡授徒时。

负笈来山城，戒车还汀水。汀水清人心，濯缨颖有沘。灌溉课家僮，桑麻根本始。蔓草勤剪除，诗书流观美。无为独学陋，下问须不耻。闭户求冥契，陈言糠粃耳。余时尚少小，笃嗜古人髓。缀辑有妙文，偏陂何能尔。有如筵撞钟，难鸣厥音旨。岂知岁月迁，身老徒堪鄙。动辄履祸梯，时时招訾訾。

麻沙道中示门士吴馨归里

本诗约作于乾隆十三年（1748）游建阳时。

端坐大儒里，蹉跎去日非。齿发惊衰暮，秋风汝独归。鸱鸮鸣野外，鸿雁戒霜飞。冒雨行无盖，御冬寒无衣。志士甘固穷，游子长苦饥。荒涂横棘茨，乡山忆蕨薇。须臾歧路异，执手但依依。衾影夜无愧，相勖语莫违。泞泞防险阻，计日到荆扉。

梅花岭吊史可法葬衣冠处

本诗约作于雍正初年，山人定寓扬州时。

昔为借乐园，今为芜城墩。苍茫分淮甸，平野覃烧痕。白鸟顾将夕，梅萼静无言。谯楼悲晓角，古冢号夜猿。请奠上世人，欲荐涧溪苹。

宿古山

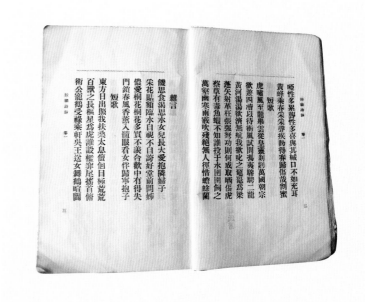

本诗约作于乾隆十五年（1750），山人由长汀往厦门渡台（未果），途经龙岩时。

仰眦陟崇冈，抠衣步上方。海气蒸霞色，兰叶冷秋霜。石濑结残雪，草露揽群芳。高树恣游息，危蹬生傍徨。礼兹圣贤像，垂手上慈航。毒龙谁可制？醉里参法王。

重游霹雳岩

本诗约作于乾隆五年（1740），山人重游长汀时。

揽衣顶摩天，豁目决云影。仙人丹灶空，重来白露冷。峭壁荡风雷，琅玕生玉井。泉水照古心，不用汲修绠。寰宇福地多，爱此绝人境。硠硠势欲崩，天外骖螭骋。

吊古疾民

刘宜，字崇义，麻沙大儒里人，终身未娶，一经自守。

本诗约作于乾隆十三年（1748），山人游建阳时。

嗟哉古疾民，生长大儒里。诗书铄肌骨，道义矜廉耻。壮慕楚丘生，老伤牧犊子。终岁守穷庐，饭糗甘饮水。富贵訾苍狗，功名笑敝屣。死去长怀仁，生前性如矢。行人指道碑，来往嗟未已。我来礼孤坟，白草荒披靡。寒林栖暮鸦，残霞不成绮。轩辋探高风，芳名归青史。欲荐泪沾巾，穷冬绝菌芷。

田家

以下两首约作于康熙末年、雍正初年。

其一

农家赖稼穑，俶载向南亩。耕读道在兹，古来贤哲守。春及播百谷，高陇一搔首。妇子饷伊黍，晏晏耜持久。我徒执诗书，一家尚八口。兀兀以穷年，西驰复南走。丰年儿啼饥，道在形吾丑。悔不事躬耕，归家怨谁咎。

其二

鸡鸣揽衣起，匪是苍蝇声。东郊露未干，荷锄事经营。畛畦久未修，夜雨增水痕。呼邻驱其儿，竭力须合并。不见新振羽，速速啭春鹦。

述怀

本诗约作于山人七十岁前后。

天为盖兮地为车，晓光丽碧捧金乌。天中节序惟建午，丁在卯兮诞降初。人时是日古所忌，邻翁走贺光里间。我祖咨嗟声不绝，争谓田文豪有余。四龄分梨亦知让，七岁画灰亦知书。庭前觅枣健如犊，十五学剑轻匹夫。百氏贪多空涉猎，前修炳炳轻步趋。嗟哉父死洞庭野，我母鞠育如掌珠。笑彼封侯不足贵，肉食何曾识远图。自命生也颇挺出，鸿羽桢干不足誉。倏忽四十已五十，八尺侯嬴空健躯。寒暑相侵气苦易，风尘碌碌多居诸。茫茫驱马出门去，五陵环辙遍三吴。相逢奇伟尽气义，卜居直至秦淮隅。拔鲸之牙不我伤，捋虎之须不我虞。只今老

矣丹青笔，曾绘仙娥近御炉。可怜盛世成肥遁，孙弘六十之遇长欷歔。

吴励斋刑曹员外郎出示小照，兼题《山水册子》歌

本诗约作于雍正年间，山人寓居扬州时。

廿二为郎世所稀，长安春色上新衣。紫丝络头金罂裹，御柳宸风拂晓晖。棣萼入朝绳祖武，梁公伫望白云归。溪行水荇参差见，载酒青山数问奇。锦春园内读书客，一时纸贵传帝畿。好水好山都入册，诗成画笔界乌丝。绝巘本得仲圭法，小点无心合大痴。气吐长虹干碧落，墨花千涧本专师。令我见之每束手，风流儒雅照须眉。标题乐府皆古意，笑人辛苦学妃豨。

寄怀沙阳余肃斋

本诗约作于乾隆初年，山人奉母回乡，家居宁化时。

我家门前水，流向沙阳路。年年春涨凤翔桥，何事与君隔朝暮。杜宇惊闻处处啼，望春春去空山雨。罨石枕流江上村，莲花峰底忆石乳。临分犹惜不尽欢，高烧绛烛为花护。檀槽一曲彻城西，只今芳草耿犹误。遵歧返照在游龙，褰裳涉溱猿拥树。花时容易乐且孺，卒卒秋风车马度。粤中郁郁难具陈，谁贵当年清思赋。粹温我自爱玄晖，态丑无如到管辂。衣褐不全老易悲，只今归去无酒具。

题吴步李观察重修静慧禅院

本诗约作于乾隆十八九年，山人重游扬州时。

昔在世祖章皇帝，特赐招提御墨光。四代叠耀题银额，山川幽邃辉天章。金碧琳宫烂殿角，岂期年久法台荒。空余鸟鼠侵墙穴，至使栋宇生凄凉。我来雍正二年间，曾闻静慧古山房。只今驱驰三十载，老矣扶鸠参梵王。逢人好说吴居士，前身结愿伽蓝装。但见花雨法轮转，重新兰若肃回廊。蒲牢吼动游香国，珠火光圆选佛场。禅房花木幽照眼，琉璃夜彻灯辉煌。鱼鼓沉沉来晓郭，磬声隐隐过横塘。直使恩波摇碧汉，高悬塔影日光

瘿瓢山人《蛟湖诗钞》卷二
五言律

山居

山人于雍正七年（1729）七月所作《写生山水图》册之十《洪崖山小歇》上题此诗，可知本诗当作于雍正七年七月之前。

好风生水面，荒径折溪湾。野鸟碧空下，高槐夕照闲。遣僮趁墟落，买酒到山间。醉卧一庭月，柴门夜不关。

游梅川飞泉岩

本诗约作于康熙末年，山人游宁都时。

泉飞开绝壁，珠落散晴沙。凿石种桃树，穿云摘荈茶。龙

归山挟雨，鹿出径衔花。十二峰罗列，仙人第一家。

金陵怀古

本诗约作于雍正年间，山人游南京时。

醉来无善状，冲口便高歌。天地因秋老，江湖作客多。野棠思玉辇，青琐卧铜驼。千古茫茫事，都归一钓蓑。

途中作

本诗约作于雍正年间。

松门开石镜，曾照几人过。山爱芙蓉面，驹怜白玉珂。一肩担雨雪，半世老风波。何日能归去？结茅衣薜萝。

谒南丰曾子固先生庙

本诗约作于康熙末年，山人游南丰时。

得拜先生庙，空堂山四围。文章追大雅，礼乐见当时。黄叶随风下，寒云带郭飞。满江烟雨色，独载一船归。

冒雪买舟归里

本诗约作于雍正初年。

建春门外望，又唤木兰船。担带城中雪，帆含江上烟。耻为弹铗客，安得买山钱？可叹东流水，茫茫似去年。

除夕

本诗约作于康熙末年。

归家岁已暮，梅放隔年春。女渐知言笑，妻原甘食贫。盘分新菜甲，镜对旧儒巾。却怪昌黎腐，穷文送此辰。

广陵书怀

本诗约作于乾隆十六年至二十一年间（1751—1756），山人重游扬州时。

广陵城下水，垂老尚栖迟。银杏曹王庙，春风绣女祠。日斜红半郭，草长绿平池。岁岁黄金坝，种田羞尔为。

题谢焕章南郊故园

本诗约作于雍正年间。

荒园人不到，春老棘成丛。三径空生绿，一花开更红。山蛛牵晚霁，野鸟逐高风。满目幽栖意，题诗寄谢公。

过绥安丁布衣旧宅

本诗约作于康熙四十八年（1709），山人初游建宁时。

宅是人何处？秋山剩夕阳。竹根穿冷灶，松鼠坠空梁。寂寞伤今日，流离老异乡。但余文字在，点点泪成行。

赠梅川曾子羽明经值园即事

本诗约作于康熙末年，山人游宁都时。

梅花三十树，数亩草堂分。竟日无来客，关门理旧文。罄瓶防夜冻，漉酒待朝醺。堤上闲叉手，风生水面纹。

与官亮工饮张颢望可在堂，即席赠刘鳌石

本诗约作于康熙四十九年至五十二年初之间（1710—

1713）。

伤彼流离子，归杭万里身。论交原旧友，对酒似嘉宾。憔悴横双眼，文章老八闽。看君多慷慨，失路莫悲辛。

喜李子和、子美伯仲自楚归里

本诗约作于雍正年间。

同是天涯客，相思隔楚天。梨花寒食雨，秋水木兰船。廊庙今新策，江湖异去年。到家春酿熟，一见一留连。

呈圣翔伯祖

吾宗有隐者，自是老人星。笑指沧桑变，长歌天地青。科头踏冰雪，白手剥参苓。甲子腹中有，征文重典型。

吊艾东乡先生

本诗约作于乾隆十一年（1746），山人游南平时。

一代文章伯，城危死国恩。乾坤留碧血，日月驻幽魂。剑水风犹怒，莲峰泪尚存。只今闻野老，相与话中原。

送韩墨庄归京江

本诗约作于雍正年间，山人寓居扬州时。

裘马邗沟上，怜君已倦游。三春京国梦，七月海门秋。文字空刍狗，琴樽狎水鸥。前期未可卜，更拟共沧洲。

春日喜曾蕴生舅氏见过

此诗约作于乾隆二十三四年顷，山人自扬州归里后。

竹箨古冠裳，寻春到草堂。凌霄系落日，佛耳护危墙。老去情怀热，静中滋味长。自怜风景易，莫学外家狂。

重游邗上寄怀马荣祖明府

本诗约作于乾隆十六年（1751），山人重游扬州时。

闻君花县去，怅望茂陵园。凤尾城头草，羊蹄涧底根。交游君独远，忧患我偏存。寄语十年客，皤然两鬓髡。

寓维扬李氏园林

据山人于雍正四年（1726）夏所作《草书自作五律》卷子，本诗作于雍正三年。

草堂飞万竹，苔藓上平栏。晓月鸦声落，秋香蝶梦残。酒连今日病，衾破旧时寒。归计鄱阳水，相思十八滩。

皖江阻雪

本诗约作于雍正年初。

日出皖江天，儿童戏岸边。敲冰擎作磬，攒雪塑飞仙。诗酒消寒色，须眉忆少年。明朝风便不？借问秣陵船。

冒雨买舟过黎景山宅

本诗约作于雍正年间。

柴门春水涨，寒雨过江来。酒对故人饮，花怜昨夜开。朗吟天竺寺，醉上郁孤台。每忆旧游处，相思梦几回。

送郑耕岩归瓜州草堂

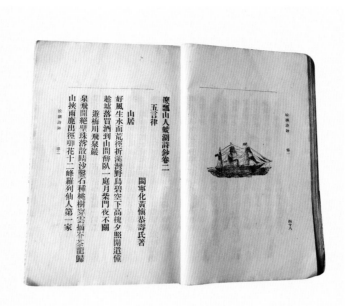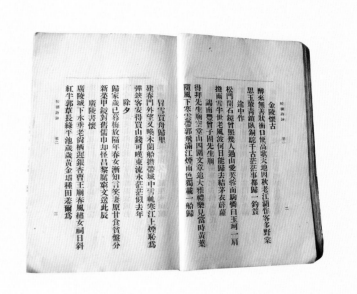

本诗约作于雍正年间，山人寓居扬州时。

金焦只两点，门对面南徐。客至发梁笱，人归读《汉书》。暝钟江寺远，细雨豆花初。曾过郑公里，因之忆敝庐。

留别秣陵白长庚
本诗约作于雍正年间，山人寓居扬州，游淮安时。

美髯江左客，幕府擅风流。竹叶三分月，春风十四楼。我归盘谷老，君订武夷游。挥手淮阴道，依依上小舟。

寄豫章李汉生
本诗约作于康熙末年。

闻君有茅屋，篱外蓼花洲。风雨几年客，江山无限秋。画偿新酒债，诗战古穷愁。辄忆滕王阁，何当烂漫游。

贡川道上送叔又白入建宁
本诗约作于乾隆八年，游永安籥画时。

握手浑如梦，客中复送行。风梅桥上落，霜棘路旁生。每忆为童子，相呼尚小名。可堪俱老大，无处请长缨。

与宗弟启三寓留云亭
时时临水阁，看蝶过墙东。诗爱千回读，花能几日红？寒潮生夜雨，老木得春风。检峡闲驱蠹，钟声落碧空。

送赵饮谷北上
本诗约作于雍正年间，山人寓居扬州时。

勾吴有才子，衰鬓走长安。地自南来暖，天从北去寒。关河乍相见，风雨别尤难。我亦羁栖者，空教借羽翰。

送汪松萝归湖上
本诗约作于雍正年间，山人寓居扬州时。

扁舟湖上曙，杨柳六桥春。芳草随天碧，闲花到岸新。酒寻名士饮，礼爱野人真。我尚江都客，君归拂远尘。

江东与巫绍三夜话
本诗约作于雍正十年，山人重游南京时。

牛首当春立，鸡笼返照迟。松根缝石鳞，花片织蛛丝。吴楚分江色，秦淮唱竹枝。青灯余旧梦，重话秣陵时。

过南安买舟止宿梅花山
本诗约作于乾隆十五年（1750），山人应杨开鼎之邀赴台湾，未果，顺道游厦门、泉州、南安等地。

高盖梅花顶，行行且息肩。悔为牛马走，负却故山缘。残月栖烟断，寒香偬雪眠。狂呼茅店酒，不问雇船钱。

接李子明书
本诗约作于乾隆初年，山人自扬州奉母回乡家居时。

君作无羁客，余归卧旧林。一函今夜月，千里故人心。语气风霜入，情怀湘水深。何时临草阁，樽酒坐花吟。

与文思上人夜话
本诗约作于乾隆十六年（1751）后，山人重游扬州时。

蜡泪广陵客，招提久逗留。高僧一榻话，寒雨四更秋。天地樽中老，文章身后谋。听钟频自省，梦断白云浮。

与门士李乔舟泊湖口
据山人于雍正七年（1729）七月所作《写生山水图》册之九《夜泊湖口》上题此诗，可知本诗当作于雍正七年之前。

颇得江山趣，扁舟是客庐。浪游忘岁晚，相伴忽年余。朝盟鄱阳水，暮烹湖口鱼。举杯迟月上，光照半船书。

古田
本诗约作于乾隆十三年（1748）春，山人游建阳途经古田时。

鸣玉滩头水，古田梦里山。雨伤蚕月冷，春惜马蹄闲。诗酒能熔性，烟霞可驻颜。年年羞燕子，白发不知还。

美成草堂

本诗约作于雍正年间后期，山人寓居扬州美成草堂时。

春泥香屐齿，绕屋印梅花。饥鹤啄晴雪，轻　拨软莎。野僧供佛手，邻叟馈椿芽。夜息无余事，忘机独听蛙。

赠绥安逸民余豹文

本诗约作于康熙五十八年（1719），山人再游建宁时。

出塞归江渚，结茅自荷锄。棹歌声欸欸，山月意徐徐。圃竹镌诗密，篱云补菊疏。只今年七十，承露写奇书。

秣陵除夕燕雷声之、汉湄伯仲爱莲亭

本诗约作于雍正元年（1723），山人游南京时。

屠苏今日酒，俱在异方论。红烛烧残腊，春风到白门。各怜儿女小，几个旧交存。不尽乡关思，情亲尔弟昆。

坐雷声之秣陵爱莲亭

本诗约作于雍正二年（1724）夏。

溪石鳌莲沼，堤杨盖水亭。坐深忘大暑，意适理残形。雨脚悬江白，蝉声接树青。主人蔬一箸，辛苦出园丁。

登小姑山

据山人于雍正七年（1729）七月所作《写生山水图》册之七《登小孤山》上题此诗，可知本诗当作于雍正七年之前。

舟如九节杖，拄到小姑山。阁接江东雨，云归湖口关。扪萝忘境险，纵目觉身闲。信有寒潮约，千秋鉴我颜。

送沫水魏石奇入粤之官

为问芋原驿，故交病却疏。相思秋夜雨，未答隔年书。薄俸犹捐鹤，多情尚借驴。行吟残梦断，怀古意踌蹰。

溪行

独有清溪上，环看面面山。野凫回浦曲，秋卉向人闲。洞口朝归去，松门夜不关。会心多胜事，流水响潺潺。

老僧楚云

一衲破青天，寒暄曝背眠。黄齑知道味，白发落生前。藤杖三乘立，芒鞋五岳穿。平陵一抔土，几见劫灰迁。

小集刻竹斋

本诗约作于雍正六七年，山人借寓扬州举人杨倬云的刻竹草堂时。

绮丽爱新诗，狂呼歌雪儿。兴来晨独往，醉问夜何其？云窦龙牙草，凤仙麋眼篱。重逢行乐地，谁似少年时。

雷声之长安归里

本诗约作于晚年，山人家居宁化时。

君过五侯衢，峨冠忆鲁儒。酒阑歌慷慨，策上叹驰驱。月照龙城驿，雁归彭蠡湖。相逢筋力减，新置短筇扶。

晤巫丽夫

本诗约作于乾隆十六年（1751）后，山人重游扬州时。

少年江左客，空忆万山中。竹马同儿日，霜颜各老翁。满江春水绿，双桨夕阳红。从此悠悠意，闲吟五噫鸿。

杨侍御献赋赐貂锦

本诗约作于乾隆十六年（1751）春，山人重游扬州时。

碧海辞珊树，红云捧玉宸。波随龙艇静，花发凤楼春。珥笔朝天旧，金貂湛露新。久怀补衮术，长羡钓璜人。

其二

乍入姑苏境，行台识紫宸。诏随鸳鹭晓，跸驻翠华春。吴越江山秀，秦淮烟月新。欣逢锡难老，长养太平人。

汪璞庄过邗上草堂

本诗约作于乾隆十九年（1754）秋，山人重游扬州时。

东海知名士，相逢白发年。停舟问秋水，穷巷冷厨烟。匣有千金砚，囊无一酒钱。呼儿且入市，燋饼度凉天。

过五峰偕巫公甫游中峰禅院

本诗约作于乾隆十三年（1748）夏，山人游建阳、崇安时。

古刹万松围，层岩淡夕晖。断虹拦雨散，晓翠带僧归。酒癖同稽阮，风骚替柳韦。趾离无梦入，信宿白鸥依。

过张吉六读书草堂不值

高人何处去？尘扫一匡床。稚子衡门侯，草堂白昼长。春薰翻蝶翅，花暖酿蜂房。归路空惆怅，高冈下夕阳。

怀武进周鲁瞻

本诗约作于乾隆十六年（1751）后，山人重游扬州期间。

缆解兰陵雨，离心折棹歌。长江千里去，一剑十年磨。夹口黄天荡，裙腰宝带河。送君回首望，白发更如何。

到家

本诗约作于晚年家居时。

万里经年客，归来住海隅。芒鞋霜雪健，茅屋雨风俱。尘拂新龙隼，香添旧鸭炉。却忘轩冕贵，自爱愚公愚。

豫章百花洲

本诗约作于康熙末雍正初。

百花亭子上，宛在水中央。湖净一天碧，竹深六月凉。到窗山面面，夹路石苍苍。春过小桥畔，风来不辨香。

怀李子明

本诗约作于康熙末年。

有客武昌去，三年尚不还。只今看夜月，独自向溪山。秋色荒村里，寒声落叶间。无人知所处，寂寞掩松关。

宾馆

本诗约作于雍正元年（1723），山人游粤时。

越王山畔月，寂寞水溶溶。花事幽怀懒，草堂春睡浓。至

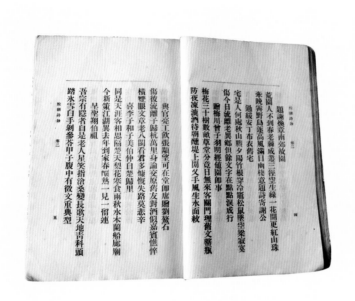

今余战垒，终古想军容。几度登临去，还教置短筇。

过西郊草堂示弟启三

五里溪西畔，峰回一草堂。门开春树绿，路坼野花黄。荆棘宜频剪，藩篱可护疆。田园仍旧业，勉汝力无荒。

官河

扑面梨花雨，官河几曲弯。风梳新绿柳，帘卷旧青山。寂寞人归去，呢喃燕未还。离心应计日，回首板桥间。

吴城望湖亭

本诗约作于雍正元年（1723）。

南州催晓发，暮上望湖亭。水落沙纹见，风回鱼市腥。停桡呼买酒，赛愿复扬舲。遥指苍冥处，庐峰一点青。

晚归

江路生新月，桥边野客归。晚花飘不定，乳燕学斜飞。入市防疏放，居山无是非。牧童牛背稳，横笛送残晖。

寓留云亭即事

本诗约作于乾隆十六年（1751）后，山人重游扬州期间。

终年还作客，老病尚依人。果熟听风拾，花繁藉雨匀。客盘僧圃菜，陶瓮市头春。醉里浑忘物，谁云葛氏民。

喜官亮工游长安归

本诗约作于康熙五十七年（1718）山人出游吴楚之前。

白发归来日，索绹理草堂。依然冰雪志，少息水云忙。棚豆分窗绿，瓶花落砚香。经营尊酒外，兼为鹤储粮。

示门士陈汝舟

本诗约作于雍正元年（1723），山人游赣州时。

怜汝无归处，相依藜水边。才看迎社鼓，又见禁炊烟。扫叶司茶灶，涂鸦准酒钱。游山携杖笠，忙过一春天。

陈唐草山人招陪黄敬梅、育亭伯仲

本诗约作于康熙五十八年（1719），山人游宁都时。

追陪公子宴，双桨下梅溪。薄雾横江断，斜阳入郭低。到来重秉烛，座上再分题。不尽山家趣，归鞭听马嘶。

逢谢伯鱼

本诗约作于雍正年间，山人寓居扬州时。

人来卖菜港，舟过运河堤。细涧催春涨，空山唤雨犁。野虫营旧垒，归燕啄新泥。笑我悁悁意，频年东复西。

送宗珉叔入湖南

本诗约作于康熙末雍正初。

故园春握手，古寺遇严冬。愧我黑裘敝，伤君绿鬓蓬。月痕窥半井，霜气入残钟。一别寒山意，孤踪几万重。

归里

本诗约作于乾隆初年，山人自扬州归乡家居时。

苔壁草堂古，城南认故居。山花分户牖，云气染衣裾。老妇剥新笋，憨僮摘短蔬。呼邻泥醉饮，豪气未全除。

瓜步韩墨庄招游牛首

本诗约作于雍正年间，山人游南京时。

潋滟瓜州闸，萧森建邺天。秋风孤客思，夜雨故人前。酒债因年减，诗狂何日痊？明朝整游屐，天阙抱云眠。

怀沫水魏石奇

晴日出西郭，怀君立水滨。冻开花解笑，青乱柳含颦。养拙从吾道，相怜见汝真。明朝如有意，共醉草堂春。

感怀

从人开笑口，心苦自能知。路走石盘蚁，春归茧尽丝。旅依常泛泛，失意故迟迟。剩有江山趣，奚囊一卷诗。

邗上怀古

本诗约作于雍正年间，山人旅寓扬州时。

谁划长江地？当年帝子家。箫声沉月夜，帆影落天涯。花巷传金带，旗亭老木瓜。年年看蔓草，绿遍玉钩斜。

新淦

本诗约作于乾隆元年冬，山人自扬州归乡途中。

舟过新淦县，寒拥晏婴裘。白水漱城脚，青山唤渡头。市荒争菜米，沙净掠凫鸥。十载江南客，归家两鬓秋。

坐宜庭与王友石话旧

本诗约作于雍正年间，山人旅寓扬州时。

风雨白蘋夜，孤窗剪烛吟。汉江秋水冷，烟月渚宫深。衣食驱吾老，琴尊契子心。碑看羊叔子，千载寄高岑。

赠浙江沈石村

本诗约作于雍正年间，山人旅寓扬州时。

陈雷风已远，谁与缔交新？入市吹箫客，还山织屦人。但

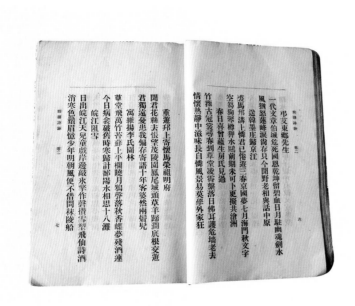

令身不辱，自是道为邻。独爱闲阶草，春深坐绿茵。

书怀
本诗约作于乾隆初年，山人自扬州奉母回乡后。

十年归故关，茅屋老三间。乌府供茶役，歌儿唤小蛮。溪山城郭迥，吴楚布衣还。历尽风波客，衰容借酒颜。

维扬怀古
本诗约作于乾隆十六年（1751）后，山人重游扬州时。

水关凫舫接，不到几回春。为问新巢燕，今非旧主人。紫箫歌《白纻》，花幰想芳尘。惟见邗沟外，垂杨翠可亲。

过吴天池无墨斋
本诗约作于晚年，山人回乡家居时。

老去悲霜鬓，频年尚卜居。相寻深巷雨，坐对古人书。昼永花阴静，阶深草色舒。闲来访真隐，自觉世情疏。

邗上逢乡人周景谟
本诗约作于乾隆十六年（1751）后，山人重游扬州时。

玉带河边水，蒲帆独去斜。侯门吾寄食，梓里汝无家。生意白霜草，离心红蓼花。相看垂老日，目断片云遮。

送别李子明之楚
本诗约作于康熙末雍正初。

别君三楚客，归计万山中。形役分牛马，行踪叹雁鸿。云霾古驿树，雨打白蘋风。莫怪头颅改，相期种晚松。

赠南园吴子琬
本诗约作于乾隆九年（1744）山人游福州时。

欧冶池边水，烟波有晦冥。旷怀双眼白，磨砺一天青。谁炼金丹冷，空闻石髓馨。夜来群动息，独坐草堂灯。

过刘咸吉新村半筑草堂
十亩清阴地，涟漪水一湾。菊园秋月满，树古广庭闲。老鹤司长夜，孤云卧故山。也知城市隔，客至启松关。

舟中
本诗约作于雍正元年。

一笛《关山月》，渔舟晚泊情。浪花危客枕，江树动秋声。晓发扬舲去，天低听桨鸣。匡庐指顾下，计日到吴城。

留别许符元
本诗约作于乾隆十六年（1751）后，山人重游扬州时。

下马桥边日，逢君醉绿醅。龙山惊帽落，牛渚渡江来。云黯中秋月，风寒九月槐。不知衰老至，犹自问金台。

书怀
本诗约作于雍正年间，山人旅居扬州时。

自怜抱璞泣，肯效宋人愚。云冷荼䕤堁，帆飞岱石湖。漫沽陶令酒，笑拄使君须。莫问飘零况，出门饥所驱。

怀巫振纲

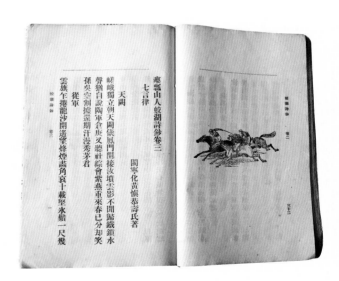

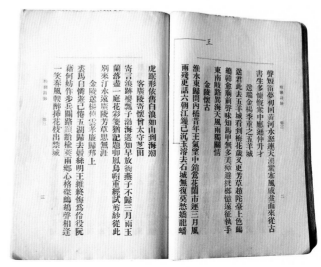

本诗约作于乾隆十六年（1751）后，山人重游扬州时。

谁怜增白发，寂寞卧蒿林。一夜淮南雨，孤舟楚客心。锦鳞江尾绿，翡翠岸花沉。目断秋来雁，空怀百衲琴。

失刻鹤杖

本诗约作于乾隆十六年（1751）后，山人重游扬州时。

失杖想江边，相随为汝怜。探春沿断岸，拨草踏晴天。龙化葛陂日，鹤飞邗水年，他乡知老大，归去望空烟。

法海寺与刘南庐话旧

本诗约作于乾隆十八年（1753）冬，山人重游扬州时。

世事久何凭，吾宁谢不能。绿波堤上客，黄叶寺中僧。风雨十年话，河山一夜冰。几时烟水外，乡路共车乘。

初晴过雷蕙亩孝廉斋头小饮

本诗约作于乾隆二十三年（1758）后，山人家居养老时。

匝月伤春雨，新晴上柳堤。花须余蝶梦，燕嘴湿香泥。潦倒从今世，商量补旧题。看君狂未减，把酒泻玻璃。

寄双江梅林黎息园处士

据山人于雍正七年（1729）七月所作《写生山水图》册之四《秋屏阁览胜》上题此诗，可知本诗当作于雍正七年之前。

一天天秋水外，隐隐棹歌来。江上招归鹤，篱边问野梅。晚烟隐蒂屋，新月见苍台。扫地叶还落，闭门风自开。

赠梅林黎景山

本诗约作于康熙末雍正初。

但有虔州客，相逢问止亭。总缘君古处，一见眼偏青。墨沈滋兰畹，花枝位酒瓶。不知将白发，独坐只渔经。

海藤

本诗约作于乾隆十五年（1750）游厦门时。

谁把一乌藤，众生说上乘。空堂残梦雨，远树下方灯。窃果悬枝狙，孤云截海鹰。晚潮清梵出，岛屿露峥嵘。

岁暮门士伍君辅归闽

本诗约作于雍正年间。

汝归闾里日，吾尚滞天涯。饮柏村沽酒，迎春雪作花。旅怀俱有泪，往事哪堪嗟。负笈相随久，飘蓬未到家。

瘿瓢山人《蛟湖诗钞》卷三
七言律

天阙

本诗约作于雍正二年（1724），山人游南京时。

嵯峨独立朝天阙，仪凤门开接汝坟。云影不闻归铁锁，水声犹自说陶军。仓庚又听社综会，紫燕重来春已分。却笑孙吴空割据，还期汗漫秀茅君。

从军

本诗约作于雍正年间。

云旗乍卷龙沙开，遥望烽烟画角哀。十载坚冰须一尺，几声短笛梦初回。黄河水怒连天涌，紫塞风威截面来。从古书生多慷慨，众中应逊仲升才。

送瑞金杨季重之五羊城

本诗作于雍正元年（1723）七、八月，在广东韶州途遇杨季重时。

送君此去五羊城，看到梅花岁又更。芳草赵佗台上色，鹧鸪韩愈庙前声。味知马甲无多美，瘴避桄榔忆远征。执手东南歧路异，海天风雨独关情。

金陵怀古

本诗约作于雍正年间，山人游南京时。

淮水东归问内桥，昔年王气望中销。莺花闹市连三月，风雨残更话六朝。江锁已沉王濬去，石城无复莫愁娇。龙蟠虎踞形依旧，白浪如山到海潮。

客广陵寄怀曾太守芝田

本诗约作于乾隆十六年（1751）春，山人重游扬州时，系改旧作而成。

寄言浪迹瘿瓢子，渤海遥知早放衙。燕子不归三月雨，玉兰落尽一庭花。彩笺犹记题衔凤，乌帽重经试剪纱。从此别来汀水远，广陵芳草思无涯。

金陵送杨倬云孝廉归邗上

本诗约作于雍正年间重游金陵时。

裘马自怜游已倦，五湖归去鬓丝明。王维终悔为伶役，阮籍何妨步兵。关路跟跄榆荚雨，乡心格磔鹧鸪声。相逢一笑春风软，醉插花枝出禁城。

寄怀金坛王汉阶太史

本诗约作于乾隆初年，山人自扬州携家回乡之后。

昔年两度接朱骖，犹记秦淮三月三。红满杏花娇驿路，绿迷芳草绣江南。遥知又启山公事，何日重联太史谈？此际衡门空怅望，清时萝薛衣多惭。

寄画册与太原贺纶音司马

本诗约作于雍正年间，山人旅寓扬州时。

一诺如君独寡传，谈霏玉屑擅风流。太原归日黄花雨，江左离心白草秋。怅望鱼书淮海月，寄将画册雪鸿洲。别知胜事增多少？助汝高斋作卧游。

过甘泉葛憨牛读书处

本诗约作于雍正年间，山人旅寓扬州时。

多书尤爱邺侯家，岩石堂开看晓霞。老更诙谐师曼倩，豪

无骄态信曹华。大明寺里香泉水，阳羡山中谷雨茶。自笑浮生浑若梦，春风倚遍紫藤花。

送杨玉坡侍御上京

本诗约作于乾隆十八九年，山人重游扬州时。

直上黄河万里程，山公启事慰苍生。铁牛湖畔夜犹卧，骢马堤边晓戒行。海外文坛簪旧笔，尊前酒阵出奇兵。送君饱载扬州月，好照承明水样清。

卢雅雨鹾使简招并示《出塞图》

本诗约作于乾隆十八九年，山人重游扬州时。

东阁重开客倚栏，醉中出示塞图看。玉关天迥驼峰耸，沙碛秋高马骨寒。经济江淮新管钥，风流邹鲁旧衣冠。只今重对扬州月，笑索梅花带雪餐。

送新安程文石归里

本诗约作于雍正年间，山人旅寓扬州时。

曾制荷衣招隐沦，天门归扫石床春。竹西道上吟花雨，丁卯桥边侧葛巾。谁识文园今已倦？应知锦里未全贫。临歧漫订匡庐约，一啸秋风我两人。

淮安署中留别沙村白长庚

本诗约作于雍正年间，山人旅寓扬州时。

相逢得共按歌回，慷慨如公卓越才。官舍海棠新旧雨，草桥春柳别离杯。愁怜白发三千丈，老去丹心一寸灰。知己许为天下士，至今何处有金台？

扬州元日

本诗约作于雍正年间，山人旅寓扬州时。

人间如蚁磨盘忙，我亦纷拏梦里狂。觑破世情为冷眼，趁逢花事作欢场。丹砂那有长生诀，文字因知不死方。归去故山麋鹿友，好从春水卧云房。

江东与雷汉湄寻春憩饮江楼

本诗约作于雍正初年，山人游南京时。

蛟湖山下读书人，孙楚楼中醉脱巾。莺眼漫窥青草路，马蹄踏破白门春。六朝风雨松楸夜，上巳阴晴祓禊辰。记得年年江汉客，归心无那指汀蘋。

赠绥安逸民余豹文

本诗约作于康熙五十八年（1719），山人再游建宁时。

一从冀北走咸阳，万里还乡野趣长。池草绿归灵运句，云山紫控木公房。豪呼酒政苛犹简，忏物情怀醒亦狂。江畔钓船今未废，不须回首少年场。

答李子和、子明楚中见寄

本诗约作于雍正年间，山人游南京时。

柳眼青青野蕨肥，吴门烟月掩荆扉。墙过玉笋连云插，燕湿香泥带雨归。湘北鱼书经岁断，淮南花事与心违。推窗时对钟山坐，几度吟诗绕翠微。

次韵双江刺史黄学斋署中八月梅花

本诗约作于雍正五年（1727），山人返乡接老母、家人赴扬州时。

花发平津望岭头，初疑剪彩出神州。霜容早试三分白，瘦影横撑一半秋。南国佳人怜粉署，秣陵才子忆罗浮。酒阑傲舞银釭下，犹认孤山雪未收。

寄居维扬美成草堂

本诗约作于雍正六年（1728），山人携家寓居扬州时。

去岁离家木落初，瘦瓢杖笠一车书。芦帘织就春风暖，窗网窥时夜月虚。孙楚楼中常纵酒，冯驩坐上漫歌鱼。玲珑骨瘦狂犹在，千里亲情故旧疏。

渔者

杨柳毵毵曲曲村，沧浪唱罢又黄昏。忘言自是芦中叟，买酒还招楚客魂。荡破水云归钓艇，飞空萝月挂江门。不知何处劳耕凿，稳卧烟波长子孙。

旅怀

本诗约作于康熙末雍正初。

丈夫何事老殊方？岁岁秋风明月床。儿女别时才解语，髭髯白尽始还乡。蛾眉满架家园豆，马齿堆盘野菜香。自笑少年江海客，醾醹断送此生狂。

过金陵颠道人旧宅

本诗约作于雍正年间，山人游南京时。

伤君旧宅上河东，闻说生前作客懵。松老但看江鹳集，门歆常有石藤封。丹炉不受风雷灭，画卷长为天地容。我独徘徊空翠里，倩谁指点认遗踪。

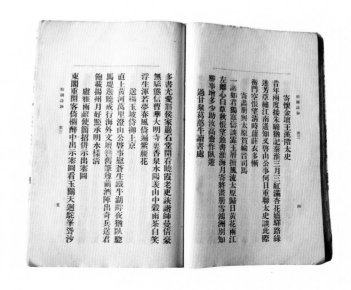

归里

本诗约作于晚年自扬州归乡后。

躬耕归去遂吾初，生事年年计总疏。身似赘瘤怜病鹤，室同悬磬索枯鱼。平原座上惭虚左，杜甫桥边意自如。一抹断烟杨柳外，好锄明月种春蔬。

悼王仲立，因检箧见其遗稿

据山人乾隆二年三月所作《纪游图》册上题此诗，本诗当作于乾隆二年（1737）三月以前

箧底闲翻诗格新，痛君血泪独沾巾。龙孙夜雨�39寒食，奴菊秋香到小春。死去空怜磨镜客，生前羞作鼙琴人。高堂白发啼冰雪，啮指心疼想负薪。

竹夫人

用舍何曾敢怨言，不教云雨暗销魂。梅花纸帐无来梦，淇水秋山想故园。受热情怀终冷落，守虚风骨尚温存。抱衾肯比专房辈，只为缠绵转少恩。

过瑞金杨汝水石户云房

本诗约作于康熙末年，山人游瑞金时。

石户频铺见彩霞，古苔深处子云家。碎金菊泛分香槛，紫玉砖临淡墨花。野菜新抽秋雨后，白鹇时放夕阳斜。主人不尽耽幽兴，相送池边路未赊。

书怀

本诗约作于雍正年间，山人旅居扬州时。

铜柱消磨海尽尘，九华峰顶挂纶巾。忍将白发同秋草，欲采芙蓉寄远人。天阙有怀生翼梦，丹经难复少年春。诗成却笑求仙客，梁（汉）武空祠太乙神。

约晚香宗弟游名山不果

本诗约作于雍正末年，山人旅居扬州时。

十年为客想幽栖，几约名山负故知。心死成灰方是学，雄飞能伏始为奇。还将柳色怜张绪，空使桃花葬孟姬。何事春江万余里，秋霜赢得鬓边丝。

答杨侍御玉坡简招入台原韵

自此以下二首，约作于乾隆十四年（1749），山人家居宁化时。

其一

白首尊前梦里疑，昨宵书到感君知。节持龙虎排山日，牙建鲸鲵跨海时。早上蛮方风土记，遥传旧雨驿筒诗。廿年曾作扬州客，落拓谁怜泣路歧？

其二

曾记江南二月天，桃花历落柳三眠。终年行负蜗牛舍，一路春输榆荚钱。眼过繁华都逝水，鬓怜霜雪寄来笺。不须往事

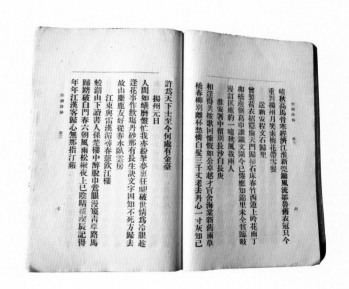

重相问，癯骨犹怀喷墨仙。

呈程渭赐刑部郎兼呈盐运使尹公

本诗约作于雍正十二年（1734），山人旅居扬州时。

图鸭相投寒食天，桐花落尽绕墀前。官厨支俸求名酒，湖岸看山买画船。野老不知行马贵，春风能识主人贤。风流自是平津辈，犹订洪崖笑拍肩。

真州买舟晓渡江东

本诗约作于雍正年间，山人旅游南京时。

小艇繁霜朝似雪，载将诗思渡江东。雨花台畔荒荒草，忠孝亭前面面风。壮不如人何待老，文难媚世敢云工！胭脂井槛无寻处，惟向残阳拜故宫。

访山家

据山人乾隆二年三月所作《纪游图》册上题此诗，本诗当作于乾隆二年（1737）三月以前

爱君自种丘中麻，漠漠轻烟物物嘉。瓦罐沽来墟市酒，缺瓶随插野溪花。暮灯星乱孤村远，新月人归小巷斜。犬吠不惊诗客到，春江自是杜陵家。

归闽寄怀广陵王竹楼、汪楚白、刘湘云、族弟巩堂漱石

本诗约作于晚年自扬州回宁化后。

夜来鼓角悲城堞，滚滚浮云望里看。苦竹鹧鸪啼暮雨，绿杨燕子怯春寒。空函报国同殷浩，双屐怀归笑谢安。览胜几回竖赤帜，至今江左孰登坛？

姑苏怀古

本诗约作于雍正年间，山人游历江南时。

千年往事见潮痕，阊阖城开梦帝阍。越水丝萝空惹恨，吴

宫花草旧承恩。千金枉铸鸱夷像，两目犹悬伍相门。还忆南昌梅少府，隐名应笑舌徒存。

途中留别吴湘皋明府

据山人乾隆二年三月所作《纪游图》册上题此诗，本诗当作于乾隆二年（1750）三月以前

半生作客客多年，何日归耕改蔗田？裘帽独冲湖口雪，图书又上秣陵船。故人官罢门罗雀，贱子途穷席割毡。犹有交情两行泪，直随流水到江边。

元日阻雪孤山舟中

本诗约作于雍正年间。

雪阻风回系岸芦，舟人惊见醉屠苏。江唇势远横吞楚，山髻高寒望入吴。生计总缘谋食拙，诗肠堪笑迭词枯。北堂此日还多祝，游子霜毛在旅途。

送伍昭令之江西

一赋曾传金石声，十年仍是鲁诸生。自甘粗粝长为爨，那得黄金作解醒。荒草断烟孺子墓，寒风苦雨灌婴城。漂零容易头颅白，三尺龙泉夜欲鸣。

寄泉上李愧三

本诗约作于乾隆初年，自扬州回家乡宁化后。

萧骚两鬓雪霜亲，归卧青山刺眼新。痛饮何妨呼校尉，长贫不解媚钱神。云罗矮屋连宵雨，花带长堤二月春。割席每怀锄莱甲，癖情应忆洗桐人。

秣陵与故乡罗见三话旧

本诗约作于雍正年间，山人重游南京时。

梦里犹惊拍手呼，同君浪迹走东吴。护铃红暖怜金线，佐酒香温荐玉酥。人代茫茫荒草合，雨声淅淅小窗孤。何堪相对仍如旧，春水年年绿满湖。

吊江都孝廉杨倬云

本诗约作于雍正末年，山人寓居扬州时。

性僻如君类结氂，里门冠盖尽同袍。囊无好句叹消索，器累新醅放意豪。今侑炙肝蒸麦饭，可堪醇酒治羊羔。生前一夕怜风雨，无复凭栏紫蒂桃。

由汀州曾刺史芝田饯至鹭门，将渡台不果，途逢玉坡侍御

本诗约作于乾隆十四年（1749），山人赴台湾经过厦门时。

饯出东门歌路难，酒阑钟歇海潮残。丈夫有志金台香，壮士空余铁骨寒。老我儒冠催鬓短，凭君彤笔重毫端。相逢车笠天涯路，始信今朝古道看。

答玉坡侍御残腊道中赠句

本诗约作于乾隆十五年（1750）末，与杨玉坡重赴扬州途中。

细问邗江黄叶村，春归几度落花魂。眼中得意人俱老，愁

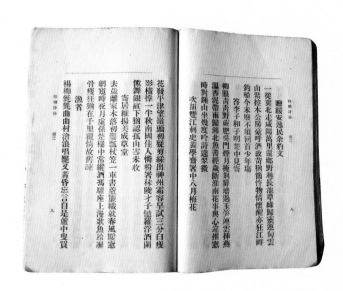

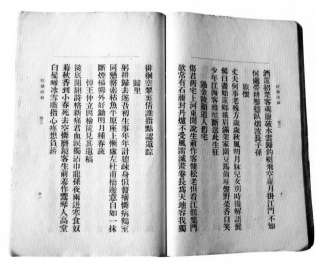

里何堪我独存。却惜终年妪赤脚，怪来拙守妇无裈。只今重对秋山色，嗷嗷犹闻夜断猿。

浮山观

本诗约作于雍正年间，山人旅寓扬州时。

报午鸡声谷口家，晚来流出一溪霞。道书懒阅尘封卷，药圃新锄草进芽。管领春风轻柳絮，廉纤小雨湿桃花。客来一勺寒泉水，相对无言但煮茶。

忆舍弟可行之江东

田畯行行起蛰龙，可知游子愧山农。天涯兄弟艰难会，江汉风波憔悴容。入梦昼闲封野蚁，排衙春暖趁游蜂。只今老去空怀思，惟有年来事事慵。

寄台湾观察杨朴园

本诗约作于乾隆二十三年（1758）之后，时山人在宁化家居。

蓬瀛客向海东浔，持节皇华佩玉音。回忆广陵红药赋，却逢大担白衣簪。秋砧敲断怀人梦，边月长明望阙心。半壁安危

归里

本诗约作于晚年自扬州归乡后。

躬耕归去遂吾初，生事年年计总疏。身似赘瘤怜病鹤，室同悬磬索枯鱼。平原座上惭虚左，杜甫桥边自如。一抹断烟杨柳外，好锄明月种春蔬。

悼王仲立，因检箧见其遗稿

据山人乾隆二年三月所作《纪游图》册上题此诗，本诗当作于乾隆二年（1737）三月以前

箧底闲翻诗格新，痛君血泪独沾巾。龙孙夜雨逢寒食，奴菊秋香到小春。死去空怜磨镜客，生前羞作�琴人。高堂白发啼冰雪，呫指心疼想负薪。

竹夫人

用舍何曾敢怨言，不教云雨暗销魂。梅花纸帐无来梦，淇水秋山想故园。受热情怀终冷落，守虚风骨尚温存。抱衾肯比专房辈，只为缠绵转少恩。

过瑞金杨汝水石户云房

本诗约作于康熙末年，山人游瑞金时。

石户频铺见彩霞，古苔深处子云家。碎金菊泛分香榏，紫玉砖临淡墨花。野菜新抽秋雨后，白鹇时放夕阳斜。主人不尽耽幽兴，相送池边路未赊。

书怀

本诗约作于雍正年间，山人旅居扬州时。

铜柱消磨海尽尘，九华峰顶挂纶巾。忍将白发同秋草，欲采芙蓉寄远人。天阙有怀生翼梦，丹经难复少年春。诗成却笑求仙客，梁（汉）武空祠太乙神。

约晚香宗弟游名山不果

本诗约作于雍正末年，山人旅居扬州时。

十年为客想幽栖，几约名山负故知。心死成灰方是学，雄飞能伏始为奇。还将柳色怜张绪，空使桃花葬孟姬。何事春江万余里，秋霜赢得鬓边丝。

答杨侍御玉坡简招入台原韵

自此以下二首，约作于乾隆十四年（1749），山人家居宁化时。

其一

白首尊前梦里疑，昨宵书到感君知。节持龙虎排山日，牙建鲸鲵跨海时。早上蛮方风土记，遥传旧雨驿筒诗。廿年曾作扬州客，落拓谁怜泣路歧？

其二

曾记江南二月天，桃花历落柳三眠。终年行负蜗牛舍，一路春输榆荚钱。眼过繁华都逝水，鬓怜霜雪寄来笺。不须往事

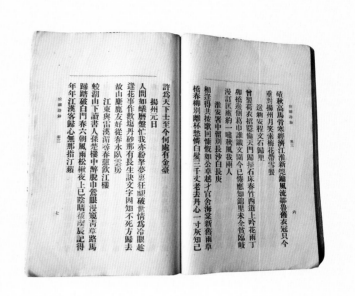

重相问，癯骨犹怀喷墨仙。

呈程渭旸刑部郎兼呈盐运使尹公

本诗约作于雍正十二年（1734），山人旅居扬州时。

图鸭相投寒食天，桐花落尽绕墀前。官厨支俸求名酒，湖岸看山买画船。野老不知行马贵，春风能识主人贤。风流自是平津辈，犹订洪崖笑拍肩。

真州买舟晓渡江东

本诗约作于雍正年间，山人旅游南京时。

小艇繁霜朝似雪，载将诗思渡江东。雨花台畔荒荒草，忠孝亭前面面风。壮不如人何待老，文难媚世敢云工！胭脂井槛无寻处，惟向残阳拜故宫。

访山家

据山人乾隆二年三月所作《纪游图》册上题此诗，本诗当作于乾隆二年（1737）三月以前

爱君自种丘中麻，漠漠轻烟物物嘉。瓦罐沽来墟市酒，缺瓶随插野溪花。暮灯星乱孤村远，新月人归小巷斜。犬吠不惊诗客到，春江自是杜陵家。

归闽寄怀广陵王竹楼、汪楚白、刘湘云、族弟巩堂漱石

本诗约作于晚年自扬州回宁化后。

夜来鼓角悲城堞，滚滚浮云望里看。苦竹鹧鸪啼暮雨，绿杨燕子怯春寒。空函报国同殷浩，双屐怀归笑谢安。览胜几回竖赤帜，至今江左孰登坛？

姑苏怀古

本诗约作于雍正年间，山人游历江南时。

千年往事见潮痕，阊阖城开梦帝阍。越水丝萝空惹恨，吴

宫花草旧承恩。千金枉铸鸱夷像，两目犹悬伍相门。还忆南昌梅少府，隐名应笑舌徒存。

途中留别吴湘皋明府

据山人乾隆二年三月所作《纪游图》册上题此诗，本诗当作于乾隆二年（1750）三月以前

半生作客客多年，何日归耕改蔗田？裹帽独冲湖口雪，图书又上秣陵船。故人官罢门罗雀，贱子途穷席割毡。犹有交情两行泪，直随流水到江边。

元日阻雪孤山舟中

本诗约作于雍正年间。

雪阻风回系岸芦，舟人惊见醉屠苏。江唇势远横吞楚，山鬓高寒望入吴。生计总缘谋食拙，诗肠堪笑选词枯。北堂此日还多祝，游子霜毛在旅途。

送伍昭令之江西

一赋曾传金石声，十年仍是鲁诸生。自甘粗粝长为爨，那得黄金作解醒。荒草断烟孤子墓，寒风苦雨灌婴城。漂零容易头颅白，三尺龙泉夜欲鸣。

寄泉上李愧三

本诗约作于乾隆初年，自扬州回家乡宁化后。

萧骚两鬓雪霜亲，归卧青山刺眼新。痛饮何妨呼校尉，长贫不解媚钱神。云罗矮屋连宵雨，花带长堤二月春。割席每怀锄莱甲，癖情应忆洗桐人。

秣陵与故乡罗见三话旧

本诗约作于雍正年间，山人重游南京时。

梦里犹惊拍手呼，同君浪迹走东吴。护铃红暖怜金线，佐酒香温荐玉酥。人代茫茫荒草合，雨声淅淅小窗孤。何堪相对仍如旧，春水年年绿满湖。

吊江都孝廉杨倬云

本诗约作于雍正末年，山人寓居扬州时。

性僻如君类结毼，里门冠盖尽同袍。囊无好句叹消索，罍累新醅放意豪。今侑炙肝蒸麦饭，可堪醉酒治羊羔。生前一夕怜风雨，无复凭栏紫蒂桃。

由汀州曾刺史芝田饯至鹭门，将渡台不果，途逢玉坡侍御

本诗约作于乾隆十四年（1749），山人赴台湾经过厦门时。

饯出东门歌路难，酒阑钟歇海潮残。丈夫有志金台杳，壮士空余铁骨寒。老我儒冠催鬓短，凭君簪笔重毫端。相逢车笠天涯路，始信今朝古道看。

答玉坡侍御残腊道中赠句

本诗约作于乾隆十五年（1750）末，与杨玉坡重赴扬州途中。

细问邗江黄叶村，春归几度落花魂。眼中得意人俱老，愁

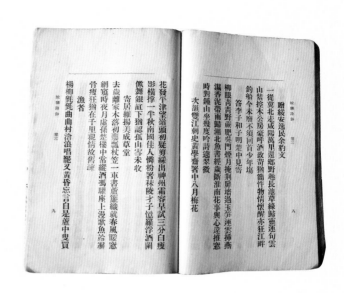

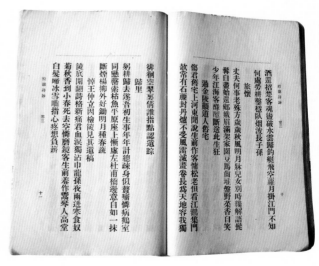

里何堪我独存。却惜终年妪赤脚，怪来拙守妇无裤。只今重对秋山色，嗷嗷犹闻夜断猿。

浮山观

本诗约作于雍正年间，山人旅寓扬州时。

报午鸡声谷口家，晚来流出一溪霞。道书懒阅尘封卷，药圃新勘草迸芽。管领春风轻柳絮，廉纤小雨湿桃花。客来一勺寒泉水，相对无言但煮茶。

忆舍弟可行之江东

田畯行行起蛰龙，可知游子愧山农。天涯兄弟艰难会，江汉风波憔悴容。入梦昼闲封野蚁，排衙春暖趁游蜂。只今老去空怀思，惟有年来事事慵。

寄台湾观察杨朴园

本诗约作于乾隆二十三年（1758）之后，时山人在宁化家居。

蓬瀛客向海东浔，持节皇华佩玉音。回忆广陵红药赋，却逢大担白衣骖。秋砧敲断怀人梦，边月长明望阙心。半壁安危

凭寄托，好教番庶感恩深。

病起寄平山绿安开士

本诗约作于雍正年间，山人旅寓扬州时。

芦帘梦觉草堂东，邻院声声报午钟。亭畔鼠姑擎宿雨，枝头鸠妇唤晴风。口含石阙情难语，杯泛香醪懒治聋。几日春归支病骨，平山旧社问诸公。

送行一叔游江南

本诗约作于乾隆初年，山人自扬州回宁化家居时。

三千里路岭头分，回首乡心见白云。老去功名成敝帚，拟将诗冢葬穷文。春花才共开新酿，秋雁空怀恋故群。还订阿戎归守岁，莫教目断怅斜曛。

答杨建其书询问吾乡邑侯孙殿云

本诗约作于乾隆元年（1736）之后，山人自扬州还乡家居时。

记别江南逢二月，殷勤臇酒饯台城。秋山露冷芙蓉面，芳草人归鹁鸠声。昔日漫夸张绪柳，只今竟识子云名。别来岁岁劳双鲤，为报吾乡官长清。

道中寄怀赖品一、门士巫逊玉、侄乘之

本诗约作于乾隆元年之后，山人自扬州还乡家居时。

自是胸中有甲兵，忆君万卷气纵横。离亭魂断青山暮，马首朝来白发生。寒食雨迷桃叶渡，春风树黯润州城。银河金阙无来梦，惆怅归与杜宇声。

秋夜寄怀伊又行

本诗约作于雍正年间，山人旅居扬州时。

江城岁岁冷螫吟，清况依然一布衾。窗月灯残游子梦，霜钟夜半故人心。客边几度莺花老，镜里难忘雪鬓侵。不信烟霞成痼疾，可堪垂老作书淫。

上巳怀刘旸谷

本诗约作于雍正年间，山人旅居扬州时。

索酒黄公笑解鞍，相逢始觉醉乡宽。九枝灯记扬州市，一捻红看芍药栏。气化商庚鸣晓翠，雨余燕子怯春寒。只今独向邗沟上，渠渎悠悠入夜漫。

订谢北鱼归闽峤

本诗约作于雍正末年，山人在扬州将携家归闽时。

万岁楼边下夕阳，故乡南望海门苍。帐裁旧日藤皮纸，笔卧新春乌木床。四十年前疑共析，三千里外谊难忘。拂衣莫待归来晚，自合诛茅结草堂。

小饮友鳌楼，喜主人李子美自楚返

本诗约作于乾隆初年，山人自扬州回宁化家居时。

爱子诗来类建安，小楼归对暮烟残。先春茶嫩山泉冽，破腊梅香陇雪寒。闲辟山窗留古月，勤锄隙地蓄幽兰。晴川遥忆

鳌峰下，买得新丝理钓竿。

寄虔州梅林黎息园

本诗约作于乾隆初年，山人自扬州回乡家居期间。

野老江头理钓丝，花飞几点送春诗。雨蓑挂壁牧归晚，小艇维篱月影移。扫尽山房苦竹叶，烧残茶灶古松枝。红尘隔断无消息，惟有悠悠鸥鹭知。

雩都峡丙辰携家归闽

本诗作于乾隆元年（1736），山人奉母离扬返闽途中。

桃根桃叶自相怜，旧事凄凉忆往年。病酒悔教持戒晚，惜花应喜得香先。猿随片月栖山阁，鹤带孤云上峡船。几度经过劳怅望，陆陵荒草变新田。

留别江宁明府吴湘皋、宗弟岩瞻

本诗约作于雍正八年（1730）春，山人寓居扬州重游南京时。

采石春风听晚潮，榻悬宾馆夜萧萧。一时酒暖繁花艳，明日帆飞去路遥。冻绿欢尝罗汉菜，矜红深惜美人蕉。可怜不尽殷勤意，难绾离心是柳条。

借居维扬杨倬云孝廉刻竹草堂，时自淮安归有感

本诗约作于雍正六年前后，山人客居扬州时。

五王龙种去萧萧，归向淮阳趁早潮。官柳绿遮沙口堰，野棠红到斗门桥。蹲鸱埋火饥充馔，蝙蝠栖梁昼作宵。回首不堪人事异，且沽村酒醉花朝。

送宗弟松石归余杭

本诗约作于雍正四年（1726）秋，山人旅居扬州时。

维扬风雨苦凄凄，相送寒山路向西。京口波涛郭子墓，断桥烟月白公堤。徘徊归鹤盘云脚，踪迹孤鸿印雪泥。忆汝沙河

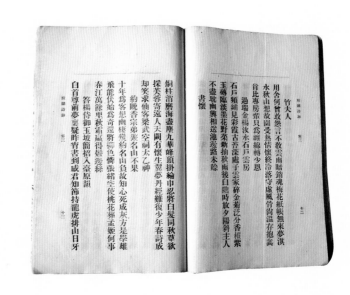

塘上望，梅花香日好分题。

赠虔州王草臣

本诗约作于雍正八年（1730），山人旅居扬州时。

八百滩头起白鸥，十年客鬓海门秋。孤舟夜雨萦乡梦，落叶寒山纪客游。花港人归携蟹籪，草堂僮至递诗阄。知君大笑拂衣去，不羡和鲭谒五侯。

归里喜晤廖向如

本诗约作于乾隆初年，山人自扬州返乡家居时。

白云无意自西东，历尽繁华鲞酒中。稗草空肥沾宿雨，稻花何事不禁风。怀人秋水一轮月，写我闲心三尺桐。最是昔年光景异，一时竹马总成翁。

挽仪征张寰斋明经

本诗约作于雍正年间，山人客居扬州时。

建安才子落花诗，下拜曾为一字师。漫笑卢循难续命，深怜伯道竟无儿。长贫尚有千金砚，豪迈空残一局棋。自是老妻能作诔，更无人述蔡邕碑。

江南归，过万田袁锦秋也足斋，晤刘古厓

本诗约作于乾隆初年，山人自扬州归乡，路过瑞金时。

也足斋头春较迟，逢君扫尽十年诗。别来江左怀鳞札，归忆青溪理钓丝。鹦鹉谁怜狂客赋，错刀那得美人贻。虔南老友今谁问，屈指灯残夜雨时。

美成堂即事

本诗约作于雍正五年（1727）后，山人携家寓居扬州时。

广储门外雪成泥，歌吹谁怜旧竹西。布被难温流汁炭，纸裘聊当辟寒犀。关山有路凭归梦，儿女长饥只解啼。谁似袁安高卧稳，檐牙一尺碧琉璃。

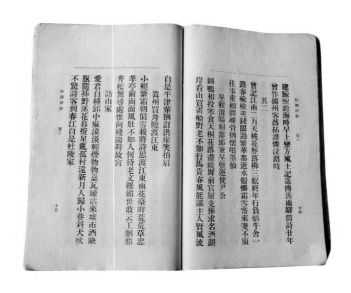

答张文潜慰焚草堂并谢方竹杖

本诗约作于晚年家居时。

小堂一夕成灰烬，子厚遥传有贺文。腐草萤光流夜月，桃花笺纸化溪云。杖教衰至能无恙，砚为愁时早欲焚。几点青山犹在望，今宵有梦息纠纷。

忆江都元夕

本诗约作于乾隆初年，山人自扬州携家归乡后。

松棚灯影斗婵娟，从古扬州不夜天。彩燕双飞春几日，烛龙跳舞纪前年。家山归后无诗草，酒肆曾输卖画钱。还忆喧阗追胜事，小东门外曲江边。

行一叔入南山读书，奉答手札

本诗约作于乾隆初年，山人自扬州归乡后。

市城不到借书钞，谁向空山作《解嘲》。只选盆鱼消昼永，闲编琴谱纪年劳。水曹乌府供茶役，马齿龙孙佐野肴。朱穆矫时多一论，须知慎择订新交。

乾隆三年秋读亡友杨季重《自鸣集》

从来只惯住林丘，野性偏宜鹿豕游。世味但知甘蔗尾，功名曾笑烂羊头。贾生鵩鸟终成谶，宋玉悲歌总入秋。生死交情凭作诔，西昆谁不羡杨刘？

书寄门士李苍林问讯真州

本诗约作于乾隆元年（1736）后，山人自扬州归乡家居时。

闻道真州泣路歧，故乡杖履忆追随。鹤鸾亭古秋阴覆，烟雨楼高海日迟。旧稿曾临周昉意，微云可得少游辞？远行记汝双亲语，自说衰年望此儿。

寄黎川宗弟晚香

本诗约作于雍正年间，山人旅寓扬州时。

几年相约蹑华嵩，可叹行踪西复东。渡口全铺秋月白，寺门半掩夕阳红。独怜久客哀王粲，莫怪逢人问孔融。一笛晚烟平野阔，牧童吹出稻花风。

山斋落梅

晴日茅斋向水隈，东风猎猎剪春梅。漫传和靖孤山韵，浇尽俟期小岁杯。屐印香泥魂自惜，烟笼纸帐梦初回。高情不与梨花乱，只许空林雪作堆。

归故林忆如皋汪楚白、宗弟漱石

本诗约作于晚年，山人自扬州归乡家居时。

曾记江南打麦天，榆粉散尽沈郎钱。卖花声远过邻巷，载酒人来上画船。鲊乳细柔当二月，蟹黄香满别经年。只今补屋休归晚，独向青山一角烟。

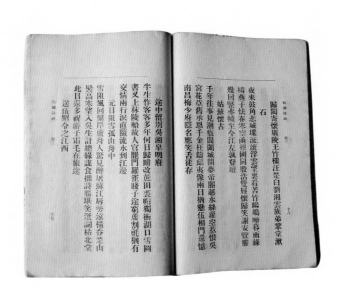

本诗约作于雍正年间，寓居扬州时。

黄山归去住天门，三百滩头啸夜猿。秋月东峰微有魄，钱塘孤棹独销魂。高烧画烛双龙尾，绮靡花开银杏园。了却功名应自足，几番清兴到黄昏。

庚申二月与李子美游朝斗岩

本诗作于乾隆五年，山人重游长汀时。

春风谷口听黄鹂，招隐何年话阁西。人事久知生好恶，鸿飞那管隔云泥。难分苦竹青千个，细数浮花红一溪。信宿烟萝倍惆怅，壁间剩有旧留题。

江东归，过丽天弟拥城阁，示阿侄乘之

本诗约作于乾隆初年，山人自扬州归乡家居时。

闾里追随臭味同，十年兄弟隔江东。卜居曩昔怀仁里，守岁还教忆阿戎。柳绾莺梭空织翠，花交燕剪费春工。旧田数亩荒芜久，新社重盟桑苎翁。

闻李子和自楚返

本诗约作于乾隆初年，山人自扬州归乡家居时。

昂藏谁识浪仙流？手握明珠肯暗投！十载人归浈口雨，一声雁断楚江秋。行吟放浪湖干寺，泥酒重来竹里楼。伊昔欢场剧豪迈，只今谁按古《凉州》。

送查溥公入粤

本诗约作于雍正年间，客居扬州时。

烟雨楼边问去津，椰榆也笑送行人。书飞塞北关山月，梅破江头粤水春。垂老兰陵多假塞，应知曲逆不长贫。五羊城外青岚瘴，莫遇奇花恣赏新。

过邗上刘旸谷六梅轩

本诗约作于雍正年间，山人客居扬州时。

临水寒梅压屋檐，诗成捻断数茎髯。僮持罐去寻村酒，客至盘堆有石盐。薄雾夜深怜纸帐，春风昼暖卷芦帘。爱君谁得干高致，乡党从无竞小廉。

怀京口韩墨庄

本诗约作于乾隆初年，山人自扬州归乡家居时。

曾从供奉入官家，归隐由来恋岁华。晴日嘤交巧妇鸟，春风开遍地丁花。织成仲子擘纻履，种得孙钟饷客瓜。十载往来京口路，时时闻赋玉钩斜。

登郁孤台寄怀扬州马力本明府

本诗约作于乾隆十五年（1750）之后。

郁孤台下水交流，望阙碑横今古愁。过眼梁园非旧主，惊心玉笛倚高楼。才怀马总三山雨，书著虞卿两鬓秋。记得紫兰兼茉莉，纳凉时节到扬州。

客怀

本诗约作于康熙末雍正初，山人客游吴越时。

蟋蟀声声吊落晖，霜严客久叹无衣。断烟衰柳丝千缕，照水红蓉玉一围。江左空怀安石渚，富春又上子陵矶。那堪秋雨秋风后，一画南来数雁归。

坐美成堂怀刘渭宾

本诗约作于雍正十二年（1734）春，山人旅居扬州思归。

扬州风景倍关心，小住城隅水阁深。十载才名鹦鹉赋，一春归思鹧鸪吟。岸回画舫移花影，目送歌声入柳阴。昨夜乡书犹未达，故人望断最高岑。

社日呈陈组云邑侯

本诗约作于乾隆二十四年（1759）之后，山人在宁化家居时。

冬冬社鼓报春耕，荏苒流光节序惊。舞染春云团凤饼，鳞飞活水煮鲈羹。消残棠棣寒灯梦，都上芭蕉夜雨声。割肉不须思曼倩，宰官今日是陈平。

己酉寄怀梦草堂谢焕章伯鱼，有感故乡吴天池、官亮工、张颙望徂谢

本诗作于雍正七年（1729）春，山人客居扬州时。

二月杨花看已破，天涯倦客最相关。感时共筑埋文冢，终古空留化剑湾。忆卧岭云迟去鸟，追随杖履饱看山。只今事往伤耆旧，回首空归六六湾。

寄黄饮霞

知名谁不重南州，得共仙舟作胜游。远树依微连断岸，夕阳影里泛中流。一声长笛鱼龙醒，满眼西风木叶秋。从此北归冬渐暖，小春时节野花稠。

怀曹元之

从来不解因人热，老去豪情兴渐无。刺眼红桃怜宿雨，连天青草媚平芜。荣枯眼底翻棋局，冷暖生涯守药炉。莫道山间

幽事少，时时野鸟自相呼。

送族弟巩堂漱石

本诗约作于乾隆十八年（1753）顷，山人重游扬州时。

吾家谁得并争先？此日逢君庾杲莲。玉铗龙飞双剑合，蚌胎月满一珠圆。柳牵晚翠流金勒，花堕新红绣锦鞯。回首灞陵无限意，春风送尽艳阳天。

过阴秉三传经草堂

本诗约作于乾隆初年，山人自扬州回乡家居时。

湖水东归浩荡春，荷衣终负百年身。艰时方识饭香味，避俗应妨肉食人。鼬鼠无羁窥果树，猿狙频盗钓鱼纶。幽居时濯沧浪水，谁向桃源更问津？

闻刘鳌石先生归杭

本诗约作于康熙四十三年（1704）前后，山人十七八岁时，在家乡宁化。

心同活火尽成灰，士行如何肯自媒？敢效上堂元叔哭，谁怜挝鼓祢生才。鸣虫独抱秋灯坐，落叶还惊夜雨来。忆到君归石牛路，曾闻月嶂五丁开。

寄瑞金杨方立侍御，兼怀令叔季重

本诗约作于乾隆十九年（1754）后，山人重游扬州时。

湖光直似镜中移，佳景横收对月陂。镌竹葳筒摇凤尾，新诗粘壁界乌丝。珠能照夜惟三树，金为欺人畏四知。屈指交情瞻海内，竹林自昔最相思。

美成堂奚囊诗一卷，寄示门士廖淑南、张试可、巫逊玉

本诗约作于乾隆二十一年（1756）前，重游扬州时。

草堂归忆在南陵，别后吴盐点鬓丝。豆架已除霜更落，筚门常扫客来迟。夜编棋谱闲敲子，朝折瓶花选胜枝。汝辈莫忘千古业，江湖剩此一囊诗。

过田家

村郊雨足麦油油，揭石峰前抱涧流。檐上蓑衣连箬笠，门前碌碡系春牛。墙桑奕奕家家绿，社鼓冬冬处处幽。尘世无关生计足，终年只有稻粱谋。

瘿瓢山人《蛟湖诗钞》卷四
七言绝句

江南杂咏

以下二诗约作于雍正年间，山人定寓扬州、重游南京时。

其一

三山门外望平芜，春草春烟叫鹧鸪。扑面梨花寒食雨，蹇驴又过莫愁湖。

其二

柳眼青青送客过，白门草色近如何？明朝犹有故园思，燕子来时风雨多。

忆蛟湖草堂

据山人绘画题款，本诗约作于雍正十年（1732），山人旅寓扬州时。

夜雨寒潮忆敝庐，人生只合老樵渔。五湖收拾看花眼，归去青山好著书。

病愈

本诗约作于雍正年间，山人旅寓扬州，重游南京时。

病愈初晴懒看山，短僮折得老梅还。窗前卧听江南雨，输与东风十日闲。

即事

风翻柳絮日迟迟，燕语轻寒冷翠帷。不道白家吟老妪，小鬟也自解新诗。

江南

自此以下六首，约作于雍正八年（1730）春，山人重游南京时。

其一

泽国鲥鲟俱擅美，十年舒啸谢公墩。只今老眼空萧瑟，雨雨风风过白门。

其二

秦淮日夜大江流，何处魂销燕子楼。砧捣一声霜露下，可怜都作石城秋。

其三

石城门外夕阳东，消尽繁华丝管中。几日茶坊秋色好，珊瑚丈二雁来红。

其四

十年客类打包僧，无怪秋霜两鬓鬙。历尽南朝多少寺，读书频借佛龛灯。

其五

一卧沧波老钓徒，故人夜雨忆三吴。大江东去成天堑，处处春山叫鹧鸪。

其六

雨余燕子喜新晴，旅馆凄凄感旧情。又见江南春色好，十年前记卖花声。

扬州怀古

自此以下六首，约作于雍正年间，山人寓居扬州时。

其一

参军一赋识秦声，雨啸风嗥感旧情。为问宋家州郭棣，不知何处筑牙城？

其二

湖边荽叶卧凫鹥，箫管催残日又西。无力柳条春亦懒，游人尚自恋隋堤。

其三

年少何当曲蘖埋，因循花事独徘徊。空惭州左拥书夜，又上江都戏马台。

其四

隋苑迷楼起昔时，六朝陈迹狎鸥知。画船载得雷塘雨，收拾湖山入小诗。

其五

湖头鹥鹈傍船栖，越女吴姬唱转低。弱柳难将春思系，风花不定广陵西。

其六

淡淡春山约柳腰，玉人犹自忆吹箫。至今剩有烟波在，月色朦胧廿四桥。

即事

以下二首约作于雍正年间，山人旅居扬州时。

其一

晓爱荷风坐水亭，浪痕沙净满江汀。故人过我闲幽讨，觅得焦山《瘗鹤铭》。

其二

四月秧针绿已齐，膏车又过秣陵西。草迷池馆前番梦，记得垆头醉似泥。

维扬竹枝词

自此以下四首，约作于雍正年间，山人旅居扬州时。

其一

箫声吹彻月濛濛，羡杀歌儿爱比红。水阁无人冰簟冷，鸳鸯深入藕花风。

其二

人生只爱扬州住，夹岸垂杨春气薰。自摘园花闲打扮，池边绿映水红裙。

其三

院院笙歌送晚春，落红如锦草如茵。画船飞过衣香远，多少风光属酒人。

其四

画檐春暖唤晴鸠，晓起棠梨宿雨收。闲倚镜奁临水面，拟将时样学苏州。

过彭蠡湖

本诗约作于康熙末雍正初。

峰回五老气苍苍，谁吊当年古战场？欲买一尊江上奠，孤帆隐隐趁斜阳。

即事

自此以下六首，约作于雍正年间，山人旅居扬州时。

其一

城都儿女唤稠汤，一枕残编午梦清。几日风光春信好，隔帘又听卖花声。

其二

芦帘不卷日西斜，门长蓬蒿仲蔚家。无数幽怀何处着，一瓶春水玉兰花。

其三

寒衣欲寄厚装棉，节近重阳又一年。怕上湖亭萧瑟甚，漫天风雨卸秋莲。

其四

垫巾漉酒师陶公，瓦罐床头夜滴红。醉眼摩娑怜幼子，同骑竹马笑成翁。

其五

昼暖一盆荞麦饭，芽姜莴笋爱江东。春薰花气蒸人骨，一梦华胥属睡翁。

其六

红尘飞不到山家，自采峰头玉女茶。归去溪云携满袖，软风撩乱碧桃花。

杂咏

自此以下八首，约作于乾隆初年，山人自扬州回乡家居时。

其一

投竿空羡任公鱼，鬓点秋霜过五湖。今日归来深竹坞，春灯补读未完书。

其二

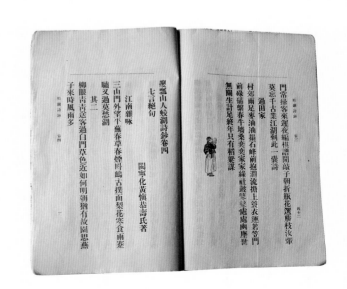

一筇一笠一瘦瓢，爱向峰头把鹤招。莫道归来无长物，梅花清福也难销。

其三

生平作事笑离奇，冷暖归来只自知。十载桐花谁为扫？孤高久惜凤凰枝。

其四

巴溪流水接湘潭，旧友飘零只二三。书到故园春已尽，梅花开日在江南。

其五

谷口春风掠水涯，藤缠矮柳未全遮。泉添昨夜三更雨，手挈军持自浸花。

其六

江村地僻少人家，青草池边响绿蛙。昨夜亭前风雨过，晓持帚扫桐花。

其七

春来柳暖读耕堂，坐拂花茵爱石床。门外秧针新绿遍，犊归村巷背斜阳。

其八

斋头又捡一年春，供客梅花自不贫。瘦到可怜冰作骨，还疑孤影认前身。

即事

深巷轻寒到草堂，小鬟初试耳边珰。绿痕春雨防苔滑，入夜持灯照海棠。

题画

本诗约作于雍正八年（1730）以前。

篮内河鱼换酒钱，芦花被里醉孤眠。每逢风雨不归去，红蓼滩头泊钓船。

姑山

本诗约作于雍正年间，山人途经大小姑山时。

大姑飞过小姑湾，树郁阴浓不可攀。今夜彭郎潮有信，庐峰指点是家山。

昨夜

魏家池馆宋家邻，吹落梅花玉笛春。昨夜东风来社燕，画梁高垒换泥新。

淮安

以下二诗约作于雍正六年（1728）前后，山人自扬州游淮安时。

其一

日日船行折竹占，射阳湖畔贱鱼盐。板桥几点梅花落，知有人家觅酒帘。

其二

补网渔家夜结绳，褐衣儿女鬓鬅鬙。淮南淮北春消息，向

晓舟人击断冰。

真州

本诗约作于雍正年间，山人自扬州往仪征时。

故人今夕月无边，安得洪崖共拍肩。临水小桃春浪暖，真州江口夜行船。

寄怀杨星崟

本诗约作于雍正年间，山人旅居扬州时。

惜别春风杨柳丝，怀君囊有玉堂诗。长安道上归心急，四月鲥鱼樱笋时。

闺情

自此以下十一首诗，约作于雍正九年（1731）顷，山人旅寓扬州纳姬人吴绿云时。

其一

春风散入邺侯家，地碾殷雷百草芽。爱杀阿华劳寤寐，分移墙角海棠花。

其二

凤堕轻云气吐兰，画衣帘外怯春寒。粉匀朝温茶蘼露，不语临风斗玉盘。

其三

绣帏日上睡犹酣，又听春光三月三。偶过邻家闲斗草，背人先去摘宜男。

其四

杨柳红桥碧玉家，门前宝马七香车。舞裙不用盘金线，自拓滕王蛱蝶华。

其五

开到棠梨燕未知，鸾笺书破定情诗。灯前无语嗔郎抱，愁压春寒小立时。

其六

金鸭香沉冷绣帏，却怜酒醒换春衣。莲塘妒杀双栖翼，打得鸳鸯对对飞。

其七

谁怜小凤自妖娆，眉锁春山赛二乔。最是一楼秋水冷，月斜人静学吹箫。

其八

莲塘春水宿鹈鹕，蝶翅初翻粉色粘。自启湘帘窥卫玠，簪花微露指纤纤。

其九

水阁无人昼启帘，芭蕉新绿色如缣。美人睡起呼茶碗，鹦鹉能传到画檐。

其十

孔雀屏开日影迟，看花无赖亦如痴。拈毫试学簪花格，临

得曹娥绝妙辞。

其十一

晏起慵妆额角黄，当年曾许嫁王昌。袷衣怕滴桐花泪，燕子春寒语画堂。

除夕

本诗约作于雍正五年（1727）后，山人携家寓居扬州时。

褐衣草草过残年，劳祭诗神一勺泉。痴仆卖呆归负米，女儿又索买花钱。

病起

本诗约作于雍正年间，山人旅居扬州时。

湘帘自起坐空堂，病愈闲抄《肘后方》。近水楼台秋意淡，芙蓉雨过十分凉。

杂咏

以下二诗约作于雍正年间，山人旅居扬州时。

其一

归听笙歌画舫迟，爱君湖上赏花诗。吟哦今夜春灯雨，燕子梁间睡熟时。

其二

山僮寂寂扫荆扉，帘外苔痕绿已肥。每到花时常病酒，不妨燕子语春归。

谢太傅祠

本诗约作于雍正年间，山人旅寓扬州时。

薄暮闲过太傅祠，清华江左动人思。鸳鸯瓦覆双株桧，曾见将军卷画旗。

邗沟庙

本诗约作于雍正年间，山人旅居扬州时。

霏霏丝雨客天涯，遥望城东十万家。古庙邗沟争报赛，衮裳犹自媚夫差。

小雷宫

本诗约作于雍正年间，山人客居扬州时。

东行残蕙露濛濛，过客年年思不穷。莫怪寒螿泣秋月，青山一发小雷宫。

佛狸庙

本诗约作于雍正年间，山人客居扬州时。

江山千古横双眼，吊古聊凭酒一卮。太武空传惟小字，荒烟惨淡佛狸祠。

仙女庙

本诗约作于雍正年间，山人旅寓扬州时。

郊原草色绿萋萋，桂楫悠悠泛碧溪。遥望紫霞仙女庙，墙花剥落旧时泥。

题梅

拾得梅花带雪痕，石床片片点香魂。逋仙去后谁为主？孤负光寒水月村。

雪夜留别王竹楼

自此以下二诗，约作于乾隆二十年（1755）冬末，山人重寓扬州，往如皋南通访友时。

其一

青云事业总无能，况复衰年白发增。夜发江头流别泪，那堪堤畔结层冰。

其二

客途相对惜衰颜，断稿劳君着意删。何事扁舟载明月，回头夜半失狼山。

庚午除夕与杨玉坡侍御舟中作

以下二诗作于乾隆十五年（1750）除夕，途经南昌时。

其一

永昌门外木兰舟，送腊高烧溯上游。剪烛话君思旧日，松盆火暖学扬州。

其二

篙师量酒拜新年，守岁家家不夜眠。儿女忍寒无褆褐，候门时望客归船。

怀兴化王竹楼

本诗约作于乾隆二十一年（1756）春，山人自如皋还归扬州时。

古丰书屋月光寒，老客多情笑语欢。曾记去年秋夜半，芙蓉泣露倚栏看。

重过汪璞庄读书堂

本诗约作于乾隆二十一年（1756）春，山人自南通返扬州，重过如皋访友时。

去岁五纹添线日，骊驹一曲饯君家。重来遥望河堤上，不觉春风换柳芽。

忆高雨船

本诗约作于乾隆二十一年（1756）春，山人往如皋访友后还扬州时。

与君水阁坐秋清，忽听归鸿感客情。记得炼诗风雨夜，打窗蕉叶一声声。

过如皋访宗弟漱石

本诗约作于乾隆二十一年（1756）春，山人自南通返扬州重过如皋时。

青郊春到老梅柯，白发星星夜渡河。此日东风郇子国，燕来重语别离多。

1987年8月刊于《扬州八怪诗文集》
1989年9月刊于《蛟湖诗钞校注》

黄慎常用印章

黄盛

如松

黄盛之印

黄盛

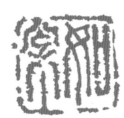

如松

黄吝

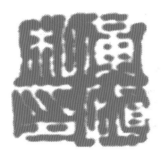

黄慎私印

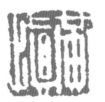

黄慎

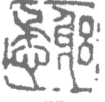

躬懋

放亭

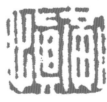

黄慎

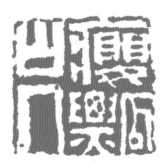

瘿瓢山人

黄慎之印

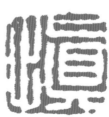

慎

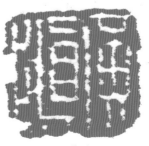

黄慎

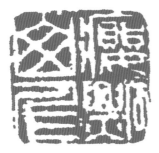

瘦瓢山人

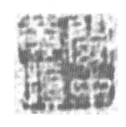

閩中黃慎

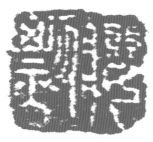

瘦瓢

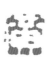

黃慎

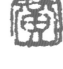

黃慎

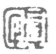

黃慎

黃吞

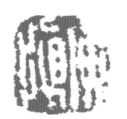

黃慎

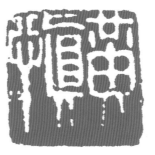

黃慎

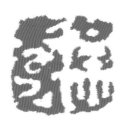

恭壽

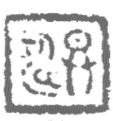

恭壽

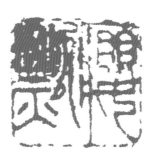

瘦瓢

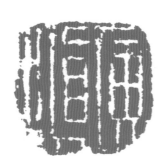

黃慎

黃慎

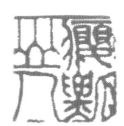

瘦瓢山人

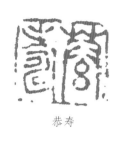

恭寿

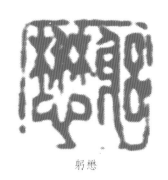

躬懋

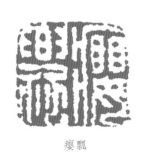

瘿瓢

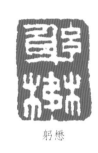

躬懋

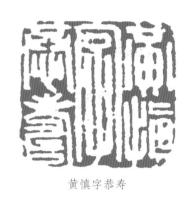

黄慎字恭寿

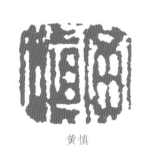

黄慎

躬懋

黄慎

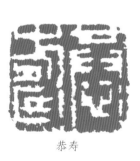

恭寿

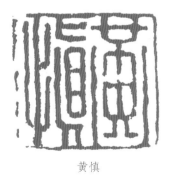

黄慎

黄慎

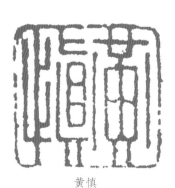

黄慎

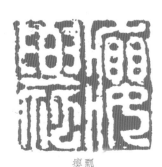

瘿瓢

黄慎

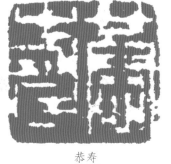

恭寿

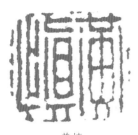

黄慎

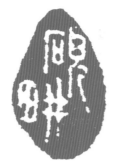

砚畊

瘿瓢

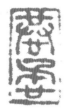

恭懋

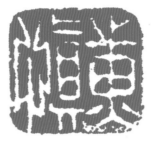

黄慎

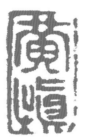

黄慎

黄慎

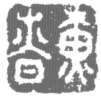

黄吝

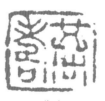

恭寿

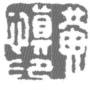

黄慎印

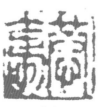

恭寿

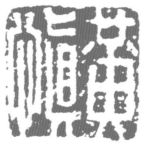

黄慎

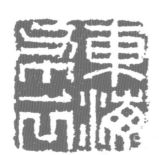

东海布衣

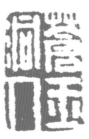

苍玉洞人

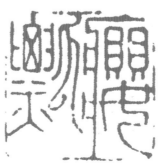

瘿瓢

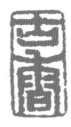

古香

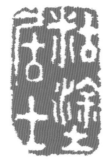

糊涂居士

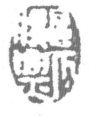

瘿瓢

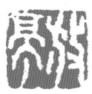

放亭

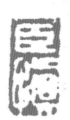

臣慎

黄慎

恭寿

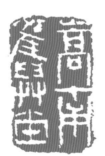

嵩南旧草堂

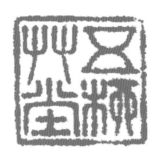

五柳草堂

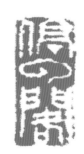

停云阁

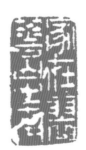

家在翠华山之南

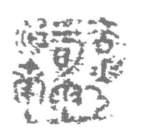

杏花春雨江南

夸不孝

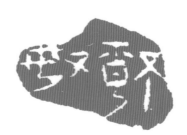

幹奴

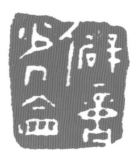

僻言少人会

藏画、土中

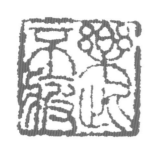

乐此不疲

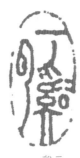

一谿云

挥毫落纸

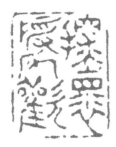

探怀授所欢

生平爱雪到峨嵋

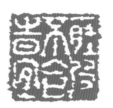

一肚皮不合时宜

（以上印章录自丘幼宣《黄慎研究》第353－358页）

冬引

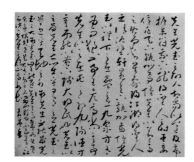

P3
草书《严先生祠堂记》
27.4cm×31cm

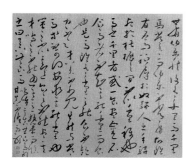

P4-5
马说
27.4cm×31cm

P6-7
草书郑板桥《道情》

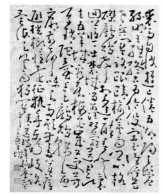

P8-9
书画册（十四开）
39.5cm×29.5cm

P10
书画册（十四开）之四
39.5cm×29.5cm

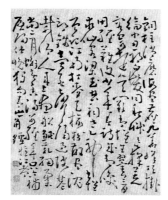

P11
书画册（十四开）之五
39.5cm×29.5cm

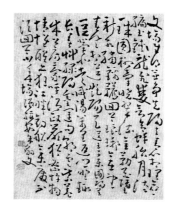

P12
书画册（十四开）之六
39.5cm×29.5cm

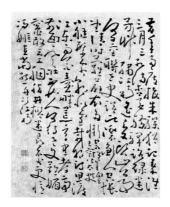

P13
书画册（十四开）之七
39.5cm×29.5cm

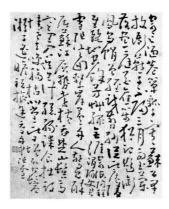

P14
书画册（十四开）之八
39.5cm×29.5cm

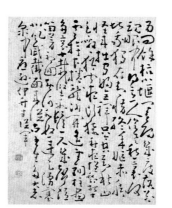

P15
书画册（十四开）之九
39.5cm×29.5cm

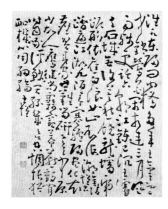

P16
书画册（十四开）之十
39.5cm × 29.5cm

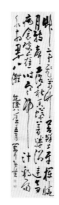

P21
草书自作五律
185cm × 43cm

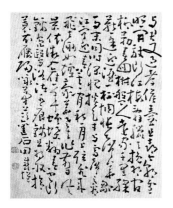

P17
书画册（十四开）之十一
39.5cm × 29.5cm

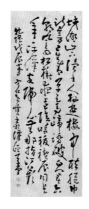

P22
草书自作七律
137cm × 52cm

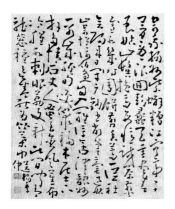

P18
书画册（十四开）之十二
39.5cm × 29.5cm

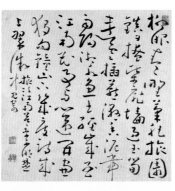

P23
草书自作七律
29.4cm × 27.9cm

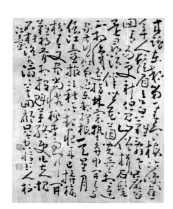

P19
书画册（十四开）之十三
39.5cm × 29.5cm

P24-26
草书自作五律
28cm × 187cm

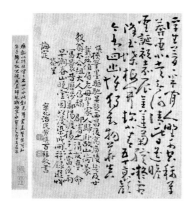

P20
书画册（十四开）之十四
39.5cm × 29.5cm

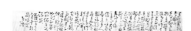

P27-29
春夜宴桃李园序
35cm × 269cm

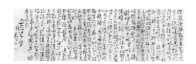

P30-31

草书自作七古《八仙歌》

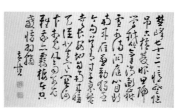

P40-41

书画册（十二开）之十　草书自
作五律

28cm × 47.4cm

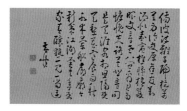

P32-33

书画册（十二开）之二　草书自
作五律

28cm × 47.4cm

P42-43

书画册（十二开）之十二　草书
自作五律

28cm × 47.4cm

P34-35

书画册（十二开）之四　草书自
作五律

28cm × 47.4cm

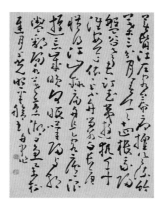

P44

书画册（十二开）之七　草书自
作五律

36.9cm × 28.4cm

P36-37

书画册（十二开）之六　草书自
作五律

28cm × 47.4cm

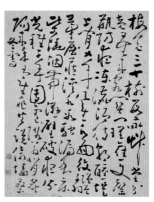

P45

书画册（十二开）之八　草书自
作五律

36.9cm × 28.4cm

P38-39

书画册（十二开）之八　草书自
作五律

28cm × 47.4cm

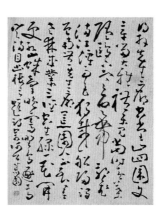

P46

书画册（十二开）之九　草书自
作五律

36.9cm × 28.4cm

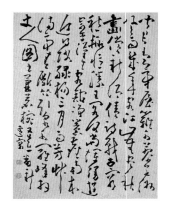

P47

书画册（十二开）之十　草书自作五律

36.9cm×28.4cm

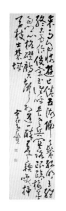

P52

草书自作七律

196cm×44.3cm

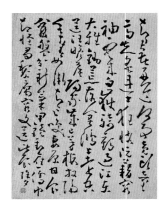

P48

书画册（十二开）之十一　草书自作五律

36.9cm×28.4cm

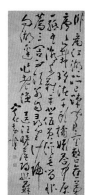

P53

草书自作七律

155.8cm×62.5cm

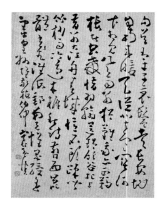

P49

书画册（十二开）之十二

36.9cm×28.4cm

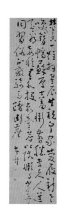

P54

草书自作七律

168.2cm×42.3cm

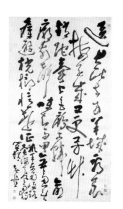

P50

草书自作七律

198.3cm×105.3cm

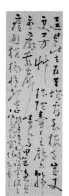

P55

草书自作七律

142cm×42cm

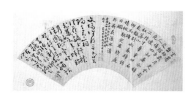

P51

草书自作七律

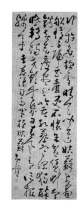

P56

草书自作七律

167cm×57.2cm

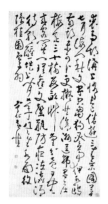

P57
草书自作五律诗轴
105cm×50cm

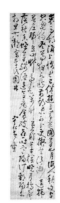

P62
草书自作五律诗轴
134.4cm×31.8cm

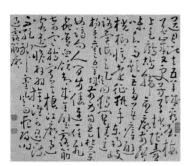

P58
草书自作七律
29cm×31.8cm

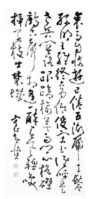

P63
草书自作七律诗轴
125cm×52cm

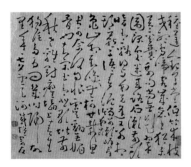

P59
草书自作七律
29cm×31.8cm

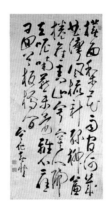

P64
行草自作五律诗轴

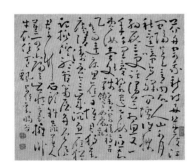

P60
草书自作七律
29cm×31.8cm

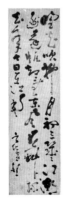

P65
草书自作七绝
156cm×47cm

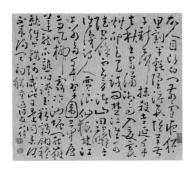

P61
草书自作七律
29cm×31.8cm

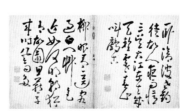

P66-67
行草书自作七绝诗（三开）之一
23cm×27cm

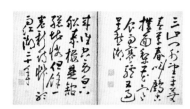

P68-69

行草书自作七绝诗（三开）之二

23cm×27cm

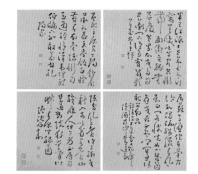

P75

草书自作五律

30.5cm×30cm×12

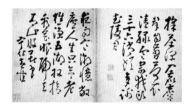

P70-71

行草书自作七绝（三开）之三

23cm×27cm

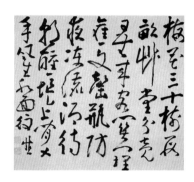

P76

行草自作五律

39.5cm×42cm

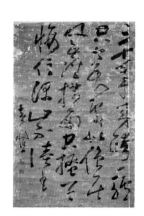

P72

草书自作七绝

67cm×41.5cm

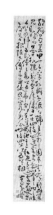

P77

行草《广陵花瑞图》上题辞

125.5cm×23cm

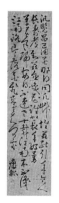

P73

草书自作五言古体（《双猫图》上题诗）

137cm×64cm

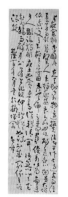

P78

行草书李白《春夜宴桃李园序》

227cm×60cm

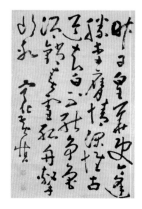

P74

草书自作五言律

59cm×38.5cm

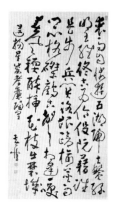

P79

草书自作七律

176cm×91cm

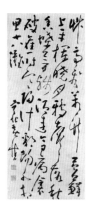

P80
草书自作五律
106.3cm × 43cm

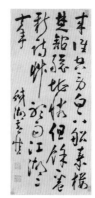

P87
草书自作七绝
90cm × 38cm

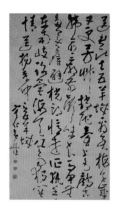

P81
草书自作七律
167cm × 88.5cm

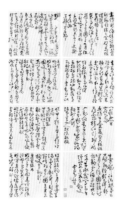

P88-91
草书自作五律

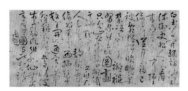

P82-83
草书自作七律
73cm × 156cm

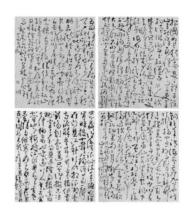

P92-93
草书自作七律
31.5cm × 27cm × 8

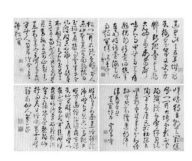

P84-85
草书自作诗（六首）
30cm × 36cm × 4

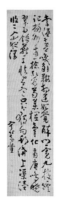

P94
草书自作七律
278cm × 67cm

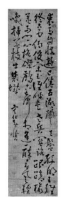

P86
草书自作七言律诗
168cm × 44cm

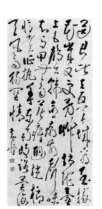

P95
草书自作七律
124cm × 55cm

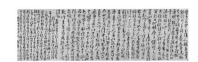

P96-97

"桃花源记"草书

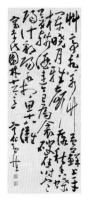

P102

草书自作五律

117cm×44cm

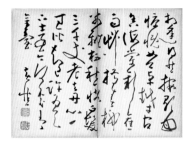

P98

行草自作七律

29cm×23.5cm×13

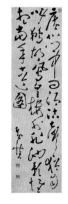

P103

草书自作七绝

121cm×31.5cm

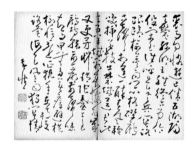

P99

草书自作七律

29cm×23.5cm×13

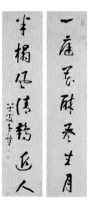

P104

行草书自作七言联

128cm×23cm×2

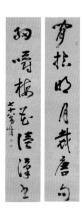

P100

行草七言联

128cm×23cm×2

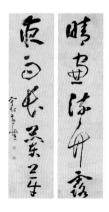

P105

草书自作五言联

109cm×26cm×2

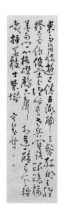

P101

草书自作七律

171cm×45cm

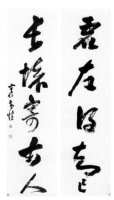

P106

草书自作五言联

150.5cm×39cm×2

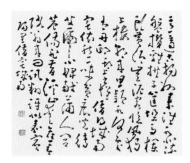

P107
草书自作五律
28cm × 36cm

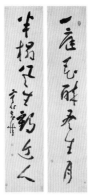

P112
草书自撰七言联
132cm × 26.3cm

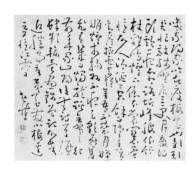

P108
草书自作七律
30cm × 33cm

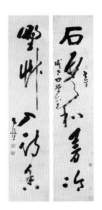

P113
草书五言联
138.5cm × 29cm

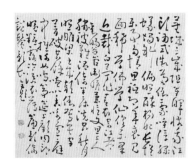

P109
草书自作七律
30cm × 33cm

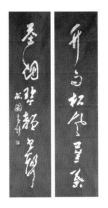

P114
草书联

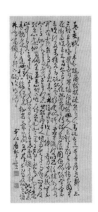

P110
行草书《陶诗》轴

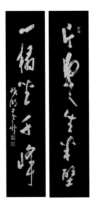

P115
草书联

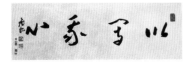

P111
草书题额

P116-141
黄慎《蛟湖诗钞》

P143-148
黄慎常用印章

瘿瓢山人黄慎年谱

同里后学 丘幼宣拜撰

瘿瓢山人黄慎，籍贯福建省宁化县，于清康熙二十六年五月端午节（1687年6月14日）诞生在宁化县城一个贫寒知识分子家庭。父黄维峤，字巨山，母曾氏。山人出生时，祖父母尚健在。山人7岁入私塾，开始读书、习字，接受启蒙教育。12岁那年，山人的父亲往湖南省经商谋生。这年，弟弟黄达出生。山人14岁时，父亲在湖南病逝。从此，一家老小的生活重担就落在山人母子的肩上。因为连年灾荒，米珠薪桂，饥寒交迫，两个妹妹相继夭折。为了糊口养家，山人奉母命，赴邻县建宁拜师学画，专习画像技艺。

山人自幼聪慧过人，又肯刻苦用功。十八九岁时，他在建宁寄居僧寺，白天临摹古代名家字画，夜晚就着佛前琉璃灯，苦读经书、史籍、诸子和唐宋大家诗文集，学习作诗，以提高艺术素养。经过近二十年的勤学苦练，山人既工诗，又善草书，擅长人物画之外，于花卉蔬果、虫鱼鸟兽、山水楼台，无不精妙。他已经成长为优秀的全能画家了。

为了开拓眼界，也为了寻求更多的主顾，山人从33岁（康熙五十八年，1719）起出门鬻画，所得润笔寄回家里赡养老母和家人。五年间，山人先后游历了邻县建宁、长汀；江西省的宁都、瑞金、南丰、赣州、南昌；广东省的曲江、南海，直到南京等地。所到之处，一面盘桓卖画，一面以艺交友，寻幽访胜，得以饱览大江南北的山水风光和民情物俗，为诗画创作积累了丰富的素材。

38岁那年（雍正二年，1724），山人辗转来到扬州定居。他以精湛杰出的画艺，很快地吸引了邗江士民，震动了扬州画坛。当时的扬州，地处南北水陆交通要冲，商业、手工业发达，成为江淮的经济文化中心。两淮盐运使署设在扬州，两淮盐商云集于此。他们家资累万，生活豪奢，又嗜好金石书画，罗致供养了一大批文人画士，为他们开拓了经济生活源泉，提供了文艺交流环境。扬州确是比较理想的鬻画地方。所以，雍正五年（1727），山人干脆回故乡把老母亲和妻子女儿都接来扬州生活。直到雍正十三年（1735）春天，因为老母亲年迈思乡，山人才又携眷奉母离扬返闽。从雍正二年至雍正十三年，山人侨居扬州12载，先后寓居平山麓下李氏三山草庐，杨倬云的刻竹草堂，杨星嵝的双松堂，广储门附近的美成草堂，来往于扬州、南京、镇江、仪征、泰州、高邮、淮安、海州等地卖画，结交当地名士。这12年，山人名噪大江南北，真乃是"瘿瓢之名满天下"（钱湄寿《潜堂诗集》）。这是山人艺术生涯中开花结果，成名成家的重要阶段。

乾隆二年初（1737），山人奉母携家回到故乡。为了养家糊口，山人仍然到处奔波。从乾隆二年至乾隆十五年，山人先后到福建省内的长汀、连城、永安、沙县、南平、福州、古田、建阳、崇安、龙岩、南安、泉州、厦门等地卖画。乾隆五六年间，山人曾罄囊向汀州知府申请为老母建立节孝坊表。大约乾隆六年顷，山人的老母亲寿终，享年约72岁。

为着替老母亲竖牌坊、办丧事，山人耗尽了全部积蓄。大约在乾隆十五年冬，山人已经64岁了，不得不千里跋涉，重赴扬州鬻画。从乾隆十六年至乾隆二十二年，山人再度旅寓扬州六年多，先后住在杨倬云的刻竹斋和杨开鼎的双松堂，往来苏州、江阴、如皋、南通等地访友、鬻画。

乾隆二十二年初，山人听从友人的劝告，依依辞别扬州，于乾隆二十三年春回到宁化老家。这时，他已经是72岁高龄了。为了衣食温饱，山人仍然外出奔波，曾经到省内的永安、建宁、崇安、长汀等地卖画。乾隆二十八年（1763）秋天，在宁化县知县陈鼎的资助下，山人的《蛟湖诗钞》四卷得以镌版行世。大约在乾隆三十七年七八月间，这位清贫一世，飘泊半生，佳作累千，名满天下的一代画圣、书法家、诗人，终于放下如椽巨笔，告别人间，享年86岁。乾隆三十七年八月，被安葬于宁化县北郊茶园背。山人的一生，是职业画家的一生，是从事绘画、诗歌、书法艺术创作的一生，是孜孜学习的一生，是清高淡泊的一生。

山人素以诗、书、画三绝著称。山人的诗，直抒胸臆，摅写性情，清新自然，另辟境界。大抵古体朴茂沉郁，多讽喻世情和咏怀言志之作，如《杂言》："黄犊特力，无以为粮。黑鼠何功？安享太仓。"《杂咏》："谵语类忠言，是非辩谗诇。空中悬一剑，涂蜜令人话。"五律清新自然，多描摹山水风景的诗篇，如："水落沙纹见，风回鱼市腥。"（《吴城望湖亭》）

"扫地叶还落，闭门风自开。"（《寄双江梅林黎息园处士》）"雨脚悬江白，蝉声接树青。"（《坐雷声之秣陵爱莲亭》）七律圆熟酣畅，多交游酬赠，抒写旅况穷愁之什，如："壮不如人何待老，文难媚世敢云工？"（《真州买舟晓渡江东》）"客来一勺寒泉水，相对无言但煮茶。"（《浮山观》）"布被难温流汁炭，纸裘聊当避寒犀。关山有路凭归梦，儿女长饥只解啼。"（《美成堂即事》）七绝隽爽明丽，多描写闺情、景色和生活小影的篇章，如："莲塘妒杀双栖翼，打得鸳鸯对对飞。"（《闺情》之六）"江村地僻少人家，青草池边响绿蛙。昨夜亭前风雨过，晓持竹帚扫桐花。"（《杂咏》之六）比较说来，古体、五律为上，次之为七绝，七律愈次。

山人的书法，源出钟、王。他擅长草书，初学怀素，兼取孙过庭、颜鲁公笔法，自辟蹊径。行笔沉稳，结体潇洒；笔力遒劲，笔画壮实；转折圆浑，不显圭角；收笔停顿钝圆如杵，无波磔，形成苍劲浑厚的独特风格。字与字间少牵连，而又血脉贯注，有绵延直下，一气呵成之势。如跳珠走丸，俊爽流丽；如苍藤盘结，摇曳多姿。不论单行或长篇，无不布局严整有法，大小错落有致。山人的草书，在有清一代堪称戛戛独造。

山人是卓越的全能画家，无所不能，无所不精。所作绘画，构思缜密，布局讲究，构图精美。从现实生活中不是从粉本出发，造型生动，善于表现对象的质感、动感、立体感和空间感，善于描写对象的形貌和精神，达到形神和谐统一的完美境界。笔墨技法熔铸古代名家之长，自创草书笔法入画，线条粗细、浓淡、干湿、刚柔，中锋与侧锋，勾与染，综合运用，千变万化，有笔歌墨舞之妙。因而其作品呈现雄伟、细腻、清远、秾丽、精致、荒率、壮美、幽美多种风格，令观赏者击节三叹，流连不置。

山人的写意山水，取法倪、黄，一洗清初四王山水画习气，不用披麻皴作重峦叠嶂，多用云头皴、折带皴、乱毛皴作写生山水，描绘危崖绝壁，下临沧江；或旷野绵邈，孤峰突峙；或用米点绘平芜无际，远树依微，善写江天寥廓，云水苍茫，萧疏旷朗的境界。

山人的写意花卉，取法青藤、八大，以篆笔作枝柯，以草书写茎叶、花朵，纵横挥斥，神韵生动，气魄豪放。往往寓动于静，写出草木的葱茏生意和鸟兽的神骏飞动之势。从那苍鹰矫翼欲飞未飞，鹧鸪张喙俯身欲下未下，双鸭顾盼泅游，蹇驴引吭嘶鸣，奋蹄欲行，种种神态，引人联想画外之画，象外之象，余味无穷。

山人尤擅画人物。早年所作工笔人物，颇受同郡前辈画家上官周的影响。中年后突破传统十八描的窠臼，以狂草笔法写衣纹，泼墨劲扫，运笔凌厉，气势磅礴，自创一格，对后世人物画影响深远。清代的闵贞、李灿、巫珷、陈熙、黄锦、周槐、吴东槐，近代上海的王震，广东的苏六朋，福建的李霞、李耕、郭良，都曾经师法黄慎。山人自幼学习写真，熟悉人体动态结构，所绘人物，线条勾勒准确，洗练而纯熟自如。坐立行止，俯仰转侧，颦笑动默，喜怒哀乐，无不神态生动，恰肖其身分、内在感情。即使寥寥几笔，也很传神。山人的人物画，是形与神和谐统一的完美艺术品。山人自幼贫苦，饱受生活煎熬，对劳苦人民怀有深厚的同情心。他一生描绘了许多田父、渔翁、樵子、纤夫、漂母、绩妇，乃至盲叟、盲妇的生活形象，尤为难能可贵。

"山人性绝慧"（马荣祖《黄节母纪略》），"自其少时，于山川、翎毛、人物，下笔便得造物意。"（许齐卓《瘿瓢山人小传》）。"山人心地清，天性笃，衣衫褴褛，一切利禄计较，问之茫如。"（《瘿瓢山人小传》）"山人落拓，不事生产，所得赀……随手散尽。"（陈鼎《黄山人〈蛟湖集〉叙》）"山人性脱落，无城府，人多喜从之游。"（雷铉《瘿瓢山人诗集序》）"性耿介，然绝不作名家。"（《黄山人〈蛟湖集〉叙》），"虽担夫竖子持片纸，方逡巡不敢出袖间，亦欣然为之挥洒题署。当其意有不可，操缣帛郑重请乞者，矫尾厉角，掉臂勿顾也。"（《瘿瓢山人小传》）。总之，山人是一位聪明、正直、磊落、热情、耿介、淡泊、毫无势利之心，而又热爱劳动人民的艺术家。

山人初名黄盛，字公懋、躬懋，别号如松，曾用笔名江夏盛。康熙六十年起更名黄慎，雍正四年起改字恭寿，取别号瘿瓢山人，简称瘿瓢、瘿瓢子。在山人的绘画印章、署款中，还出现过"东海布衣"、"苍玉洞人"、"糊涂居士"、"放亭"、"砚耕"、"蔬圃"、"蔬圃山人"等别号，但不常用。（参看笔者《黄慎名、字与别号演变考》，载《扬州八怪考辨集》）

山人大约在26岁成婚,元配张氏,继配连氏,侧室吴绿云(扬州人)。有两个儿子,名茂囗、茂瑛;女儿名字不详。孙四人,名贤材、贤樑、贤棨、贤棻。

谱文

童年时期(1岁—13岁):在家乡宁化县城,接受启蒙教育。

康熙二十六年(1687)丁卯,1岁。

山人以康熙二十六年五月初五端午节(1687年6月14日)诞生于福建省宁化县城。当时山人的祖父母还健在。(《蛟湖诗钞》卷一七古《述怀》诗:"天中节序惟建午,丁在卯分诞降初。……我祖谘嗟声不绝,争谓田文豪有余。")山人之父名维峤,字巨山,贫苦知识分子,母亲曾氏。(马荣祖《黄节母纪略》:"节母曾氏,黄巨山妻,山人慎之母,汀州宁化县人也。")

刘鳌石30岁,自粤归,专程来宁化县泉上里,吊李世熊(元仲)之丧,撰文哭之。〔按:李元仲(1602—1686),宁化人;刘鳌石(1658—1713),上杭人。他们都是山人的前辈,其民族意识与反清事迹、诗文著述,对山人有深刻影响。山人的三、四、五言古体诗里,还可以看出刘鳌石风格的痕迹。〕

同郡前辈画友上官周(文佐)23岁。

画家高其佩(且园)16岁。

友人、史家王步青(汉阶)16岁。

画家陈撰(玉几)10岁。

同郡画家华嵒(秋岳)6岁。

画家丁有煜(个道人)6岁。

画家高凤翰(西园)5岁。

画友边寿民(苇间老人)4岁。

画家张庚(浦山)3岁。

友人马荣祖(力本)2岁。

画友汪士慎(近人)2岁。

画友李鱓(复堂)2岁。

画家邹一桂(小山)2岁。

画家金农(寿门)1岁。

康熙二十七年(1688),戊辰,2岁。

画家高翔(西堂)生。

诗人马曰琯(秋玉)生。

画家、西人郎世宁生于意大利密拉罗市。

康熙二十八年(1689),己巳,3岁。

黎士弘(媿曾)《托素斋诗集》重刻,《托素斋文集》卷三编成。〔按:黎士弘(1618—1697)字媿曾,福建长汀人。山人的三、四、五言古体诗,曾受黎士弘诗作的影响。〕

画家龚贤(半千)卒,年91。

康熙二十九年(1690),庚午,4岁。

山人两个妹妹已经出生。〔七古《述怀》诗:"四龄分梨亦知让";五古《感怀》诗:"我年一十四,两妹相继殇。"(以上俱载《蛟湖诗钞》卷一)王步青《书黄母节孝略》:"巨山……谋治生,游楚,岁在康熙戊寅。是时……女二,幼。"〕

画家恽寿平(南田)卒,年58。

卢见曾(抱孙)生。

康熙三十年(1691),辛未,5岁。

鉴赏家王毓贤《绘事备考》成书。

画家李葂(啸村)生。

书法家张照(得天)生。

理学家、循吏尹会一(元孚)生。

康熙三十一年(1692),壬申,6岁。

鉴赏家顾复《平生壮观》成书。

史家王夫之(船山)卒,年74。

画家笪重光(在辛)卒,年70。

画家方士庶(环山)生。

诗人、学者厉鹗(樊榭)生。

康熙三十二年(1693),癸酉,7岁。

入私塾开始认字、习字,接受启蒙教育。〔七古《述怀》诗:"七岁画灰亦知书。"(《蛟湖诗钞》卷一)〕

鉴赏家高士奇(澹人)《江村消夏录》成书。

画友郑燮(板桥)生。

康熙三十三年(1694),甲戌,8岁。

诗友杨枝远(季重)生。

康熙三十四年(1695),乙亥,9岁。

诗人黎士弘《托素斋文集》卷五编成。

史学家黄宗羲(梨洲)卒,年86。

篆刻家丁敬(敬身)生。

康熙三十五年(1696),丙子,10岁。

鉴赏家卞永誉《式古堂朱墨书画纪》成书。

画家杨法(孝父)生。

诗人马曰璐(半槎)生。

同乡友人、理学家雷铉(贯一)生。

康熙三十六年(1697),丁丑,11岁。

诗人黎士弘卒,年80。

画家李方膺(晴江)生。

康熙三十七年（1698），戊寅，12 岁。

山人之父维崎（巨山）因家贫赴湖南省经商谋生。弟弟黄达出生。（王步青《书黄母节孝略》："巨山少读书，贫不克养父母。既壮，谋治生，游楚，岁在康熙戊寅。是时母年二十九，子慎年十二；女二，幼；次子达，方娠，巨山去五月生。"）

画家袁江（文涛）作《出峡图》。

画家查士标（二瞻）卒，年 84。

康熙三十八年（1699），己卯，13 岁。

经学家姚际恒《好古堂家藏书画记》成书。

少年、青年时期（14 岁—32 岁）：在家乡宁化县，丧父，学画谋生，苦读，完娶。

康熙三十九年（1700），庚辰，14 岁。

山人之父黄维崎病逝于湖南省。（王步青《书黄母节孝略》："巨山……谋治生，游楚，岁在康熙戊寅……阄勉待巨山两年，竟客死。"马荣祖《黄节母纪略》："巨山客死于楚，慎年甫十四，仲子三岁，二女皆幼。"山人五言古诗《感怀》："念昔韶龄日，记诵不能忘……那知岁无几，……厄我灵椿伤……我年一十四……"七古《述怀》："嗟哉父死洞庭野，我母鞠育如掌珠。"）

山人奉母命开始学习绘事，以便将来为人写真以糊口。（许齐卓《瘿瓢山人小传》："山人尝言：'予自十四五岁时便学画。'"王步青《题黄山人画册》："一日，山人谓余曰：'……某幼而孤，母苦节，辛勤万状。抚某既成人，念无以存活，命某学画。又念惟写真谐俗，遂专为之。'"）

这年，山人两妹先后夭折。年成不好，米珠薪桂，幼弟失乳，家庭生活极端困苦。（五言古体《感怀》："我年一十四，两妹相继殇。幼弟在襁褓，失乳兼绝粮。是时薪若桂，盗贼起年荒。"王步青《书黄母节孝略》："岁屡祲，母益困，日夜勤女红，旁课二子读。刀尺声尝达旦，邻妇伤之。旦则以所成命儿子操入市，鬻以得米，为食进舅姑。杂糠核作糜饲子女，复微察长幼饱饥节适，辄自榜……严冬，犹着白苎衣，蓝缕鹑结，手指皲瘃，无完肤。"）

康熙四十年（1701），辛巳，15 岁。

曾学剑术，涉猎百家，资性聪颖，抱负不凡。（七古《述怀》："庭前觅枣健如狭，十五学剑轻匹夫。百氏贪多空涉猎，前脩炳炳轻步趋。"）

画家王概兄弟合撰《芥子园画传》第二集（兰竹菊梅谱八卷）、第三集（花卉草虫、花木禽鸟两谱四卷）成书。

诗友黄树谷（松石）生。

小说《儒林外史》作者吴敬梓（文木）生。

康熙四十一年（1702），壬午，16 岁。

本年顷，别母离家，往邻县建宁从师学画。（马荣祖《黄节母纪略》："频年饥馑，益无从得食。慎大痛，再拜别母，从师学画。年余，已能传师笔法，鬻画供母。自是乃免于饥寒。"山人于乾隆九年三月所作《饭牛图》轴上的题记云："余少时曾游建宁，得印友愚川先生同事笔墨于萧寺，时年相若。晦明风雨，共数晨夕。别来印友漫游京师，余亦乞食吴越，忽忽三十余年耳。今偶逢榕城，相对须鬓尽白，不胜欣然。"乾隆九年，山人 58 岁，三十余年前，约当 20 岁左右。以此推知山人于本年顷往建宁习画。）

康熙四十二年（1703），癸未，17 岁。

此际山人仍在建宁县学画。

康熙四十三年（1704），甲申，18 岁。

山人此际仍在建宁，寄居僧寺，习画，苦读，学诗。（王步青《书黄母节孝略》："慎愈益自爱，方十八九岁，寄萧寺，昼为画，夜无所得烛，从佛光明灯读书其下。"马荣祖《黄节母纪略》："慎读书萧寺，深夜中常借佛火映读。"雷铉《闻见偶录》："张钦容望谓之（按：指黄慎）曰：'子不能诗，一画工耳！能诗，则画亦不俗。'始学诗，夜就神灯读诗，至三鼓乃已。"许齐卓《瘿瓢山人小传》："山人尝言：'予自十四五岁时便学画，而时时有鹘突于胸者，仰然思，恍然悟，慨然曰：'予画之不工，则以余不读书之故。'于是折节发愤，取《毛诗》、'三礼'、《史汉》、晋宋间文，杜、韩五七言及中、晚李唐诗，熟读精思，膏以继晷。"）

多与闻人交游。（王步青《书黄母节孝略》："当是时，慎虽少，与游者多闻人。"按："闻人"当指同乡前辈官亮工、吴天池、张颐望和同郡上杭县的前辈诗人刘鳌石等人。）

七言律诗《闻刘鳌石先生归杭》约作于本年（载《蛟湖诗钞》卷三）。〔按：据上杭县举人丘复所作《刘鳌石先生年谱》，康熙四十年（1701），鳌石曾到长汀，长汀与宁化毗邻，鳌石归杭消息可能从长汀传到宁化。以此暂定山人这首七律作于本年。〕

《蛟湖诗钞》卷一中的《杂言》四首，《古意》二首，《短歌》六首，《杂言》四首，《短歌》六首，《杂言》二首，《短歌》一首，《长相思》二首，《杂咏》六首，《效读曲歌》二首，《拟古》二首：共 37 首，约作于本年至康熙六十一年（1722）36 岁之间。

画家罗牧（饭牛）作《林壑萧疏图》，时年 83。

画家文点（与也）卒，年 72。

鉴赏家高士奇（澹人）卒，年 60。

康熙四十四年（1705），乙酉，19 岁。

清廷命画家王原祁充书画总裁，编《佩文斋书画谱》。

画家朱耷（八大山人）卒，年 80。

康熙四十六年（1707），丁亥，21岁。

冯武《书法正传》成书。

清廷编《历代题画诗》成书。

清廷编《全唐诗》成书。

康熙四十七年（1708），戊子，22岁。

清廷编《佩文斋书画谱》成书。

诗画家鲍皋（步江）生于本年九月二十二日。

康熙四十八年（1709），己丑，23岁。

本年顷，山人重游邻县建宁。五律《过绥安丁布衣旧宅》（载《蛟湖诗钞》卷二），约作于此时。（按：据《建宁县志》，绥安为建宁县之别名。丁布衣名之贤，明末清初建宁县诗人。）

画家禹之鼎作《西郊寻梅图》，时年63。

康熙四十九年（1710），庚寅，24岁。

在宁化县城，与上杭县前辈诗人刘鳌石会晤，作五言律诗《与官亮工饮张颙望可在堂，即席赠刘鳌石》（载《蛟湖诗钞》卷二）。

康熙五十年（1711），辛卯，25岁。

画友李鳝（复堂）中举。

卢见曾（抱孙）中举。

诗人朱彝尊（竹垞）卒，年81。

诗人王士禛（渔洋）卒，年78。

清廷编《佩文韵府》成书。

八月十三日，乾隆帝弘历诞生。

康熙五十一年（1712），壬辰，26岁。

本年顷，山人成婚，妻张氏。〔王步青《书黄母节孝略》：巨山（山人之父）殁后，"历十有余年……慎受室。"1983年3月，在宁化县城北郊茶园背发现山人坟墓残碑，碑文载"姚张氏"。〕

鉴赏家吴升所辑书画著录书《大观录》成书。

康熙五十二年（1713），癸巳，27岁。

五月，上杭县泉诗人刘鳌石，病卒于宁化县泉上里李求可（李元仲之幼子）家，年56。李求可葬之于李元仲墓侧。（据丘复《刘鳌石先生年谱》）

康熙五十三年（1714），甲午，28岁。

山人的祖父母约在本年顷先后去世。（王步青《书黄母节孝略》：山人的父亲殁后，"历十有余年，母子辛勤，送舅姑丧葬如礼"）

康熙五十四年（1715），乙未，29岁。

王奕清等编《词谱》、《曲谱》成书。

《聊斋志异》作者蒲松龄（留仙）卒，年76。

画家王原祁（麓台）卒，年74。

《红楼梦》作者曹霑（雪芹）生（？）。

康熙五十五年（1716），丙申，30岁。

诗人袁枚（子才）生。

《康熙字典》编成。

康熙五十六年（1717），丁酉，31岁。

画家王翚（石谷）卒，年86。

康熙五十七年（1718），戊戌，32岁。

本年顷，作《故事人物、草书合册》，纸本，人物、草书各十开。末帧草书范仲淹《严先生祠堂记》后署"黄盛书"，下钤白文"黄盛"、朱文"如松"两方印。（中央工艺美术学院藏）（笔者另撰专文《〈黄如松人物册〉——黄慎又一早期作品考辨》，载《朵云》第52期，可参看。）

画家释原济（石涛）卒，年约89。

画家吴历（渔山）卒，年87。

壮年时期 [一]（33岁—37岁）：出游吴楚、南昌、东粤、金陵鬻画。

康熙五十八年（1719），己亥，33岁。

秋七月，在邻县建宁作设色工笔人物折扇《碎琴图》。绘初唐诗人陈子昂碎琴故事。全图绘13人，主角陈子昂外，身旁围观者12人。扇面左上角真书题"碎琴图"，另行题"己亥秋七月写于濰阳客舍"，另行署"江夏盛"，下钤白文"黄盛"、朱文"如松"两方印。此画现藏北京首都博物馆，为天津书画文物收藏家杨健庵在参观中发现，由笔者撰专文《黄慎早期工笔人物扇面〈碎琴图〉发现记》考定。（载《朵云》第十集）

五律《赠绥安逸民余豹文》（载《蛟湖诗钞》卷二）与七律同题诗（载《蛟湖诗钞》卷三）约作于本年重游建宁时。

本年起，山人离家出游鬻画。先至邻县建宁，然后西行，到江西南丰、宁都、瑞金、赣州、南昌、广东、南京等地。

山人出游赣州，途经瑞金，与当地诗人杨枝远（季重）、杨方立（字念中，枝远之侄）、杨兆滂（字汝水，枝远族叔）结交。七律《过瑞金杨汝水石户云房》（载《蛟湖诗钞》卷三）约作于本年顷。

这期间，山人曾游宁都的飞泉岩，结交宁都贡生、诗人曾仪（子羽）。五律《游梅川飞泉岩》、《赠梅川曾子羽明经值园即事》（均载《蛟湖诗钞》卷二），约作于本年顷。

书法家刘墉（石庵）生。

康熙五十九年（1720），庚子，34岁。

九月，在江西瑞金绿天书屋作工笔设色《人物册》十帧。

绢本。《丝纶图》上题"庚子九月，写于绿天书屋"，署款"黄盛"，下钤白文"黄"、朱文"盛"联珠印。（天津历史博物馆藏）

杨维汉（倬云）中举人。

刘体仁（公㦼）《七颂堂识小录》刊行。

康熙六十年（1721），辛丑，35 岁。

本年秋，游赣州鬻画。结交当地能诗、善画、工书，兼明医道的黎岱（景山）。

八月，在赣州双江书屋作《采药老人图》轴（重庆市博物馆藏）。（据《赣州府志》，双江为赣州之别称。）

作写意《人物图》卷（《梦园书画录》卷二十二著录）。

约在本年上半年，山人得悉广东南海县有个书画家和自己同名同姓，也叫"黄盛"（字颖之，南海县诸生），（据日本鹫峰逸人编《清人书画人名谱》），从此以后，改名为"黄慎"。

刘鳌石同乡友人、上杭书贾周维庆，多方搜集鳌石旧作，出赀刊行《天潮阁集》。

厉鹗（樊榭）《南宋院画录》成书。

卢见曾（抱孙）登进士。

画家童钰（二树）生。

康熙六十一年（1722），壬寅，36 岁。

七月，在赣州郡署作《老叟瓶花图》轴（美国华盛顿弗利尔美术馆藏）。

九月，在赣州作《采芝图》轴（美国高居翰教授景元斋藏）。

同时同地又作《采芝图》轴（日本横滨原富太郎藏）。

十月，在赣州筠谷山房作《五老观太极图》轴（旅顺博物馆藏）。

十一月十三日，康熙帝（玄烨）逝世，年69。同月二十日，皇四子雍亲王胤禛即位，是为雍正帝。

雍正元年（1723），癸卯，37 岁。

本年上半年由赣州南下，入粤游览鬻画。所作《芦鸭图》上钤印中有一方"慎不孝"白文章，从中可见山人离家远游，深念老母，负疚自责的孝思。（《中国书画家印鉴款识》下册著录）

五律《宾馆》（载《蛟湖诗钞》卷二）约作于本年春游广州时。

秋天，山人离粤北上。

八月，在广东韶州途遇入粤的瑞金诗友杨枝远，作七律两首赠杨。一为《送瑞金杨季重之五羊城》（载《蛟湖诗钞》卷三），一为《送杨季仲》，此诗《蛟湖诗钞》未收。〔按：据杨枝远《落花燕子诗·自序》："岁癸卯，秋七月，余客郡城（按：指赣州）……雍正癸卯秋九月，瑞金杨枝远题于粤川舟中。时舟过惠州白鹤峰。"（载杨枝远《狎鸥亭诗》卷六）以此推知山人离粤北上及《送杨季重》两首七律创作时间。〕

冬十月、十一月，乘舟经赣江、鄱阳湖，沿长江而下，往金陵鬻画。（按：据山人雍正十二年长至日所作《纪游图》上题记："雍正癸卯冬十月，余游吴越，泛彭蠡，舟中经两阅月。……"）

在赴南京旅途中作《陶渊明诗意图》卷。（上海朵云轩藏）

山人抵金陵，访问同乡雷声之、雷汉湄兄弟。五律《秣陵除夕燕雷声之、汉湄伯仲爱莲亭》（载《蛟湖诗钞》卷二），作于此时。

山人于本年、雍正八年、雍正十年，多次游寓金陵鬻画。七言古诗《水西曲》、《公子行》（均载《蛟湖诗钞》卷一），约作于游金陵时。

友人王步青（汉阶）登进士。

同乡友人雷铉（贯一）中举。

友人吴湘皋（人缙）中举。

本阶段，山人游赣时，还曾游南丰，作五律《谒南丰曾子固先生庙》；游会昌，结识吴湘皋；游南昌，结交画家李仍（汉生），有诗五律《寄豫章李汉生》。（以上均载《蛟湖诗钞》卷二）

壮年时期 [二]（38 岁—48 岁）：定寓扬州，蜚声画苑，往来南京、镇江、仪征、泰州、高邮、淮安、海州等地鬻画，结交当地名士。

雍正二年（1724），甲辰，38 岁。

夏天，自南京来到扬州鬻画。（据山人七言古诗《题吴步李观察重修静慧禅院》："我来雍正二年间，曾闻静慧古山房。"山人七律《登郁孤台寄怀扬州马力本明府》有句："记得紫兰兼茉莉，纳凉时节到扬州。"）

秋九月，作设色工笔人物扇面《金带围图》（上海博物馆藏）。

十月，作《携琴仕女图》轴（江苏泰州市博物馆藏）。

十一月，在扬州作《狮狗图》轴（扬州博物馆藏）。

冬日，作《寿星图》轴（日本西宫·武川盛次藏）。作《爱梅图》轴（广州美术馆藏）。

七言古体诗《大小姑山歌》（载《蛟湖诗钞》卷一），约作于本年顷。

五言古诗《梅花岭》（载《蛟湖诗钞》卷一），约作于本年顷。

画家袁江（文涛）作《山水图》。

雍正三年（1725），乙巳，39 岁。

本年山人移寓扬州平山下李氏三山草庐，作五律《乙巳寓李氏三山草庐》十首以纪之。同时还作七言古体诗《侨寓平山

麓下李氏园》（载《蛟湖诗钞》卷一）。

本年春三月，作《廉蔺交欢图》册页（中国嘉德拍卖公司2001年秋季拍卖会影印）。作《张果携眷归隐图》轴，纸本，工笔，设色（拍卖公司影印）。

五月端午，作《天中呈瑞图》轴，即《钟馗像》（苏州博物馆藏）。

五月，作《严子陵图》轴（安徽省博物馆藏）。

夏，在扬州作《花鸟山水图》册页四帧（北京翰海拍卖公司1996年秋季拍卖会影印）。

秋，在扬州三山草庐作《携琴仕女图》轴（江苏省靖江县博物馆藏）。

约在本年秋天，画家汪士慎（巢林）陪同沈东乡到三山草庐寓所访问黄慎，作五律《陪沈东乡过黄躬懋城北寓庄》以纪之。（按：此诗未收入汪士慎的《巢林集》，载日本《支那书道大成》，转引自《扬州八怪书法印章选》。）

十一月，作《相琴图》折扇（浙江省宁波市天一阁文物保管所藏）。

作《瓶梅仕女图》轴（山东省博物馆藏）。

作《人物、山水册》（《中国书画家印鉴款识》下册著录）。

本年起，山人取别号"瘿瓢山人"。（见本年五月作《严子陵图》上印章）

雍正四年（1726），丙午，40岁。

二月，作《伯乐相马图》轴（故宫博物院藏）。

三月，在扬州作写意《花卉册》12帧（上海博物馆藏）。

三月，在扬州广陵草堂作《采芝图》轴（广东省博物馆藏）。

五月，作《钟馗酌妹图》横轴（四川省博物馆藏）。

夏，在扬州作《仕女图》折扇（上海友谊商店藏）。

夏，在扬州作《东坡得砚图》轴（有正书局版《中国名画》第十二集等影印）。

夏，在扬州谦受堂作《草书自作五律六首》卷子（扬州博物馆藏）。

本年在扬州与杭州诗人黄树谷会晤、订交。秋天，作七律《送宗弟松石归余杭》（载《蛟湖诗钞》卷三），并作淡彩《瓶花文石图》轴（沈阳故宫博物馆藏）赠给黄树谷。

十月，在扬州作《对菊弹琴图》轴（文版《扬州八怪》影印）。

十月，在扬州作《雪景山水》横幅（意大利LuganoDr.F.Vannotti藏）。

十月，在扬州作《教子图》轴（扬州市文物商店藏）。

作《锄药图》轴、《山水》轴（《自怡悦斋书画录》著录）。

本年起，山人改表字"躬懋"为"恭寿"。（见本年三月

所作《花卉册》上的印章），并用木瘿刳制一只瘿瓢（扬州市商宝松藏）。

雍正五年（1727），丁未，41岁。

四月，在扬州作《草书郑板桥〈道情〉》卷（日本京都国立博物馆藏）。同时作《人物》卷，上绘张果老、蓝采和，倚琴纨扇美人（出处同上）。

七言律诗《次韵双江刺史黄学斋署中八月梅花》（载《蛟湖诗钞》卷三）约作于本年八月。

秋九月，作工笔人物《八仙图》大轴（江苏泰州市博物馆藏）。绢本，设色。

同月，作绢本、设色、工笔《八仙图》大轴（北京市文物商店藏）。

同月，作工笔《八仙图》大轴（苏州博物馆藏）。绢本，设色。

十二月，作《双仙图》横轴。绢本，设色（福建师范大学藏）。

作《岩壁题名图》轴（日本《支那名画集》影印）。

本年山人家乡宁化接老母来扬州供养。大约在五月初离扬启程，七月初抵家，八月中偕弟（黄达）奉母携家启程赴扬州，约在十一月初抵达扬州寓所。

赴扬州途经江西瑞金县时，与同郡前辈著名画家上官周相会。上官周有诗《会瘿瓢山人于绵溪》纪其事。（据《瑞金县志》，绵溪为瑞金水名，指代瑞金）。诗引自上官周《晚笑堂诗集》。据此诗题目中的称谓和诗意、语气，证明上官周与山人只是艺友，并无师徒关系。笔者另有专文《"黄慎少学画于上官周"质疑》（载《美术研究》1985年第4期，《扬州八怪考辨集》第216页）详加考证，可参看。

雍正六年（1728），戊申，42岁。

春初，游淮安。在淮安署中会晤金陵友人白长庚，作五律《留别秣陵白长庚》（载《蛟湖诗钞》卷二），七律《淮安署中留别沙村白长庚》（载《蛟湖诗钞》卷三）。

七绝《淮安》二首（载《蛟湖诗钞》卷四），约作于本年一二月间，去淮安的旅途中。

本年春，借寓扬州杨维汉（倬云）举人的刻竹草堂。七律《借居维扬杨倬云孝廉刻竹草堂，时自淮安归有感》（载《蛟湖诗钞》卷三），约作于本年二月花朝节。

三月，作山水扇面《柳溪图》（《扇面大观》影印）。

夏四月，作工笔人物《韩琦簪金带围图》轴（扬州博物馆藏）。绢本，设色。

秋八月，在扬州刻竹书屋作写意《菊花图》轴（故宫博物院藏）。

八月，在扬州天宁寺作《米山》小帧。当时郑板桥寓居天

宁寺读书，李鱓（复堂）同寓，山人得与郑、李结交。郑为《米山》小帧题字（引自翁方纲《复初斋诗集》卷五十二）。（丘按：此《米山小帧》可能是指黄慎于雍正年间所作《写生山水图册》12开，每开后有郑板桥另纸题写古人诗文。上海朵云轩藏。拙著《黄慎研究·黄慎无纪元书画目录》著录，拙编《瘿瓢山人黄慎书画集》影印。参见本书《山水画》第3—8页）

九月，作《人物》册八帧（日本大阪市立美术馆藏）。

本年冬，迁寓扬州美成草堂，作七律《寄居维扬美成草堂》（载《蛟湖诗钞》卷三）以纪之。

雍正七年（1729），己酉，43岁。

二月，作七律《己酉寄怀梦草堂谢焕章伯鱼，有感故乡吴天池、官亮工、张颙望祖谢》（载《蛟湖诗钞》卷三）。

二月，在扬州作《纫兰仕女图》（重庆市博物馆藏）。

四月，作《白傅诵诗图》横幅（南京博物院藏）。绢本，设色。

七月，在扬州作工笔人物折扇《杜甫〈江村〉诗意图》（扬州博物馆藏）。

七月，在扬州杨星崚举人的双松堂，作《写生山水图册》十帧（瑞士苏黎世内伯格博物馆藏）。

闰七月，在扬州，与画友边寿民、李鱓等游邵伯镇艾陵湖，并合作设色《花果图》扇面（苏州市博物馆藏）。

八月，在扬州作《松林书屋图》卷（上海博物馆藏）。绫本，设色。

同月，在扬州作工笔设色《花卉》册六开，绢本（台北故宫博物院藏）。

十月，在扬州美成草堂作《人物图》轴（日本名古屋樱木俊一藏）。

十一月，作《溪山书屋图》轴（日本私人藏）。

十二月，作《芦凫图》横轴（河北省石家庄市文物管理所藏）。

作《麻姑献寿图》轴，绢本，设色（湖北省宜昌市文物处藏）。

雍正八年（1730）庚戌，44岁。

春三月，作《抱瓶仕女图》轴（扬州博物馆藏）。

三月，重游金陵。在南京作《人物、山水、花卉》画册（河南省博物馆藏）。

三月，作《捧盂老人图》轴（扬州杨祖荫藏）。

山人重游金陵时，曾会晤友人、江宁县知县吴湘皋，下榻于江宁县署。七言律诗《留别江宁明府吴湘皋、宗弟岩瞻》（载《蛟湖诗钞》卷三）作于此顷。

四月，作《韩琦簪金带围图》轴，绢本，水墨。（扬州市博物馆藏）。

六月，作《梳妆图》扇面（天津市文物公司藏）。

七月，作工笔人物《陈抟出山图》轴（香港虚白斋藏）。

九月，作《麻姑献寿图》轴（故宫博物院藏）。

作《八仙图》轴（日本《支那名画集》影印）。

为漪翁作《人物》折扇面（蒯若木藏）。

作《骑驴人物》轴（《宝迂阁书画录》著录）。

画家黄鼎（尊古）卒，年71。

诗友杨枝远（季重）卒，年37。

画家闵贞（正斋）生。

书法家王文治（梦楼）生。

雍正九年（1731），辛亥，45岁。

二月，作设色工笔《仕女人物》册（台北故宫博物院藏）。

二月，作《紫阳问道图》轴，绢本，淡着色（天津历史博物馆藏）。

端午，作《钟馗倚树图》横轴（扬州博物馆藏）。

同日，作《钟馗执蒲图》轴（南京博物院藏）。

同日，作《钟馗戏甥图》轴。（中国嘉德拍卖公司2002年秋季影印）

同日，作《钟馗啗榴戏童图》轴（南京博物院藏）。

同日，作《钟馗图》轴（广州市美术馆藏）。

同日，作《钟馗执蒲图》轴（江苏省美术馆藏）。

七月，作《赏画图》横轴，绢本，设色。（扬州市文物商店藏）。

十二月，在扬州作《盲叟图》轴（天津艺术博物馆藏）。

同月，在扬州美成草堂作《携琴仕女图》轴（沈阳故宫博物馆藏）。

同月，在扬州作《人物》轴，（江苏无锡市博物馆藏）。

同月，作《八仙图》大轴。绢本，设色。（中国嘉德拍卖公司2010年12月影印）

同月，作《八仙渡海赴会图》轴。纸本，工笔，设色。（拍卖公司影印）

作《仕女图》轴，绢本，设色。（《文人画粹编》卷九影印）

本年顷，山人因元配张孺人未诞男婴，在扬州纳一美女为妾，名吴绿云。〔据清丹徒诗人、画家鲍皋（海门）的《海门诗钞》外集卷二中的《戏赠瘿瓢山人一绝句，山人新纳姬人绿云甚艳》，又据山人残缺墓碑上镌有"侧室吴氏"字样，可知山人侧室名吴绿云，扬州籍美女。〕

七绝《闺情》11首，约作于本年顷（载《蛟湖诗钞》卷四）。

雍正十年（1732），壬子，46岁。

新岁，作《天官赐福图》轴（扬州市博物馆藏）。

二月，作《人物》横轴（故宫博物院藏）。

五月，作《韩琦簪金带围图》轴（日本某私家藏）。

本年春天，山人重游金陵。与曾官翰林院检讨的金坛王步青（汉阶）结交。（据王步青《题黄山人画册》）

七律《金陵送杨倬云孝廉归邗上》（载《蛟湖诗钞》卷三）约作于本年春重游金陵时。

五律《江东与巫绍三夜话》（载《蛟湖诗钞》卷二）亦作于本年春重游金陵时。

七言绝句《江南》六首，约作于本年春重游金陵时。（《江南》六首中有"十年舒啸谢公墩"，"十年客类打包僧"，"十年前记卖花声"等句。山人于雍正元年冬首游南京，至本年恰好十年。）

画友郑燮（板桥）中举。

友人马荣祖（力本）中举。

画家蒋廷锡（南沙）卒，年64。

女画家方婉仪（白莲，画家罗聘之妻）生。

雍正十一年（1733），癸丑，47岁。

春二月，作《莲塘双鸭图》轴（江苏无锡市博物馆藏）。

三月，在扬州美成草堂作《三仙图》扇面（浙江宁波市天一阁文管所藏）。

三月，在扬州寓所作《仕女》折扇面（浙江某县私人藏，浙江省博物馆书画鉴赏家黄涌泉记录提供）。

四月，作《张果老倒骑驴图》轴（北京市工艺品进出口公司藏）。

夏至，作《山水人物》扇面（云南省博物馆藏）。

七言律诗《美成堂即事》、《呈程渭旸刑部郎兼呈盐运使尹公》（均载《蛟湖诗钞》卷三），约作于本年。（据《扬州府志》，尹会一于本年至次年任两淮盐运使。）

鉴赏家缪日藻（文子）《寓意录》成书。

同乡友人雷铉（贯一）登进士。

画家罗聘（两峰）生。

雍正十二年（1734），甲寅，48岁。

三月初，在扬州为王步青作《人物山水》画册（日本东京国立博物馆藏）。王步青《题黄山人画册》回赠山人，并应山人之请，作《书黄母节孝略》。（据王步青作上引两文）

三月，作《赏花图》扇面（宁波市天一阁文物保管所藏）。

春，在扬州美成草堂作《花卉图》卷（邵松年《古缘萃录》卷十四著录）。绢本，淡设色。

春，作七律《坐美成堂怀刘渭宾》（载《蛟湖诗钞》卷三）。

四月，作工笔人物《紫阳问道图》轴，绢本，设色（台北故宫博物院藏）。

五月端午，作《钟馗倚树图》轴，绢本，设色（扬州市博物馆藏）。

同日，作《钟馗图》轴（上海博物馆藏）。

六月，在扬州美成草堂作《东坡玩砚图》轴（上海博物馆藏）。

七月，作《柳阴渔艇图》轴（香港徐伯郊藏）。

秋，马荣祖作《送黄山人归闽中序》赠山人，并应山人之请，为其母作《黄节母纪略》。（据马荣祖作上述两文）

冬至前一日，在扬州美成草堂作工笔《溪山精舍图》横轴，绢本，设色（扬州市文物商店藏）。

长至日，在扬州美成草堂作写意《四时花卉》卷（辽宁省博物馆藏）。

同日，作写意人物《渔翁图》轴（江苏镇江市博物馆藏）。

同日，作《杂画》册四开，绫本，设色（江苏无锡市博物馆藏）。

同日，作《纪游图》册八开（广东省博物馆藏）。其中《江庐雪岸图》上有题记："雍正癸卯冬十月，余游吴越，泛彭蠡，舟中经两阅月。……"

十二月，在扬州美成草堂作《耄耋图》轴（福建省宁化县博物馆藏）。

作《骑驴探梅图》轴（沈阳故宫博物馆藏）。

作《麻姑图》轴，绫本，淡设色（吉林省博物馆藏）。

作《花卉》卷（旅顺博物馆藏）。

画家高其佩（且园）卒，年63。

老年时期［一］（49岁—64岁）：携家奉母回家乡宁化。为生计出游长汀、连城、永安、沙县、南平、福州、建阳、崇安、古田、龙岩、南安、泉州、厦门等地鬻画。老母寿终。

雍正十三年（1735），乙卯，49岁。

春，携家奉母自扬州起程归闽。〔山人于本年秋九月所作《人物山水》册的题记云："余往来江东，已经十余年矣。乙卯春，携家归闽，卧病林。"（故宫博物院藏）证明清人李桓《国朝耆献类征初编》卷432有关黄慎的材料："母垂老，不欲远离，乃偕以来，雍正五年也。又三年，复归闽。"割裂征引王步青《书黄母节孝略》，造成错误。笔者另有专文《黄慎奉母归闽年代考辨》，载《福建论坛》1983年第5期，《扬州八怪考辨集》，《黄慎研究》，可参看。〕

春三月，在嵩南草堂作《杨柳庄院图》卷（日本东京国立博物馆藏）。

约在同月，在嵩南草堂作《东山觞咏图》扇面（苏州市文物保管委员会藏）。

三月，作《麻姑晋酒图》轴（江西省婺源县博物馆藏）。

四月，作《公孙大娘弟子舞剑器图》长卷（天津市文物公司藏）。工笔，设色。连主角公孙大娘弟子共计 38 人，是黄慎群体人物画中人数最多的一幅。

秋九月，作《人物、山水》册 12 开（故宫博物院藏）。

小春月，作《洛神》轴（迳朗《三万六千顷湖中画船录》著录）。

长至日，作《美人》册页二帧（出处同上《洛神图》）。

作《判官》轴（扬州市博物馆藏）。

作《花卉图》，上有草书题记："余雍正乙卯春归卧故山……"（草书墨迹载《书法》1979 年第 3 期）。

画家张庚（浦山）《国朝画征录》成书。

画家沈宗敬（狮峰）卒，年 67。

八月，雍正帝（胤禛）逝世，年 58。

九月，皇四子宝亲王弘历即位，是为乾隆帝。

乾隆元年（1736），丙辰，50 岁

携家奉母，沿长江、赣江水路，乘船归闽。

冬，归闽途中，经过江西新淦时，作五言律诗《新淦》（载《蛟湖诗钞》卷二）。

除夕前，下榻于江西赣县知县张露溪署斋，作七言古体诗《乾隆元年除夕前，下榻于虔州张明府露溪署斋，尊人出其先君画马卷子索题，跋其后》（载《蛟湖诗钞》卷一）。

在归乡途中，经过雩都时，作七律《雩都峡·丙辰携家归闽》（载《蛟湖诗钞》卷三）。

本年，作《三羊图》横轴（故宫博物院藏）。

作《山水》册页（瑞士苏黎世霍查斯泰特藏）。

画友郑燮（板桥）登进士。

卢见曾（雅雨）任两淮盐运使。

画家金农举博学鸿词，不赴。

友人马荣祖举博学鸿词，罢归。

书法、篆刻家桂馥（未谷）生。

画家方薰（兰士）生。

乾隆二年（1737），丁巳，51 岁。

本年初，山人奉母携家安抵故乡宁化。

山人途经江西瑞金时，在万田村袁锦秋友人处会晤会昌县诗人刘古厓。作七律《江南归，过万田袁锦秋也足斋晤刘古厓》（载《蛟湖诗钞》卷三）以纪之。

五月，作《钟馗》轴（泰州市博物馆藏）。

七月，作《山水》扇面（故宫博物院藏）。

作《花卉图》册十一开（上海博物馆藏）。

作《山水、人物》册十二开，绢本，设色（广东省博物馆藏）。

春，在宁化，作七律《江东归，过丽天弟拥城阁，示阿侄乘之》（载《蛟湖诗钞》卷三）。

五律《书怀》（载《蛟湖诗钞》卷二），约作于本年。

卢见曾（抱孙）遭盐商诬告，罢职。

乾隆三年（1738），戊午，52 岁。

四月，作《山水》册 14 开（日本京都泉屋博古馆藏）。

五月，作《钟馗图》轴（江苏泰州市博物馆藏）。

九月，作《米点山水》折扇（美国纽约 Chan Yee Pong 藏）。

秋天，作七律《乾隆三年秋读亡友杨季重〈自鸣集〉》（载《蛟湖诗钞》卷三）。

十二月，作米点山水《风雨归渔图》轴（山西省博物馆藏）。作《杂画》册十开（江苏常州市博物馆藏）。

十月，画友李鱓（复堂）署理山东滕县知县。

乾隆四年（1739），己未，53 岁。

正月，作《人物、花卉、山水、草书诗》册十九帧，其中画十帧，草书自作五律九帧十八首。（福建省博物馆藏）

秋，作《击磬图》轴（美国菲林逊藏）。

十二月，作《抱筝仕女图》轴（贵州省博物馆藏）。

画友李鱓（复堂）任山东滕县知县。

画友汪士慎（巢林）左眼失明。

友人杨开鼎（玉坡）登进士。

乾隆五年（1740），庚申，54 岁。

花朝日，为乐老五先生作《人物》扇面（《扇面大观》影印）。

本年二月至六月，山人游邻县长汀鬻画，拜谒汀州知府王相，并在郡署之清友亭下榻，为王相作画。

此顷山人可能向王相申请为老母建立节孝坊表。（许齐卓于乾隆十二年撰写的《瘿瓢山人小传》载："母节孝，为倾囊请于官，建立坊表。"宁化县城北花心街立有牌坊，横梁上镌"征表儒士黄维峤之妻曾氏"字样。此坊至 20 世纪 30 年代尚存，笔者童年时曾见之。）

二月，与同乡友人李子美游长汀县之朝斗岩。有诗七律《庚申二月与李子美游朝斗岩》纪之。（载《蛟湖诗钞》卷三）

五言古诗《重游霹雳岩》（载《蛟湖诗钞》卷一），约作于同时。

三月，作《倾坛狂饮图》轴。纸本，墨笔。（拍卖公司影印）

三月，作《岩壁题名图》（日本《支那名画集》第一辑影印）。

三月，在汀州府官署作《人物》册五开（南京市博物院藏）。

三月，在长汀县作《负孙图》轴（沈阳故宫博物院藏）。

四月，在长汀县作《桃柳春江图》卷（台北故宫博物院藏）。

六月，在汀州府官署，为知府王相（毅斋）作《写生山水、草书自作诗》合册，书画各十二开（济南市博物馆藏）。

六月，在汀州知府王相衙斋作《花卉、草书自作诗》册八开（故

宫博物院藏）。

约在同时，为王相作没骨《菱藕图》扇面（故宫博物院藏）。

九月，作《铁拐李仙》轴（台湾李霖灿《中国美术史稿》影印）。

冬，作《唐明皇与杨贵妃》小帧，纸本，工笔，设色。（拍卖公司影印）

作《问道图》横轴（南京市博物馆藏）。

作《书画合册》十四开（济南市博物馆藏）。

作《草书诗》轴（首都博物馆藏）。

作《王乐圃松阴读书图》卷（故宫博物院藏）。

画友郑板桥在扬州天宁寺，于本年四月、五月、六月，先后为山人雍正年间所作《写生山水册》12帧（朵云轩藏，邵松年《古缘萃录》卷十四著录），在对页上一一题签古人诗文。

画友李鱓（复堂）于本年二月在滕县罢官。后留居山东滕县三年。

诗人、书法家钱沣（南园）生。

九月重阳，卢见曾（抱孙）被贬，赴乌里雅苏台效力。

乾隆六年（1741），辛酉，55岁。

山人的老母亲曾孺人约在本年顷去世，年约72。

十二月，作《江州听筝图》轴，纸本，设色。（拍卖公司影印）

诗友王国栋（竹楼）中副榜。

乾隆七年（1742），壬戌，56岁。

六月，在芙蓉草堂作《雪骑探梅图》轴（沈阳故宫博物馆藏）。

十二月，在家乡邻县连城县鬻画。作《吕洞宾图》轴（四川省博物馆藏）。

画友郑燮（板桥）任山东范县县令。

画家蒋骥（勉斋）《传神秘要》成书。

乾隆八年（1743），癸亥，57岁。

四月，游福建永安县，鬻画。《苏武牧羊图》轴（故宫博物院藏）作于此时。

五月，作《踏雪寻梅图》轴。绢本，着色（北京市文物商店藏）。

六月，作《三仙炼丹图》大轴（台北故宫博物院藏）。

七月，作《书画合册》十二开，书画各六开。绢本，设色（南京博物院藏）。

九月，作《麻姑晋酒图》轴（美国高居翰景元斋藏）。

九月，作《刘海戏蟾图》轴。纸本，写意，设色。（拍卖公司影印）

作《东方朔偷桃图》轴（沈阳故宫博物馆藏）。

十一月，卢见曾（抱孙）贬戍军台期满，调回内地任职。

画家上官周（竹庄）《晚笑堂画传》成书。

鉴赏家安岐《墨缘汇观》成书。

画友李鱓（复堂）离山东滕县南归。

书法家邓石如（顽伯）生。

乾隆九年（1744），甲子，58岁。

本年初，游寓省城福州鬻画，游览名胜古迹。

正月，在福州榕城书屋作《伏生传经图》大轴（画家崔子范藏）。

春二月，在福州作《群盲聚讼图》横轴（苏州市博物馆藏）。

三月，在福州与少时同学画友、建宁宁荃（愚川）重逢叙旧。应愚川之请，作《饭牛图》轴（英国伦敦大英博物馆藏）以赠之，绢本，淡设色。

五月，在福州作《白居易〈琵琶行〉诗意图》（山西省博物馆藏）。

六月，在福州作《麻姑图》轴（徐悲鸿先生藏。《徐悲鸿藏画》影印）。

六月，在福州芝山堂作《八仙图》大轴，绢本，设色。（拍卖公司影印）

六月，在福州芝山堂作《寿星招福图》轴（拍卖公司影印）。

六月，在福州芝山堂作《铁拐赏灵芝图》轴（拍卖公司影印）。

十月，作《雪骑觅句图》轴（日本《支那名画宝鉴》等影印）。

十月，在福州郡署作《草书诗》轴（上海博物馆藏）。

十月，在福州作写意《花卉》册页六帧（台北故宫博物院藏）。

作《别有风味》册十二开（故宫博物院藏）。

作《渔翁图》轴（烟台市博物馆藏）。

本年山人游寓福州时，曾寻访乌石山等名胜，并作七言古体诗《乌石山》（载《蛟湖诗钞》卷一）以纪之。五言律诗《赠南园吴子琬》（载《蛟湖诗钞》卷二），亦作于此时。

诗友杨方立（念中）中举。

画家黄易（小松）生。

画家钱坫（十兰）生。

乾隆十年（1745），乙丑，59岁。

本年上半年，黄慎由福州东游连江，再往宁德鬻画。

春，作《花鸟、人物》册十三开（山西省博物馆藏）。

春月，作《芦鸭图》轴（故宫博物院藏）。

三月，作《麻姑晋酒图》轴（江苏省美术馆藏）。

五月，在宁化县饮经书屋作《骑驴踏雪图》轴（福建省博物馆藏）。

秋八月，在宁德县作《牡丹图》轴（上海博物馆藏）。

秋日，作《麻姑献寿图》轴（《扬州八家丛话》著录）。

十月，作《骑驴踏雪图》轴（福州张金鉴宝室藏）。

十月，在吟轩作《梅花山鸡图》轴（浙江美术学院藏）。

作《芙蓉鸭图》轴（《古代书画过目汇考附目》著录）。

鉴赏家鱼翼（振南）《海虞画苑略》成书。

文学家吴敬梓（文木）小说《儒林外史》成书。

书法家张照（得天）卒，年55。

乾隆十一年（1746），丙寅，60岁

三月，作《钟离剔耳图》轴（日本某私人藏）。

秋月，作《麻姑献寿图》轴（故宫博物院藏）。

十月，在福建延平县（今南平市）作柳宗元诗意图《独钓寒江雪》横轴（故宫博物院藏）。

作《炼丹图》横轴（河北省石家庄市文物管理所藏）。

作《探珠图》轴（天津市艺术博物馆藏）。

本年游延平县时，作五律《吊艾东乡先生》（载《蛟湖诗钞》卷二）。

画友郑燮（板桥）调任山东潍县县令。

画家奚冈（铁生）生。

乾隆十二年（1747），丁卯，61岁。

游福建沙县，鬻画，访友。

三月，作《探珠图》大轴（南京博物院藏）。

三月，作《八珍图》（济南市博物馆藏）。

五月，作工笔人物《李邺侯赏海棠图》轴（扬州市沈华藏）。

十月，在史溪图息轩作《三仙图》大轴（福建省博物馆藏）。（据《沙县志》，史溪即太史溪，在沙县。）

作《人物》轴（北京市文物商店藏）。

作《草书自作五律诗》轴，首句"虹溪桥畔月"（福州市文物管理委员会藏）。

乾隆十三年（1748），戊辰，62岁。

春，游建阳，卖画，在建阳县知县许齐卓处作客、下榻。

立春日，在建阳县署作山水折扇《苇岸渔舟图》（安徽省博物馆藏）。

在建阳县署作人物、花鸟条屏七幅（故宫博物院藏）。

三月，在建阳县署作七言古体诗《潭阳邑侯许鉴塘种竹歌》（载《蛟湖诗钞》卷一），赠许齐卓，称颂许政简刑清。许亦为山人作《瘿瓢山人小传》（载《蛟湖诗钞》卷首）。

同时，作五言古诗《悼建阳邑侯左崧甫》、《谒麻沙镇张横渠先生祠》、《谢叠山祠故址》、《麻沙道中示门士吴馨归里》、《吊古疾民》，以及七言古诗《读刘氏柳溪子〈儒林世家传〉，复观〈画马图〉，并作长歌以赠》。（以上均载《蛟湖诗钞》卷一）

本年夏，游崇安县（今武夷山市）。作五律《过五峰偕巫公甫游中峰禅院》（载《蛟湖诗钞》卷二）。

九月，作《老叟瓶菊图》轴（德国柏林东亚美术馆藏）。

本年在建阳听溪草堂作《苏长公展笠图》卷（杭州西泠印社藏）。卷后有草书自作五律十首。

作《人物》横披（福建省博物馆藏）。

作《草书七言诗》卷（宁波市天一阁文物保管所藏）。

诗友杨方立（念中）登进士。

尹会一（元孚）卒，年58。

乾隆十四年（1749），己巳，63岁。

春三月，在建阳县署作《探珠图》大轴（广东省博物馆藏）。

本年初，山人离开宁德赴古田，作五律《古田》以纪之（载《蛟湖诗钞》卷二）。

山人的好友杨开鼎（玉坡）新任巡台御史，寄书邀约山人赴台湾旅游。山人因作七言律诗《答杨侍御玉坡简招入台原韵》二首寄杨玉坡。（载《蛟湖诗钞》卷三）

画家上官周（竹庄）作《台阁风声图》（日本《支那名画集》影印），时年85。

画家高凤翰（西园）卒，年67。

乾隆十五年（1750），庚午，64岁。

夏四月，在宁化作《寿星图》大轴（扬州市博物馆藏）。

夏六月，在宁化县黄丽天的拥城阁，作草书卷子《李白〈春夜宴桃李园序〉》（重庆市博物馆藏）。

约在本年八九月间，山人应杨开鼎（玉坡）邀请启程赴台湾，途经长汀、龙岩、南安、泉州、厦门等地。在厦门遇到刚离职回籍奔母丧的杨玉坡，赴台一事遂作罢。

途经长汀县时，汀州知府曾曰瑛（芝田）为山人饯行。至厦门，逢杨玉坡，作七律《由汀州曾刺史芝田饯，至鹭门，将渡台，不果，途遇玉坡侍御》以纪之（载《蛟湖诗钞》卷三），并题于厦门寺壁（见《厦门志》）。

十月，在厦门海关作写意《双鹭图》轴（扬州市博物馆藏）。

十月，在厦门作《琵琶盲妇图》轴（天津市文物公司藏）。

《万安桥图》扇面，约作于本年游泉州时。（江苏镇江市博物馆藏）

作《花卉》册11开（上海工艺品进出口公司藏）。

山人去厦门途中，顺道游龙岩、南安等地，写下五言古体诗《宿古山》（载《蛟湖诗钞》卷一），五言律诗《过南安买舟止宿梅花山》（载《蛟湖诗钞》卷二）。（按：据《福建通志·山经》，古山在龙岩县，梅花山在南安县。）

山人赴台不果，遂随杨玉坡同行，重赴扬州鬻画。本年除夕，在途中泊舟南昌城下时，作七言绝句《庚午除夕与杨玉坡侍御舟中作》二首（载《蛟湖诗钞》卷四）。七言律诗《答玉坡侍御残腊道中赠句》（载《蛟湖诗钞》卷三），约作于同时。

七言古体诗《邗江杨玉坡侍御台阳苦次歌》（载《蛟湖诗钞》卷一），约作于本年冬。

画家边寿民作《芦雁图》，时年 67。

老年时期 [二]（65 岁—70 岁）：重游扬州，寓居杨开鼎的双松堂，往来苏州、江阴、如皋、南通等地访友、鬻画。

乾隆十六年（1751），辛未，65 岁。

本年起重游扬州。

年初，重赴扬州，途经江西湖口，遇见友人吴湘皋，作七律《途中留别吴湘皋明府》以纪之。（载《蛟湖诗钞》卷三）

五言律诗《杨侍御献赋赐貂锦》二首（载《蛟湖诗钞》卷二），约作于本年二月，乾隆帝首次南巡，于二月二十一日驻跸苏州后。

〔按：细察第二首诗头两联："乍入姑苏境，行台识紫宸。诏随鸾鹭晓，跸驻翠华春。"及末联："欣逢锡难老，长养太平人。"的诗意，可知此诗是山人记述自身经历。又据山人晚年所作七古《述怀》（载《蛟湖诗钞》卷一）中有句："只今老矣丹青笔，曾绘仙娥近御炉。"以及山人在一帧《卧观〈山海经〉》册页上（上海版《黄慎》影印），钤有一白文"臣慎"长方印，都说明山人曾有过向皇帝进呈画册的行动。考黄慎一生历史，只有乾隆十六年二月，乾隆帝南巡驻跸苏州时，黄慎跟随杨开鼎到苏州观光，才有这个机遇。〕

春三月，在扬州，改旧作七律《寄海阳程渭旸使君》，另成七律《客广陵寄怀曾太守芝田》（载《蛟湖诗钞》卷三）。

七律《姑苏怀古》（载《蛟湖诗钞》卷三），五律《维扬怀古》（载《蛟湖诗钞》卷二）约作于本年春。

夏，作《天砚图》（扬州市博物馆藏）。

闰五月，作《花卉》册 12 开（上海博物馆藏）。

秋七月，作草书楹联："百年清白垂堂构；万轴文章结岁华。"（福建省宁化县伊世霖藏）

秋八月，作《苏武牧羊图》轴（山西省博物馆藏）。

十月，作《雪骑探梅图》通景四条屏，绢本（广西壮族自治区博物馆藏）。

十月，作《人物、花鸟》四条屏（北京市工艺品进出口公司藏）。

长至日，在扬州刻竹斋作《蔬果图》册 12 开（故宫博物院藏）。作《麻姑献寿图》轴（天津市艺术博物馆藏）。

作《草书诗》册页（北京市文物商店藏）。

五律《重游邗上寄怀马荣祖明府》（载《蛟湖诗钞》卷二）约作于本年。

七言长古《过邗上东园悼太原贺吴村》（载《蛟湖诗钞》卷一），约作于本年顷。

五言律诗《广陵书怀》、《小集刻竹斋》、《晤巫丽夫》（均载《蛟湖诗钞》卷二），约作于本年顷。

华岳（秋岳）重游扬州，年 70（据华岳《离垢集》），与山人相会。山人作写意花卉《玉簪图》（扬州市文物商店藏），图左下角行书题一首七绝，署款"新罗"，从笔迹考察，当是新罗山人华岳。

友人、史家王步青（汉阶）卒，年 80。

画家方士庶（环山）卒，年 60。

诗友黄树谷（松石）卒，年 51。

乾隆十七年（1752），壬申，66 岁。

三月，作《探珠图》大轴（故宫博物院藏）。

三月，作《采芝图》轴（湖北省博物馆藏）。

三月，作《老叟瓶菊图》轴（日本东京天隐堂藏）。

六月，在扬州振古堂作《四皓谒汉皇图》横轴，绢本，工笔，设色（中国嘉德拍卖公司 2001 年春季影印）。

中秋节，在扬州宝莲堂作《韩魏公簪金带围图》轴，绢本，设色（中国历史博物馆藏）。

七言古体诗《双松堂杨星嵝孝廉佩剑图》、《答古延王潜夫司马索画虎歌》（均载《蛟湖诗钞》卷一），约作于本年顷。

山人于本年顷，由扬州往江阴拜访江南提学使、同乡雷铉，作《草书自作五言近体诗》册页送雷铉。雷铉也写了《瘿瓢山人诗集序》（载《蛟湖诗钞》卷首）赠山人。七言古体诗《读雷翠庭银台〈九嶷歌〉奉和寄呈》（载《蛟湖诗钞》卷一），约作于此顷。

画友汪士慎（巢林）双目失明，仍坚持作画。

诗友仲鹤庆（松岚）中举。

同乡雷定淳（蕙畇）中举。（按：雷定淳为雷铉之长子。）

画家边寿民（颐公）卒，年 69。

学者厉鹗（樊榭）卒，年 61。

乾隆十八年（1753），癸酉，67 岁。

正月，作《天官图》轴（南京市文物商店藏）。

三月，在扬州作《渊明读书图》横幅（海外 Lee Kah Yeo 藏）。

三月，在扬州杨开鼎（玉坡）的双松堂作《麻姑晋酒图》轴（扬州市博物馆藏）。

春，在扬州双松堂作《风尘三侠图》轴（上海工艺品进出口公司藏）。

立夏，在扬州作《李邺侯赏海棠图》大轴（江苏南通博物苑藏）。

端午，在扬州双松堂作《端午图》轴（西安美术学院藏）。

端午，在扬州作《钟馗图》轴（浙江省鄞县文管会藏）。

七月，在扬州作《雪骑探梅图》轴（上海博物馆藏）。

十月，在扬州双松堂作工笔设色《故事人物图》条屏十二幅（江苏南通博物苑藏）。

作《苏武牧羊图》轴（中国美术馆藏）。

本年冬，在扬州与福建同乡诗人刘名芳（南庐，福清县人）重逢，在法海寺刘名芳寓所畅叙旧谊，作五律《法海寺与刘南庐话旧》（载《蛟湖诗钞》卷二）以纪之。

本年冬，大约因刘南庐之介绍，山人为尚未谋面的南通诗人、画家丁有煜绘制立像。（按：据南通博物苑馆长赵鹏先生提供，《丁个老手写诗稿》中《自题罗画小照》一文，首句即云："乾隆癸酉，宁化瘿瓢子黄慎为余写照，意犹策予以步也。"其时丁有煜已患足疾，行动需人扶持，末句即指此而言。）

七律《送杨玉坡侍御上京》（载《蛟湖诗钞》卷三），约作于本年顷。

应邀参加卢见曾举行的宴会，并作七律《卢雅雨鹾使简招并示〈出塞图〉》（载《蛟湖诗钞》卷三）。

画友郑燮（板桥）因请赈忤大吏，自山东潍县罢官后南归。

罗两峰、方婉仪两画家结婚。

画家高翔（西堂）卒，年66。

乾隆十九年（1754），甲戌，68岁。

正月，作《韩魏公簪金带围图》轴（扬州市博物馆藏）。

二月，在扬州作《麻姑晋酒图》轴（天津市文物公司藏）。

三月，在扬州双松堂作《踏雪寻梅图》轴（故宫博物院藏）。

本年秋，与如皋诗人汪之珩会晤。汪之珩来扬州，曾到山人寓所过访，山人有诗五律《汪璞庄过邘上草堂》以纪之。（载《蛟湖诗钞》卷二）（按：据本诗末联："呼儿且入市，燋饼度凉天。"可知山人此次重游邘上，身边携有一儿侍候起居，但情况不详。）

七月，作《李白举觞邀月图》轴。纸本，设色，工多于写。（拍卖公司影印）

中秋节，应汪璞庄之邀，与黄漱石、刘名芳、王国栋等诗友，在扬州名胜地平山堂集会，吟诗饮宴。即席为同宗诗友、如皋诗人黄漱石作《漱石手砚图》轴。裱边绫圈上有郑燮、金农、史鸣皋、刘名芳等26家题诗、题记。（故宫博物院藏）

中秋之夕，与汪璞庄、黄漱石、刘名芳、王国栋等在平山堂赏月吟诗，作《夜游平山图》卷（上海博物馆藏）以纪之。

作《人物、山水、花鸟》条屏八幅（《古代书画过目汇考附目》著录）。

七言古体诗《题吴步李观察重修静慧禅院》、《耿司马赵千重修书屋落成赋赠》（均载《蛟湖诗钞》卷一）约作于本年顷。

七言律诗《寄瑞金杨方立侍御，兼怀令叔季重》（载《蛟湖诗钞》卷三），约作于本年顷。

诗友仲鹤庆（松岚）登进士。

《儒林外史》作者吴敬梓（文木）卒，年54。

书法家、同乡伊秉绶（墨卿）生。

乾隆二十年（1755），乙亥，69岁。

元旦，作写意《折枝梅花图》轴（扬州市博物馆藏）。

正月十三日，作《古槎立鹰图》轴（美国克利夫兰艺术博物馆藏）。

三月，作《宋祖蹴鞠图》横轴（天津市历史博物馆藏）。绢本，工笔，设色。

三月，作《张果偕隐图》轴，绢本，工笔，设色（广东省博物馆藏）。

三月，作《桃园三杰访隆中图》横轴，纸本，设色。（拍卖公司影印）

端午，作《钟馗图》轴（扬州市博物馆藏）。

秋，游如皋，访友。寓居友人汪璞庄的文园，直到本年冬至后离开。

中秋，在文园作《苏武牧羊图》轴（新疆维吾尔族自治区博物馆藏）。

九月，在文园西轩作写意《山水》册十开（美国加州圣地亚哥艺术博物馆藏）。

作《函关紫气图》轴（中国历史博物馆藏）。

在文园小住期间，为友人王国栋（竹楼）写真，作《王竹楼莓苔小坐图》卷（上海博物馆藏），并作七言长古《寓文园为竹楼王子作照，用杜陵叟"随意坐莓苔"句，兼附以诗》纪之（载《蛟湖诗钞》卷一）。

七言长古《答宗弟漱石》，约作于本年秋。（载《蛟湖诗钞》卷一）

冬，在如皋文园，为南通诗人、画家丁有煜重作工笔坐像卷（江苏南通博物苑藏）。

冬至日，在如皋文园，作七言古诗《留别文园主人汪璞庄，兼呈诸子王竹楼、刘潇湘、仲松岚、高雨船》（载《蛟湖诗钞》卷一）。

冬至后离开如皋，与王竹楼同赴南通访问丁有煜。冬末春初离开南通，重过如皋，返扬州。离开南通时作七言绝句《雪夜留别王竹楼》二首（载《蛟湖诗钞》卷四）。

七言古诗《赠杨玉坡侍御》（载《蛟湖诗钞》卷一），约作于本年顷。

作《麻姑献寿图》轴，绢本，设色（青岛市博物馆藏）。

诗人马曰琯（秋玉）卒，年68。

画家李葂（啸村）卒，年65。

乾隆二十一年（1756），丙子，70岁。

岁首，自南通返扬州重过如皋，访黄漱石、汪璞庄，作七绝四首：《过如皋访宗弟漱石》、《重过汪璞庄读书堂》、《怀兴化王竹楼》、《忆高雨船》（均载《蛟湖诗钞》卷四）。

二月初三，在扬州，参加郑板桥发起的酒会，各出百钱。计有郑燮、程绵庄、黄瘿瓢、李御、王文治、于文潜、金兆燕、张宾鹤、朱文震等9人。郑燮即席绘《九畹兰花》以纪盛况，并将图赠与程绵庄。

正月，作《三仙图》大轴。纸本，设色。（上海朵云轩2003年秋季影印）

春，在扬州，游静慧寺看牡丹。之后，作水墨写意《鹭石图》轴（江西省博物馆藏）。

三月，作《壶公图》轴（扬州市博物馆藏）。

同月，作《壶中别有天图》轴（扬州市江都县图书馆藏）。

同月，作《征君图》轴（云南省博物馆藏）。

九月，作工笔人物《李邨侯赏海棠图》轴（江苏泰州市博物馆藏）。

十月，在扬州，为二十多年前所作淡墨写意山水《绝壁孤舟图》重写题记六行。（上海画家唐云藏）

作《水墨美人图》轴（《笔啸轩书画录》著录）。

本年顷作七言长古《述怀》（载《蛟湖诗钞》卷一）。

画家邹一桂（小山）《小山画谱》成书。

画家华喦（秋岳）卒，年75。

画家李方膺（晴江）卒，年60。

老年时期［三］（71岁—86岁卒）：回乡家居、终老。在宁化县知县陈鼎资助下，刊印《蛟湖诗钞》。曾到永安、建阳、崇安、长汀等地卖画。

乾隆二十二年（1757），丁丑，71岁。

本年初离开扬州，启程回闽。

六月，在浮雪山房作草书《唐子西文》条屏八幅（河北省博物馆藏）。

十月，作《芦鸭图》轴（故宫博物院藏）。

十月，作《芦塘双鸭图》轴（美国康桥Mu Fei藏）。

长至日，作《探珠图》轴（南京博物院藏）。

作《莲鹭图》轴（中国美术馆藏）。

作《秋菊图》条幅（浙江诸暨市画家寿崇德藏）。

十二月，返闽途中，在江西旅馆作《停琴独坐图》横轴（山西省博物馆藏）。

七言古诗《行路难》约作于本年顷（载《蛟湖诗钞》卷一）。

七律《登郁孤台寄怀扬州马力本明府》（载《蛟湖诗钞》卷三），约作于本年返闽途经赣州时。

三月，两淮盐运使卢见曾（抱孙）在扬州虹桥举行盛会，作七律四首，四方名士数千人争相唱和，多达数千首，编为三百余卷。

乾隆二十三年（1758），戊寅，72岁。

本年春初回抵宁化故乡。（按：据宁化县《北隅张氏房谱》中刘大章撰的《兰皋张先生传》里提到："乾隆戊寅，瘿瓢黄山人自邗江归梓……"）

八月，作《碎琴图》轴（辽宁省博物馆藏）。

五律《初晴过雷蕙亩孝廉斋头小饮》（载《蛟湖诗钞》卷二），约作于本年顷。

七律《寄台湾观察杨朴园》（载《蛟湖诗钞》卷三），约作于本年顷。

画家陈撰（玉几）卒，年81。

乾隆二十四年（1759），己卯，73岁。

八月，作《唐明皇幸蜀回京图》长卷，纸本，设色。28.5cm×443cm。全图绘39人（拍卖公司影印）。

九月，作《三羊开泰图》横轴（福州张金鉴画室藏）。

秋月，作《采菊图》轴（福建省宁化县画家雷必钧藏）。

十月，作《草书七古》轴（山西省博物馆藏）。

冬至后，作《古楂雄鹰图》轴（上海朵云轩藏）。

作《人物》轴（江苏镇江市博物馆藏）。

作《行草自作诗》横幅（四川大学藏）。

五言古诗《送门士刘非池归汀水》（载《蛟湖诗钞》卷一），约作于本年顷。

画家汪士慎（巢林）于正月卒，年74。

理学家雷铉（贯一）于十月二十五日卒，年64。

书法家钱泳（梅溪）生。

乾隆二十五年（1760），庚辰，74岁。

社日，作七言律诗《社日呈陈组云邑侯》（载《蛟湖诗钞》卷三），赠宁化县知县陈鼎。

三月，游建宁。在楚溪草堂后作墨笔《人物》条屏四幅（《爱日吟庐书画续录》著录）。

春月，作《罗汉图》轴，纸本，设色。（北京荣宝公司1996年春季影印）

六月，游长汀。在云骧阁作《东坡玩砚图》轴（福建师范大学藏）。

九月，作《三羊图》横轴（故宫博物院藏）。

十月，作《古槎立鹰图》轴（福建省博物馆藏）。

冬月，作《麻姑晋酒图》轴（日本东京河井荃芦藏）。

冬月，作《疯僧图》轴（荣宝斋版《黄慎画集》影印）。

作《寿翁图》轴（天津市艺术博物馆藏）。

在长汀县云骧阁作《醉八仙同醉图》大轴，纸本，设色（拍卖公司影印）。

作《草书自作诗》卷（故宫博物院藏）。

作《草书王维诗句》轴（福建省博物馆藏）。

画家张庚（浦山）卒，年76。

画友李鱓（复堂）卒于本年顷，年七十四五。

福清诗友刘名芳（南庐）卒，享年不详。

十月初六，嘉庆帝颙琰诞生。

乾隆二十六年（1761），辛巳，75岁。

九月，在宁化作《商山四皓图》轴（故宫博物院藏）。

作《蛟湖读书图》轴（上海博物馆藏）。

作《梅花图》卷（《历代流传书画作品编年表》著录）。

友人马荣祖（力本）卒于本年十一月乙未，年76。（据杭世骏《马石莲传》）

乾隆二十七年（1762），壬午，76岁。

七月，作《驴雪探梅图》轴（广东省博物馆藏）。

七月，作《踏雪寻梅图》轴（《古缘萃录》卷十四等著录）。

八月，在舒啸轩作工笔设色人物《李白春夜宴桃李园图》横轴（江苏泰州市博物馆藏）。

九月，在滋兰堂作《驴雪探梅图》轴（中央美术学院附属中等美术学校藏）。

十二月，在福建省崇安县五峰睦堂作《险滩缚舟图》横轴（福建宁化县博物馆藏）。

作《石榴山鸟图》轴（陕西省博物馆藏）。

作《麻姑献寿图》轴（扬州市博物馆藏）。

作《铁拐李像》轴（上海画院藏）。

作《钟馗授〈易〉图》轴（《澄怀堂书画目录》等著录）。

卢见曾（抱孙）告休，自两淮盐运使署离任。

画家杨法（孝父）卒于本年顷，年约67。

乾隆二十八年（1763），癸未，77岁。

二月，作写意人物《渔翁图》轴（扬州市沈华藏）。

三月，作《莲鹭图》横轴（上海博物馆藏）。

端午，作《钟进士降福图》轴（江西省博物馆藏）。

作《踏雪寻梅图》轴（北京荣宝斋藏）。

作《踏雪寻梅图》轴（沈阳故宫博物馆藏）。

作《老人图》轴（山东省博物馆藏）。

宁化县知县陈鼎（组云）为山人删选诗作，存其半，得339首，辑为《蛟湖诗钞》四卷，并捐俸刻印，于本年七月上旬为山人诗集作序。

画家金农（冬心）卒于扬州僧舍，年77。

《红楼梦》作者曹雪芹卒，年约49。

画家钱杜（松壶）生。

乾隆二十九年（1764），甲申，78岁。

二月，作《骑驴踏雪图》轴（福建省博物馆藏）。

二月，作《老人持菊行吟图》轴（清凉道人《听雨轩笔记》卷一著录）。

端午日，作《钟馗击磬图》轴，纸本，设色（拍卖公司影印）。

冬月，作《桃花源图》卷（安徽省博物馆藏）。

冬至日，作《王右军书帖换鹅图》横轴，纸本，设色（辽宁博物馆藏）。

作《渊明赏菊图》轴，纸本，设色。（拍卖公司影印）

画家丁煜（个道人）卒，年83。

画家李斗（艾塘）开始纂辑《扬州画舫录》。

乾隆三十年（1765），乙酉，79岁。

秋，到福建省永安县卖画。《三羊图》轴（安徽省博物馆藏）作于此时。

画友郑燮（板桥）于十二月十二日卒，年73。

篆刻家丁敬（敬身）卒，年71。

画家鲍皋（步江）卒于十二月壬戌，年58。

乾隆三十一年（1766），丙戌，80岁。

二月，作《麻姑图》轴（湖南省博物馆藏）。

诗友汪之珩（璞庄）卒，享年不详。

《聊斋志异》十六卷青柯亭本刊刻。

本年重游长汀县。冬，在长汀县署作《人物、山水、花鸟》册12开（杭州市文物考古所藏）。

作《探珠图》轴，纸本，设色（拍卖公司影印）。

作《三羊图》轴（安徽省博物馆藏）。

作《草书七言诗》轴（故宫博物院藏）。

清宫廷画家、意大利人郎世宁卒于北京，年79。

乾隆三十二年（1767），丁亥，81岁。

作《柳鸦图》轴（陕西省博物馆藏）。

作《行书五言联》（故宫博物院藏）。

作《行书七言联》：“闲拈明月裁唐句，细嚼梅花读汉书。”

（台湾省台南市郑文王藏）

诗友杨方立（念中）卒，享年不详。

乾隆三十三年（1768），戊子，82 岁。

三月，在宁化县静远草堂作《麻姑晋酒图》轴（福建宁化县雷震藏）。

作《花卉、人物》册（《明清的绘画》影印）。

作《花卉图》册（蒯若木藏）。

卢见曾（雅雨）因盐政侵蚀亏空案，被逮问论绞，死狱中，年 79。

乾隆三十五年（1770），庚寅，84 岁。

作《瓶梅图》轴（《左庵一得续录》等著录）。

乾隆三十七年（1772），壬辰，86 岁，卒。

七月，在家作《张果老骑驴图》轴。此画可能是黄慎生平最后一幅作品。

七月杪或八月初，山人病卒于家，享年 86。八月中，被安葬在宁化县城北郊茶园背。

〔据《张果老骑驴图》所署作画时间为"壬辰新秋月"；据 1983 年 3 月，在宁化县城北郊茶园背发现的，山人墓上残碑留下的文字：皇 清 乾 隆 三 十七年八月 □ □ 日 吉 时 安葬，可以推断黄慎卒于本年七月或八月。（方框内为缺失臆补的文字）〕

据七律《答张文潜慰焚草堂并谢方竹杖》（载《蛟湖诗钞》卷三），山人晚年曾遭回禄之灾，具体情况不详。

1988–1990 年先后刊于《朵云》、《蛟湖诗钞校注》、《扬州八怪年谱》。

1998 年 7 月重订于福州大梦山房。

2002 年刊于《一代画圣黄慎研究》。

2011 年 10 月据最新收集到的黄慎书画作品，增订于福州西湖畔大梦山房。

顾　　问：郭振家　刘瑞州
主　　编：范迪安
总 策 划：施　群

编委会（按姓氏笔画为序）
王来文　卢为峰　丘幼宣
刘子瑞　吕江洪　陈　端
余光仁　林　彬　林玉平
范迪安　施　群　郭　武
唐又群　黄道能　薛志华

特约编审：丘幼宣
文字编辑：卢为峰

图书在版编目（CIP）数据

黄慎全集：全 5 册 / 范迪安主编 . -- 福州：福建
美术出版社，2012.1
ISBN 978-7-5393-2656-6

Ⅰ . ①黄… Ⅱ . ①范… Ⅲ . ①中国画 - 作品集 - 中国
- 现代②汉字 - 法书 - 作品集 - 中国 - 现代 Ⅳ .
① J222.7

中国版本图书馆 CIP 数据核字 (2011) 第 278378 号

黄慎全集

主　　编：范迪安
出 品 人：林玉平
责任编辑：薛志华
出版发行：海峡出版发行集团
　　　　　福建美术出版社
社　　址：福建省福州市东水路 76 号出版中心 16 层
邮　　编：350001
服务热线：0591-87620820（发行部）　87533718（总编办）
经　　销：福建新华发行集团有限责任公司
印　　制：深圳雅昌彩色印刷有限公司
开　　本：787 毫米 ×1092 毫米　　1/8
印　　张：130.5
版　　次：2012 年 4 月第 1 版
印　　次：2012 年 4 月第 1 次印刷
书　　号：ISBN 978-7-5393-2656-6
定　　价：2500.00 元（全套 4 卷 5 册）